도시의 깊이

도시의
깊이

정태종 지음

공간탐구자와 함께 걷는 세계 건축 기행

몰랐거나, 지나쳤거나,
아직 도착하지 못한
도시의 인문적 아름다움

한겨레출판

모든 도시엔 표정이 있다

이 글은 호기심 많은 치과 의사의 여행에서 시작하여 사회의 쟁점을 건축으로 해결하고자 하는 건축가의 고민으로 마무리한다. 진료실이라는 작은 공간에서 일생을 살아야 하는 치과 의사는 시간이 날 때마다 일상과는 다른 곳을 찾아 떠나게 되었고 사람들과 함께 관광지, 유적지, 맛집을 다니다가 혼자서 떠날 용기가 생기자 도시의 뒷골목을 다니면서 도시와 건축에 관심을 갖게 되었다. 고등학생 때부터 주어진 삶을 따라 살며 박사 학위를 받고 개원의로 자리 잡은 후 처음 혼자서 무언가를 결정한 것이 건축 공부였다. 처음에는 건축에 관한 책을 읽다가 점차 빠져들어 건축 학교에서 본격적으로 공부하기 시작했다. 남보다 늦게 시작했으니 이왕이면 최신 현대 건축을 배우고자 미국의 사이악Southern California Institute of Architecture, SCI-Arc으로 유학을 떠났고 이후 네덜란드 델프트 공과대학교Delft University of Technology, TU Delft 등 현대 건축의 본고장에서 공부했다. 한국에 돌아와 실무를 익히면서는 건축설계는 뛰어난 아이디어, 설계 과정을 잘 풀어내는 논리, 도면과 시공 같은 건축 실무와 미적 감각 등의 다양한 관점이 필요하며, 건축 이론과 더불어 현대

철학과 사회학 같은 사회 이론을 바탕으로 해야 함을 알게 된다.

　미국으로 건축 유학을 가기 전에는 한국 전통 건축을 공부하기 위해 전국을 돌아다녔다. 그 전까지는 산과 바다 같은 자연을 중심으로 여행을 했다면 이제는 전통 건축을 하나씩 찾아 나섰다. 지금 생각해보면 초보적인 수준의 건축 여행이었다. 전통 건축에 대한 지식이 많지 않은 상태에서 혼자 다녔으니 아는 것도 보는 것도 모자랐다. 하지만 즐거움은 컸다. 대체로 먼저 전통 건축에 관한 자료와 책을 읽고 나서 직접 찾아가 내용을 확인했다. 훌륭한 교수님이나 건축을 전공하는 동료들과 동행하는 일도 간혹 있었지만 매번 동반하기는 어려워서 주로 혼자 다녔다. 외국에서도 여행이라는 방식으로 건축 지식을 습득했다. 그러나 해외에서 다니는 여행은 한국과는 조금 달랐다. 찾다가 헤매기만 하고 돌아오기도 했고, 엉뚱한 곳으로 가기도 했고, 소심해서 혼자 무턱대고 걸어서 가기도 했고, 지금은 가라고 해도 못 갈 것 같은 곳에 무모하게 가기도 했었다. 다행스럽게도 그 모든 여행을 무사히 다녀왔고, 친절하게도 세상은 나에게 건축에 관한 많은 것을 알려주었다.

　건축을 배우는 제일 좋은 방법은 안도 다다오_Ando Tadao_가 했던 것처럼 실제 건축 작품을 살펴보고 만지고 느끼는 것이다. 건축설계 과정에서 배운 모든 내용을 확인하는 방법은 결국 많은 시간과 비용을 들여서 실제 건축물을 보러 가는 것이다. 그런 핑계로 세계의 많은 곳을 다니게 되었다. 혼자 혹은 가족들이나 친구들과 그리고 최근에는 건축학과 학생들과 여러 곳을 다녔다. 그 결과로 건축에

대한 단편적인 생각과 다양한 자료들이 남았다. 많은 자료를 컴퓨터에 묵혀두고 있다가 이제야 용기를 내서 꺼내 들었다. 오래된 똑딱이 카메라와 DSLR 그리고 최근에는 아이폰에서도 다양한 이미지들이 쏟아져 나왔다. 이미지들을 보니 기억조차 안 나는 것도 있고, 자료로 사용하기 어려운 것도 있고, 개인적으로 꽤 만족스러운 것도 있다. 디지털 시대의 축복인 듯한 수많은 자료를 하나씩 살펴보는 동안 건축에 대한 지식과 함께, 머물렀던 공간과 장소 그리고 같이했던 사람들과의 추억이 덤으로 따라붙었다. 사람들이 관광을 많이 가는 익숙한 곳도 있고, 건축으로 유명한 곳도 있고, 나만 아는 곳도 있고, 나도 잘 모르는데 지나가다가 좋아서 찍은 곳도 있다. 이렇게 도시와 건축 공간은 너무나 다양하며 많은 요소가 모여 계속 변화하면서 살아 숨 쉬는 곳이다. 이제 내가 바라보는 관점에서 내가 경험했던 현대 도시와 건축 공간을 여러분에게 보여주고자 한다.

이 책에서 나는 내가 관심을 둔 건축물과 도시 공간을 현대 건축에서 주요한 다섯 가지 논점으로 구분했다. 헤테로토피아Heterotopia로 대표되는 현대사회와 관련되어 나타나는 건축, 현상학Phenomenology으로 대표되는 지각과 체험의 공간, 새로운 유형의 구조주의적Structuralism 네트워크로서의 건축 공간, 자연을 모방한 바이오미미크리Biomiomicry와 복잡계 이론에 기초한 건축, 스케일Scale에 따라 건축에서부터 시작해 도시와 사람의 삶으로 확장되면서 다른 곳과 차이가 나는 독특한 도시 여행이 그것이다. 물론 이러한 순서

와 분류는 내 나름의 관점으로 결정한 것이니 합리적이지 않을 수도 있고 절대적인 것도 아니다. 그저 분류는 분류일 뿐 어떤 순서로 읽거나 보든 중요하지 않다. 미셸 푸코Michel Foucault의 헤테로토피아는 현대 건축 디자인이 내가 살아가는 사회의 현상과 문제를 해결하는 행위임을 알게 한다. 또한 스티븐 홀Steven Holl, 안도 다다오, 헤르조그 앤드 드 뮤론Herzog & de Meuron 등 공간의 분위기를 만들어내는 건축가들의 작품은 직접 체험하여 느껴야 한다. 나의 글솜씨는 그 체험을 다 전달하지 못한다. OMAOffice for Metropolitan Architecture의 렘 콜하스Rem Koolhaas나 MVRDVWiny Maas, Jacob van Rijs, Nathalie de Vries, UN 스튜디오UN Studio 같은 네덜란드 구조주의 현대 건축은 건축을 수학 문제 풀듯 명쾌하게 풀어나갔고, 그 결과 기존에는 볼 수 없던 새로운 유형의 건축물이 탄생했다. 이러한 현상학적·구조주의적 건축과는 다르게, 기존 현대 건축의 극단적 파라메트릭 디자인parametric design의 문제점을 자연현상을 바라보는 관점으로 바꾸어 풀어나가는 최신 복잡계 건축은 또 다른 현대 건축 분야이다. 일본의 현대 건축으로 대표되는 복잡계 건축은 기존의 건축과는 확연히 다르다. 작은 부분들이 모여 만들어진 이 건축물들은 자연뿐만 아니라 컴퓨터 디지털과도 연동한다. 지난 시대에는 알지도 못했던 그리고 있지도 않았던 공간들을 만들어내고 새롭게 제안하는 것 또한 건축가의 몫이다. 이러한 건축이 모여서 도시가 된다. 도시의 풍경과 분위기는 도시 안에 사는 사람들이 사회적 행위를 한 결과이다. 전 세계 수많은 도시는 각자의 표정이 있다. 그중 눈길이 가는 도

시를 이 책을 통해 보여주고 싶었다.

건축을 할 때 제일 중요한 것은 사회를 바라보는 관점을 탄생시키는 것이다. 예전의 나처럼 일상에 만족하면서 살기에 바쁜 사람은 사회에 관심을 많이 두지 않는다. 반면 자신이 사는 사회에 관심을 가지는 사람은 사회현상을 바라보며 고민하고 풀어보려고 노력한다. 조금 더 나은 사회를 만들어보려는 건축가의 고민 자체가 건축설계 과정 안에 포함되어 있다. 미술관을 설계할 때는 미술관의 사회적 역할을 찾고, 공동주택을 설계할 때는 주거에 관해 연구하면서 현재 사회의 상황과 문제점들을 찾게 된다. 바로 그것이 건축가라는 직업의 장점이다. 자칫 얕고 넓은 지식으로 현학적이고 아는 체하는 사람인 양 보이기도 한다. 건축가에게는 잡학의 지식보다 사회를 바라보는 관점이 필요하다. 특히 현대 건축은 철학, 사회학, 미학, 물리학, 생물학 등 다양한 학문에서 만든 원리를 가져다가 건축에 접목한다. 그렇기에 건축뿐만 아니라 다양한 학문의 끝자락에 손을 댈 수밖에 없는 사람이 건축가이다. 이러한 태도에 대해 건축 내외부에서 비판도 많고 못마땅해하는 사람도 많다. 그렇다고 해서 현대사회의 융합을 외면할 수는 없고 건축가들이 뛰어난 이론을 만들어내지도 못하는 사회인데 어찌하랴. 직접 발로 뛰어다니며 수많은 건축 작품을 보고, 느끼고, 도면 보며 공부하고, 친한 사람들과 토론하면서 배울 수밖에 없다. 그렇게 배운 건축에 대한 이해가 조금씩 쌓여 누군가와 나눌 수 있게 되면 시간이 지나 그들이 내 어깨를 딛고 일어나 더 멀리 볼 수 있으리라는 기대감에

오늘도 건축 작업을 계속한다.

이 글은 아무런 지식도 경험도 없는 상태에서 일단 들이대고 보았던 행동의 결과지만 사실 수많은 사람에게 도움을 받은 결과물이다. 지금은 연락도 안 되고 기억도 가물거리지만 여행할 때 가장 가깝게 지내던 사람들뿐만 아니라 버스에서 기차에서 비행기에서 나를 도와주었던 사람들 덕분에 이 글을 쓰고 있다. 잘하지도 못하는 영어만 믿고 다니다 낭패를 당한 것도 여러 번이었고, 몇 번씩 확인하고 떠났지만 예상과 다른 일들이 벌어진 적도 부지기수였다. 그래도 상식적인 선에서 모두 해결되었다. 물론 사기도 당하고 도둑도 맞고 했지만 여행이 불편한 정도였지 내 목숨과 바꿀 정도는 아니었다. 이제는 구글맵이 있고 인터넷 예약도 되고 정보도 넘치는 세상이 되어 좀 더 편한 여행이 가능하다. 여행의 주제도 많이 늘어나고 넓어져서 어느 도시에 간다고 하면 웬만한 정보는 조언해줄 것도 없다. 그러나 수많은 여행의 주제 중 건축과 결합한 여행은 상당히 매력적이다. 예를 들어 여러분이 바르셀로나에 간다고 하면 나는 무얼 보러 갈 건지 물어볼 것이다. 당신이 안토니 가우디Antoni Gaudi를 보러 간다고 하면 나는 거기엔 엔릭 미라에스Enric Miralles가 있다고, 그리고 바르셀로나 외곽 히로나Girona로 가면 RCR 건축RCR Arquitectes이 설계한 레 콜스 레스토랑Les Cols Restaurant을 즐길 수 있다고 알려줄 것이다. 이런 나의 작은 경험과 지식이 널리 퍼져나갔으면 한다. 여행과 결합한 건축은 즐겁다. 즐겁게 여행하다보면 건축 지식도 자연히 늘어날 것이다.

코로나19로 여행 자체가 어려워진 최근 현실에 이 책이 독자들에게 간접 체험이 되고 조금이라도 위안이 되길 바란다. 그리고 좋은 시절이 다시 와서 마음껏 여행할 수 있을 때 이 책의 한 문장, 사진 한 장이라도 기억해주면 좋겠다.

지금의 내가 될 수 있게 도와주신 건축학과 교수님들, 사진 한 장 한 장 같이 골라준 제자, 항상 옆에서 응원해주는 벗들과 가족, 지금 이 순간에도 기도해주시는 부모님, 그리고 나의 단편적 자료를 연재해준 치과신문과 책으로 엮을 수 있게 해준 한겨레출판에 감사드린다.

2021년 1월
정태종

목차

1.

도시는 일상이 아닌 것을 상상한다:
헤테로토피아Heterotopia

2.

도시는 오감 그 자체다:
현상학Phenomenology

도시는 일상이
아닌 것을
상상한다

1

헤테로토피아Heterotopia

우리가 살아가는 현실 사회에 반하는 가치를 갖는 세계이자 실제로
는 존재하지 않으며 인간의 상상 속에서만 존재하는 완벽한 세계를 유
토피아utopia라고 부른다. 그런데 유토피아와 유사한 기능을 수행하면서
실제로도 존재하는, 예를 들면 다락방, 인디언 텐트, 목요일 오후 엄마
아빠의 침대, 거울, 도서관, 묘지, 사창가, 휴양촌 등 유사성을 찾기 어려
운 장소들을 어떻게 불러야 할까? 미셸 푸코는 이것을 헤테로토피아[*]
라고 부르면서 현실에 존재하면서도 다른 일상의 장소들에 대해서 이
의제기를 하고 새롭게 환기시키는 장소, 즉 실제로 위치를 갖지만 모든
장소의 바깥에 있는 일종의 현실화된 유토피아라고 정의한다.

 푸코가 헤테로토피아 개념을 처음으로 사용한 것은 1966년《말과 사
물Les Mots et les Choses》의 서문에서이다. 그는 보르헤스의 에세이 〈존 윌킨
스의 분석적 언어El Idioma Analitico de John Wilkins〉에 나오는 어떤 중국 백과사
전의 기이한 동물 분류법과 마주쳤을 때 느낀 당혹감을 토로하며 이 부
조리한 텍스트 공간을 헤테로토피아라고 이름 붙인다. 푸코는 말과 사
물을 함께 붙어 있게 하는 통사법을 무너뜨려 사물들이 가진 공통의 의
미와 언어를 전복하는 것을 예로 들어 인간이 가진 사유의 한계를 논한
다. 이후 푸코는 1966년 12월 프랑스-퀼튀르France-Culture 채널이 기획한

[*] 미셸 푸코 지음, 이상길 옮김,《헤테로토피아》, 문학과지성사, 2014, p. 47.

"유토피아와 문학" 특강 시리즈에 출현해 헤테로토피아라는 용어의 의미를 텍스트 공간으로부터 자기 이외의 모든 장소에 맞서 그것들을 중화 혹은 정화하기 위해 마련된 일종의 반공간contre-espace인 사회 공간으로 전환한다. 1967년 푸코는 파리 건축가들의 연구 모임에 초대받아 기존의 생각을 수정하여 〈다른 공간들Des Autres Espaces〉이라는 제목으로 다시 한번 헤테로토피아를 논하여 높은 관심과 논쟁을 불러일으킨다.

헤테로토피아라는 관점에서 현대 한국 사회에서 나타나는 모순되는 행위의 공공 공간, 극단적으로 대립하는 SNS 공간, 이질적이고 다양한 OO방들이 즐비한 도시 풍경, 청계천으로 대표되는 인공 자연 같은 한국적 특이 공간을 살펴볼 수 있다.

우리는 상상의 유토피아가 각종 사회 공간의 한계를 위반하는 헤테로토피아로 현실화되었을 때 나타나는 균열을 통해 바깥 공간을 다시 바라보게 되며, 이곳들을 보며 새로운 현실에 대한 통찰을 얻게 된다.

현대사회의 도시와 건축은 나무와 돌과 벽돌과 유리를 가지고 바닥과 기둥과 지붕을 만드는 것이 전부가 아니다. 새로운 사회와 자연현상을 면밀하고 섬세하게 관찰하여 인간과 사회와 자연의 새로운 관계를 정립해서 새로운 인공의 대지와 건축물을 만들고 그 결과로 자연인지 건축물인지 알 수 없는 새로운 것을 창조해내는 것이다. 결국 현대 건축물은 지금까지 없었던 다양한 헤테로토피아를 만들고 사회에 드러내어 사람들에게 지속적으로 사회 문제를 환기하고 고민하게 하는 작업일 것이다.

과거와 현재가 교차하는 추모 공간

도시 속 비일상 공간인 헤테로토피아로 묘역만 한 곳이 있을까?
일상과 비일상이 공존하는 경주 왕릉은 다양한 건축적 어휘와 의미
로 지금 시대의 건축을 다시 돌아보게 한다. 순간의 현재가 거대한
과거가 되는 서울 종묘는 엄숙한 공간을 위해 중앙을 비워내고 바
닥을 돌로 채웠다. 옛 위인을 추모하는 전시 공간의 경우 단순한 상
징적인 형태만으로 충분함을 보여주는 경우도 있다. 이차원의 색으
로 삼차원의 분위기를 만드는 센다이의 즈이호덴Zhuihoden은 검은색
바탕에 화려한 색을 더해 비통함을 역설적으로 그려냈다. 이러한 디
자인 접근법은 서양 현대 건축과는 사뭇 다르다. 스페인 이구알라다
의 공동묘지와 베를린 시내의 추모 공간은 노출 콘크리트라는 재료
자체로 엄숙함과 두려움이 깃들게 했고, 관의 형상을 반복함과 함
께 날카로운 모서리를 만듦으로써 역사의 엄정함을 보여주고 있다.

차라리 인공 산이라고 불러야 할까

거대한 규모의 헤테로토피아가 도시 한복판에서 일상의 공간과
공존할 수 있을까? 이런 장소가 오히려 도시의 풍경을 독특하게
만드는 곳이 경주의 고분군이다. 길 좌우에 집채보다 큰, 작은 산
같은 왕릉들이 잇대어 있는데 천 년 전 고분이 21세기 도시인의 생
생한 삶과 하나로 어우러진 풍경이 편안하면서도 숭고한 분위기를
자아낸다. 고분군 중 대표적인 곳이 대릉원인데 길 하나를 사이에

두고 동쪽 노동리와 서쪽 노서리 고분군으로 나뉘어 있다.* 고분군 주변은 도시의 일상생활 공간인 주택들로 가득하지만 대부분 낮은 건물들이라 고분군에 가려져서 눈에 띄지 않는다. 그래서 고분군은 주변 맥락과는 다른, 마치 사람이 만들어낸 자연같이 느껴진다. 고분군을 건축가의 눈으로 바라볼 때 제일 먼저 관심이 가는 것은 무덤의 규모이다. 일반인의 무덤 크기와는 비교도 안 되는 거대한 스케일scale이 마치 산을 연상시킨다. 죽은 자를 기리는 인공 산. 다른 하나는 자연스러운 무덤 형태이다. 땅의 레벨에서부터 명확한 경계 없이 자연스러운 반구가 만들어지는데 대지와 건축의 경계가 모호하고 연속적인 것이 특징인 현대 건축의 대지건축landscape architecture 개념과 1300년 전 신라 시대의 건축물이 공명하는 듯하다. 또 한 가지 특징은 유사한 형태를 반복시킨 고분군의 집합성이다. 모여 있는 고분 중간에 서 있는 작은 나무 한 그루도, 고분 사이를 걷는 연인들도 어여쁘다. 왕릉 뒤쪽 배경이 되는 숲은 현실의 세계라고 할 수 없을 정도이다. 가을이면 고분의 경사면에 단풍과 은행잎이 떨어져 포토샵의 픽셀처럼 점점이 덮인다. 혹시 저녁에 휘영청 보름달이라도 뜨는 날이면 신라의 달밤이라는 낭만이 옛 왕릉에서 솟구칠 것이리라. 경주 시내 한복판에 있는 이질적인 인

* 1926년 금관총 옆 무덤을 발굴하던 때 금관의 모습이 드러났다. 당시 스웨덴의 황태자이며 고고학자인 구스타프 아돌프Gustaf Adolf가 신혼여행으로 일본을 여행하고 있었는데 일제가 그에게 금관을 발굴하라고 했다. '서봉총'이라는 이름도 이러한 사연에서 연유한다. 스웨덴의 한문 표기인 '서전(瑞典, 스웨덴)'에서 '서'자를 따고 이 고분에서 출토된 금관에 봉황 장식이 붙어 있다는 점에서 '봉'자를 따왔다.

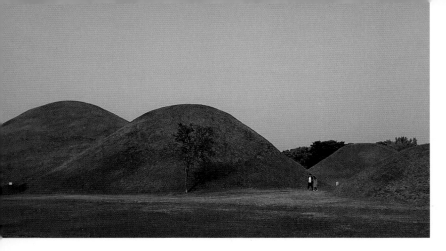

노서리 고분군, 경주, 한국

공 자연은 두고두고 가슴에 남는다.

　서울 도심 한가운데에 있는 종묘에서도 경주 고분군과 유사한
분위기를 느낄 수 있다. 조선 시대의 품격 있는 추모 공간인 종묘는
복잡한 도심에 비워진 섬처럼 자리 잡고 있어 입구에 들어서는 순
간 도시를 잊게 되는 공간이다. 서울 구도심에 자리 잡은 종묘는 뉴
욕의 센트럴 파크나 파리의 뤽상부르 공원이 부럽지 않은 도심 속
의 비워진 보이드void 공간이다. 그들보다 더 좋은 점은 도시 속에
자연이라는 공간만 있는 것이 아니라 조선 시대 제례라는 오랜 역
사도 함께 있다는 것이다. 종묘를 걸으며 '자연의 본성은 자연스러
움 The nature of nature is naturalism'이라는 생각을 해본다. 이것이 우리가 봐
야 할 자연의 다른 면인 '또 다른 자연Another Nature'*이 아닐까? 종묘는

*　　Junya Ishigami, 《Another Nature》, Harvard GSD Studio Reports, Harvard University Press, 2015.

주변 종묘광장공원에서 시간을 보내는 어르신들의 모습이 어우러져서 세월을 눈으로 직접 확인하는 듯한 착각이 드는 곳이다. 나에게서부터 시작되는 시간의 흐름이 종묘공원의 어르신으로, 다시 어르신에서 종묘의 제례 공간까지 이어지는 시간의 연속성과 함께 거스를 수 없는 현재-미래-과거라는 순환의 과정이 눈앞에 펼쳐진다. 종묘에서 되돌아 나오면 한국 근현대사의 단면을 보여주는, 1967년 우리나라에서 최초로 건축된 주상복합인 세운상가를 리모델링한 '다시세운 프로젝트'와 마주하게 된다. 다시 세운 이곳 서울옥상에서 바라보는 종묘는 종묘 내부의 나무 사이와 제례 공간을 걸으며 느꼈던 엄숙함과는 또 다른 분위기다. 종묘에서 서울옥상 보행로로 연결된 청계천과 을지로를 거쳐 퇴계로까지 도심을 관통하면서 걷다보면 서울의 역사를 눈과 발로 확인할 수 있게 된다.

제주도는 평소 섬이라는 특징 때문에 아련함이 느껴지는 곳인데

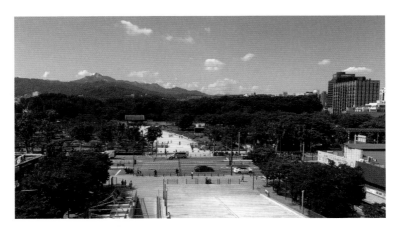

종묘, 서울, 한국

이곳에 이로재 승효상 건축가가 설계한 특별한 건축물이 있다. 감자(지슬)창고라는 애칭이 붙은 서귀포시 대정읍 추사관은 제주에서 유배 생활을 한 추사 김정희의 학문과 예술의 결과인 세한도를 모티브로 했다고 한다. 건물 주변 땅을 옛 성벽까지 비우고 소박한 재료를 사용함으로 추사의 이미지를 반영했고 관람객들이 지하 입구와 전시실을 거쳐 추사적거지 앞마당으로 연결된 지상으로 나오도록 설계했다. 단순하고 투박해 보이는 기다란 오각형 매스의 지붕선을 연장하면 보이지 않는 수평의 가상선이 한라산까지 닿을 듯하다. 무한대로 퍼져나갈 듯한 지붕의 수평만으로도 우리의 마음에 추모의 한 획이 그어지는 듯하다.

어둡고 음침할 것만 같은 죽음과 추모의 공간도 찬란하고 아름다울 수 있다. 일본 동북부 중심 도시인 센다이 시내에서 서남쪽으로 걷다보면 히로세Hirose강 건너 삼나무가 우거진 즈이호덴에 갈수 있다. 센다이번Sendai Domain의 초대 번주로서 지역 산업, 경제, 문화를 발전시킨 다테 마사무네伊達政宗의 묘이자 사당이다. 이곳의 사당들은 검은색과 황금색 그리고 형형색색의 단청을 이용하여 세련되면서도 아름다운 모모야마 양식의 예술 작품들이다. 죽음을 애도하는 비통의 공간에 건축을 이용하여 찬란하게 아름다운 노래처럼 현상학적 분위기를 만들어냈다. 센다이 도심을 벗어나 주변을 둘러보려고 큰 기대 없이 산책 삼아 간 곳인데 자연 속에 숨겨진 인공 보석 같은 건축물이었다. 어디선가 '사랑의 찬가L'Hymne à l'amour'가 들려오는 듯하다. 엉엉 소리 내서 울기보다 슬픔을 삼키면서 꿋

이로재, 제주 추사관, 제주, 한국

즈이호덴, 센다이, 일본

도시는 일상이 아닌 것을 상상한다

꿋하게 살아나가려 애쓰는 비극을 그려낸다고 하면 바로 이곳이 그 예가 아닐까 싶다. 속마음을 있는 그대로 다 보여주지 않으면서도 애도의 마음이 드러나는 역설이야말로 비통함을 표현하는 최고의 방법이리라.

일상 속 애도를 유도하는 건축

독일은 전쟁과 폐허와 애도와 재건의 땅이다. 이제는 통일이 되어 분단국가가 아니지만 우리에게 남다른 감정을 느끼게 해주는 나라다. 특히 베를린은 애도의 도시이다. 그러나 직접 가본 베를린은 우리처럼 휴전선 남쪽과 북쪽으로 나뉜 절대적 경계가 아니었다. 또한 여전히 전쟁의 폐허 위에 있을 거라는 내 예상과도 매우 달랐다. 최첨단의 새로운 현대 건축물이 즐비해 있는 사이사이로 추모 공간들이 많다. 전쟁과 역사의 흔적을 없애버리지 않고 일상에서도 인식하려는 공간을 만들어낸 것이다. 이 도시의 공공 공간은 애도의 장소로 채워졌다. 애도의 공간을 일상의 공간과 접목하려는 건축가들의 노력이 엿보인다. 특정한 시간에 특정한 장소에서 제사를 지내는 우리와 다르게 일상에서 애도의 공간을 만드는 것이 그들의 방식인 듯하다. 베를린에서 대표적인 애도의 공간은 단연코 피터 아이젠만Peter Eisenman의 홀로코스트 추모기념관Holocaust Memorial이다. 현대 건축 대가의 애도 방식은 도심의 중심에 단 하나의 모티브인, 죽은 자들을 위한 관 같은 단순한 형태를 반복해서 펼쳐놓는 것이다. 반복된 형태라 하지만 하나도 같은 것이 없어 낮

고 작은 것에서부터 사람 키를 훌쩍 넘는 것까지 다양하다. 사람들은 그 사이를 다니며 공간을 느끼면서 직접 추모할 수 있다. 광장의 바닥은 평평하지 않고 지속적으로 변화한다. 처음에는 낮게 만들어진 곳에 호기심으로 들어가는데 내부를 돌아다니는 동안 공간이 조금씩 깊어지고 바닥의 높이 차와 공간의 변화로 인하여 어느덧 역사와 인류를 깊게 생각하게 되고 추모의 마음을 갖게 된다.

베를린의 대표적인 또 하나의 애도 공간은 다니엘 리베스킨트 Daniel Libeskind의 유대인박물관Jewish Museum이다. 기존의 전통적 건축 형태의 박물관 옆에 전혀 다른 양식의 현대적인 박물관을 세웠다. 뱀처럼 구불구불한 외부의 건축 형태에 먼저 눈이 가는 이 박물관은 설계 초기에 베를린에서 유대인과 관련이 있는 역사적 공간을 축

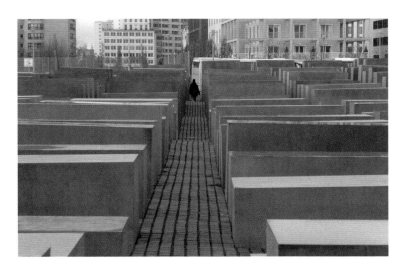

피터 아이젠만, 홀로코스트 추모기념관, 베를린, 독일

으로 이어서 형태를 완성했다고 한다. 박물관 자체가 도시에 깃든 유대인 역사의 축소판인 것이다. 건축가 특유의 건축 어휘와 장치는 추모의 분위기를 끌어내는 현상학적 공간을 창조해냈다. 박물관 벽의 모서리는 나뉨의 시작이자 슬픔의 전주이다.

베를린 시내에서 조금 떨어진 곳에 단순한 형태와 최소한의 건축적 장치로 공간을 만들어낸 현대식 추모 공원이 있다. 우리에게는 생소한 건축가인 악셀 슐테즈Axel Schultes가 설계한 바움슐렌베그 공동묘지Baumschulenweg Cemetery이다. 전체적인 공동묘지는 특별한 것이 없지만 미니멀리즘 건축물인 추모관은 남다르다. 외부를 보면 노출 콘크리트로 만든 단순한 박스 가운데를 찢어 하늘을 받아들이고 있고, 내부는 빛과 콘크리트로 된 기둥 다발이

다니엘 리베스킨트, 유대인박물관, 베를린, 독일

있어 고요하면서도 침잠하는 듯한 분위기를 만들어낸다. 일본식 미니멀리즘에 익숙해서인지 서양인이 만든 이 공간은 오히려 낯설다. 그럼에도 전 세계 어느 곳이든 죽은 사람을 기리기 위한 분위기를 간직하는 공간과 장소에는 동질감이 느껴진다. 차가운 콘크리트와 빛 기둥 다발로 추모하는 공간에 잠시 머물러본다.

　스페인 출신 건축가인 엔릭 미라예스의 이구알라다 공동묘지 Igualada Cemetery는 대지건축 개념과 거친 재료를 사용해 경주 왕릉과 유사하면서도 전혀 다른 현대적인 분위기를 형성하고 있는 공간이다. 콘크리트라는 거친 재료의 질감은 원시적이며 날것을 연상시킨

다. 이러한 브루탈리즘^{brutalism}* 건축은 공
동묘지의 엄숙하고 숭고한 분위기를 잘 만
들어낸다. 공간 내부에 떨어지는 빛과 그
로 인해 생기는 그림자의 대비는 현상학
적 분위기를 만들어내 공간 체험을 극대
화한다. 또한 이 공동묘지는 거대한 형태
로 단독적으로 존재하는 것이 아니라 주
변 경관과 어우러지게 물리적·시각적으
로 배치되어 더욱 극적인 결과를 도출해
낸다. 바르셀로나에서 이구알라다로 가
는 기차 안에서 살펴본 이차원의 구글
맵은 많은 현실 공간을 축약해서 보여
주었고 혼자서 충분히 찾아갈 수 있겠
다는 자신감도 심어주었다. 그러나 막상 이구알라다 역에서 내린
나는 당황했다. 삼차원의 현실은 내 예상과 완전히 달랐다. 나는
구글맵에 의지해 여러 차례 헤맨 끝에 방향을 찾고 걷기 시작했
다. 내 감각으로 정한 길의 방향은 매번 정반대여서 나는 내 바람과
는 달리 내가 길치임을 확실하게 알게 되었다. 무더운 햇빛 아래 이

* 1950년대 영국에서 형성된 건축의 한 경향으로, 르 코르뷔지에Le Corbusier의 후기 건축과 그의 영향을
 받은 동시대 영국 건축가들을 지칭한다. 일반적으로 1954년 영국의 건축가 앨리슨 스미슨과 피터 스미
 슨 부부Alison & Peter Smithsons가 노퍽 지방의 한스탄튼 학교 건축에서 보여주기 시작한 비정하고 거친
 건축 조형 미학을 가리킨다. 브루탈리즘이라는 명칭은 전통적으로 우아한 미를 추구하는 서구 건축과
 달리 야수적이고 거칠며 잔혹하다는 의미를 내포하고 있다. 《세계미술용어사전》, 월간미술, 2007.)

엔릭 미라예스, 이구알라다 공동묘지, 이구알라다, 스페인

길이 맞는지 계속 뒤돌아보고 주변을 확인하며 40여 분간 걷다보니 드디어 폐허처럼 눈에 잘 띄지도 않는 공동묘지가 눈에 들어왔다. 하필 평일이라 방문객도 없었고 혼자서 노출 콘크리트로 된 삭막한 공동묘지를 마주하니 공포 영화 속의 희생양이 된 기분이었다. 두어 차례 큰 호흡을 하고 카메라를 꺼내 들고 조용히 입구에서부터 공동묘지로 연결된 경사로ramp를 걸어 내려갔다. 현대 건축의 엄숙함은 도가 지나쳐서 공포심을 유발했고 숨도 제대로 못 쉰 채 정신없이 둘러보고는 뒤도 안 돌아보고 빠져나왔다. 평소 가장

좋아하는 건축가의 작품을 보았다는 쾌감과 공간 체험의 두려움이 섞여 엄청난 아드레날린을 뿜어내서인지 나는 숙소에 돌아오자마자 지쳐 쓰러졌다.

신이 머무는 장소들

유럽은 기원전 로마 시대부터 암흑의 중세시대를 거쳐 18세기 근대에 이르는 오랜 시간을 지나오며 종교 공간으로서의 성당이라는 위대한 건축 양식을 간직하게 됐다. 이제는 미사라는 종교적 목적을 가진 공간이기보다 도시의 역사적 문화유산으로 더 크게 인식되기도 하지만 그 속에 담긴 사람들의 사연과 삶은 아직도 그대로인 듯하다. 하느님은 유일신이지만 성당은 시대에 따라 양식이 다르다. 또 나라마다 도시마다 다르기도 하다. 시간은 누구에게나 어느 곳에서나 절대적으로는 같지만 과거, 현재, 미래에 따라 상대적으로 달라진다. 그에 비해 공간은 처음부터 다르게 주어지니 태생적으로 같을 수 없는 게 아닐까? 사람도 사회도 시간이 지남에 따라 또 공간에 따라 달라지는데 종교적 진리는 안 그럴까? 성당을 이해하기엔 숨은 이야기가 너무 많다. 그러나 어느 성당이든 도시의 중심으로서의 위엄을 보여주는 외부 그리고 개인적 침잠과 숭배를 위한 내부가 공통적으로 존재한다. 그렇기에 어떤 곳이든 성당이 눈에 띄면 들어가보아야 한다. 유럽의 대표적인 성당인 고딕 성당에서부터 기원전 신의 제단 그리고 동유럽과 아시아로까지 확장되면서 변화한 종교 공간을 느껴볼 수 있다.

전형적인 고딕 양식이 구현하는 아름다움

성당 하면 떠오르는 전형적인 유형이 고딕이고, 그중에서도 가

장 아름다운 요소는 장미창rose window이다. 파리의 노트르담 성당 Cathédrale Notre-Dame de Paris과 샤르트르 대성당Cathédrale Notre-Dame de Chartres 도 유명하지만 이탈리아 밀라노 대성당Milano Duomo의 아름다움은 직접 보고 느껴야 한다. 나는 현대 건축설계와 계획을 전공해서 동서양 전통 건축에 대한 지식이라고는 건축 이론 수업에서 배운 것이 전부이지만, 시대와 장소를 불문하고 건축 분야에서 걸작으로 여겨지는 공간과 디테일을 직접 마주했을 때의 떨림은 잊을 수 없다. 두오모를 방문한 날에 하늘이 돕는 듯 구름의 형태도 장미창과 유사하게 하늘을 수놓는다면 감동은 배가 된다. 이탈리아 성당이 유럽 다른 도시의 유명한 성당과 달리 세련되고 고급스러운 것은 외벽으로 사용한 대리석의 질감과 감촉 때문이다. 이탈리아산 대리석은 워낙 유명하기도 하지만 주변에 좋은 대리석이 많으니 멀리서 수송해올 필요도 없다. 수많은 대리석 중에서 최상품을 고르고 골라서 최고의 성당을 만들었으리라. 밀라노 대성당은 분홍빛이 도는 흰 대리석을 이용하여 정갈하면서도 매끈한 데다가 표면에 섬세한 디테일의 장식이 있어 더욱더 시선을 끈다. 아기 살결과도 같이 풍만하고 여인의 부드러운 우윳빛 피부와도 같은 성당 앞에 서면 단 한마디 '아름답다'라는 말만 나온다. 사물을 지각하는 오감 중 가장 많은 정보를 받는 시각보다 몸으로 느끼는 촉각이 최고의 감각이라는 것은 이집트에서부터 현대까지도 변하지 않는 사실이다. 밀라노 대성당은 그 놀라운 진실을 고딕 양식이라는 형식을 빌려 삼차원으로 보여준다. 낮에는 황홀한 장식을 한 외양이 하늘 아

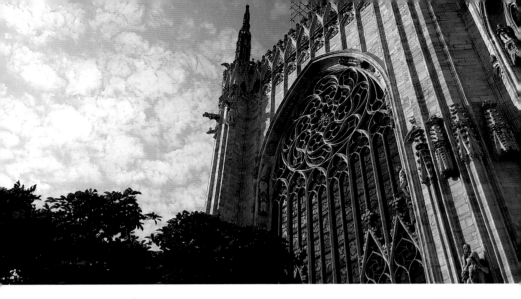

래 찬란하게 솟아 있는데, 밤에는 인공 조명에 의해 창백할 정도로 하얗게 보이는 대리석 덩어리가 도시 한복판에 던져져 있는 것처럼 보인다. 스포르체스코 성Castello Sforzesco에서 대성당 방향으로 걸어가다보면 갑자기 주변 건물 사이로 광장이 드러나고, 그 순간 믿기지 않을 정도로 거대하고 화려한 대성당 전면부 광경이 눈앞에 펼쳐진다.

밀라노 대성당과 같은 양식이지만 풍기는 분위기는 완전히 다른 독일의 쾰른 대성당Cologne Cathedral 역시 전형적인 고딕 양식 성당이다. 도시의 크기에 비해 규모가 거대한 성당은 카메라를 대충 들이대서는 사진 한 장에 전체를 담기 어렵다. 쾰른 대성당이 좋은 이유는 주변 광장에 많은 사람과 비둘기가 머물 수 있기 때문이다.

보통 성당이 있는 곳은 도시의 중심이고 광장은 다수를 위한 곳으로 특별한 상황일 때 시민들이 모이는 것을 제외하고는 대체로 비워져 있다. 광장은 머무름의 공간이기보다는 움직임의 공간이다. 그러나 퀼른 대성당 앞 광장은 사람들이 계단에 앉아서 비둘기와 일상을 즐기는 공간이다. 하얀색 외벽의 밀라노 대성당과는 대조적으로, 화산암의 일종인 조면암으로 이루어진 검은색 외벽을 한 퀼른 대성당은 시간의 흐름으로 인해 외형은 부스러지고 색도 변했지만 그 위엄은 그대로다. 성당은 나이가 들면서 더 멋있어진 사람 같다. 퀼른 역에서 내려 성당을 뒤로하고서 사진 한 장 찍고 공장 계단을 올라 대성당으로 가서 서쪽 파사드의 가운데 포털로 들어가 놀라운 내부 공간을 둘러보고 나와서 주변을 한 바퀴 돌아본다. 주변에 로마 유적과 루드비히 박물관Museum Ludwig, 콜룸바 박물관Kolumba Museum 등 다양한 문화 공간이 모여 있어 덩치 큰 성당이 도시의 중앙광장 공간을 나눠주고 같이 공유하는 듯하다. 성당 앞 분수와 주변에 있는 유명한 근대 건축물과 현대 건축물들을 돌아보면서 하루를 즐길 수 있다.

파트라슈와 함께 걸었던 네로가 그렇게 보고 싶어 했던 루벤스Rubens의 '성모승천Assumption of the Virgin' 명화가 있는 벨기에 안트베르펜의 성모 마리아 대성당Cathedral of Our Lady Antwerp도 고딕 양식 성당이다. 안트베르펜은 벨기에 북부에 있는 도시로 벨기에 수도인 브뤼셀에서 네덜란드로 가는 길에 들를 수 있다. 성당 내부에 있는 명화의 거대함과 숨겨진 다양한 이야기도 좋지만 나를 감탄하게 만

든 것은 성당의 천장이었다. 아치형 창문들의 높이에서 벽들을 둘러싸는 반원형의 둥근 천장에 그려진 천지창조를 비롯하여 프레스코화로 유명한 시스티나 성당같이 수많은 성당의 천장들을 봤지만 이곳처럼 아름다운 곳도 흔치 않다. 과도하다 싶은 장식과 그림으로 가득 채워진 성당을 봐와서인지 백색으로 비워둔 천장에 아치 교차점에만 작은 꽃이 있는 최소한의 장식은 신선하고 심지어 충격적이기도 하다. 마치 고딕 양식의 미니멀리즘을 표현한 듯하다. 르네상스 시대의 건축은 과도한 장식으로 인해 장식은 죄악이라는 주장이 생길 만큼 커다란 반발을 일으켰고 이후 근대 건축은 단순하고 합리적인 기하학으로 돌아간다. 뭐든 과유불급이다. 비우는

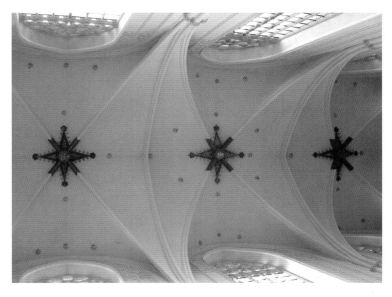

성모 마리아 대성당, 안트베르펜, 벨기에

잘츠부르크 대성당, 잘츠부르크, 오스트리아

것도 쉽지 않다. 잘 비워야 한다.

오스트리아 잘츠부르크는 모차르트와 초콜릿, 〈사운드 오브 뮤직〉의 미라벨 궁Mirabell Palace, 세상 모든 아름다운 간판이 다 모인 게트라이데 거리Getreidegasse로 유명하다. 도시가 크지 않아 편하게 거리를 다니다보면 잘츠부르크 대학교University Salzburg, 잘츠부르크 페스티벌Salzburger Festspiele을 거쳐 소금광산 아래에 있는 성당인 잘츠부르크 대성당Salzburg Cathedral까지 갈 수 있다. 도시 자체가 화려한 색채와 섬세한 장식으로 꾸며져 있어 전형적인 로코코 양식을 아낌없이 보여준다. 다니는 곳마다 예쁨이 녹아 있다. 모차르트 음악, 아름다운 첨탑의 교회, 호숫가와 아름드리 침엽수 등 세상의 행복

은 다 여기에 모인 듯하다. 사람들이 모인 대성당은 미사가 한창이다. 유럽에서 미사에 이렇게 많은 사람이 모인 것은 처음 본다. 유럽 성당의 미사 시간에 가보면 조심스럽게 성당을 둘러보고 있는 관광객이 대부분이고 실제로 미사를 드리는 사람들은 많지 않다. 이곳 성당은 다른 곳과 비교해서 외부나 내부에 특이한 것이 보이지는 않는다. 그러나 내부 공간을 가득 메운 사람들이 특이하다. 수백 년 전 도시에 큰일이 있거나 미사가 있을 때는 이렇게들 모였을 것이다. 이제는 보기 드문 광경에 절로 기웃거리며 성당 내부를 살펴보게 된다. 역시 어느 공간이든 사람들에 의해 장소가 완성된다.

성당에서 모스크까지, 다양한 믿음의 공간

유럽에서는 성당, 그중에서도 고딕 양식 성당이 대표적인 종교 공간이지만 다른 교회들이 없는 것은 아니다. 오히려 고딕 성당을 방패 삼아 그 나름대로의 존재감을 드러내면서 사회 깊숙이 스며들어 자신만의 양식으로 변화했다. 핀란드 헬싱키는 알바 알토Alvar Aalto의 핀란디아 홀Finlandia Concert Hall & Congress Hall, 스티븐 홀의 키아즈마 현대미술관Kiasma Museum of Contemporary Art도 중요한 건축물이지만, 티모와 투오모 수모말라이넨Timo and Tuomo Suomalainen 형제의 움막교회 Temppeliaukion Church야말로 핀란드 건축의 정수를 보여준다. '암석교회' 로도 불리는 이곳은 세련된 현대 건축의 어휘를 구사하기보다 굴처럼 판 자연의 흔적이 그대로 노출된 상태에서 루버를 이용하여 형태를 만들고 빛을 들여 자연스러우면서도 세련된 공간이다. 자

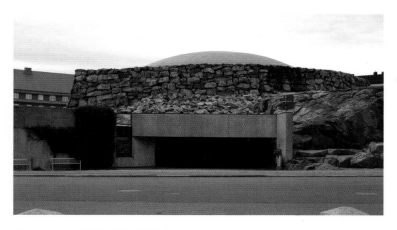

티모와 투오모 수모말라이넨, 움막교회, 헬싱키, 핀란드

연을 그대로 사용하는 것을 원시적이라고 생각하기 쉽다. 문명이
발달할수록 자연을 가공하고 새롭게 변형하여 인간에 맞는 인공적
인 가공물로 재탄생시켜야 한다는 기존의 사고는 자연이 만들지
못하는 인공미라는 극한적인 미학의 건축물을 보여준다. 그러나
이제는 자연을 개발하고 정복하는 것이 아니라 자연과 공생하는
관계 형성이 중요한 시대이다. 그리고 그에 대한 답은 예전부터 이
미 있었다.

　이름만으로 가보고 싶은 생각이 드는 도시 동유럽 불가리아의
소피아. 그래서 아무런 계획 없이 무작정 가본 소피아는 예상보다
더 아름답다. 그 아름다운 도시 한복판에는 성 알렉산드르 네프스
키 대성당Cathedral Saint Aleksandar Nevski이 있다. 처음에는 서유럽의 성당
에 익숙해져서인지 형태와 규모, 색과 장식이 조금 어색해 보였다.

도시의 교차로 같은 도로로 둘러싸여 있어 더 그렇게 느꼈는지도 모른다. 성당에 사용된 청동의 푸르스름한 색감과 황금색은 이들만의 독특한 분위기를 자아내며 흐린 동유럽 날씨와도 잘 어울린다. 물론 맑고 푸른 날에는 더 잘 어울리리라. 경제적으로 풍족하고 좋은 날씨를 가진 서유럽보다는 동유럽 쪽이 더 애잔하고 사무친 종교적 정서를 가진 듯하다. 기본적으로 성당의 대표적인 건축 요소인 아치를 사용하여 공간을 만들었는데 그 위에 다양한 돔을 이용한 것을 보면 모스크 느낌도 약간 난다. 내부 공간은 고딕 성당과 사뭇 다르다. 거대한 공간도 없다. 하지만 황금색 등으로 이루어진 다양한 이콘화가 가득하다. 유럽의 중심에서 동쪽으로 가면 사

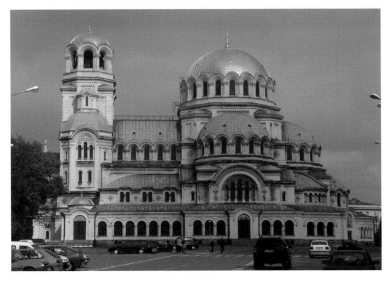

성 알렉산드르 네프스키 대성당, 소피아, 불가리아

회 체제와 종교가 변화하면서 도시뿐만 아니라 종교 공간도 달라진다.

그리스 아테네의 파르테논Parthenon은 성당이라기보다 고전주의 신전이다. 성당이 기독교의 공간이라면 신전은 그 이전 시대 신들의 공간이다. 엄밀히 따지면 다른 공간이지만 공간의 분위기와 상징성은 같으리라. 고전주의라는 단어가 여기에서 나왔듯이 파르테논은 시작이라는 의미가 더 크다. 원본의 아우라aura는 미술 분야보다 건축에서 더 크다. 삼차원의 공간과 장소를 체험하니 당연하다. 돌과 기둥이 전부인 그리스 건축은 공간보다 건축의 상징성이 더 중요하다. 파르테논이라는 공간을 만들기 위해서는 기둥이 그렇게 많이 필요하지 않기에 현대 건축으로 디자인한다면 가는 기둥 몇 개로 처리했을 것이다. 하지만 그리스 사람들은 구조와 공간보다는 기둥과 기둥의 배열 그리고 높이 솟은 수직성이 더 필요했을 것이다. 그래야 시민들을 설득하고 통치했을 것이다. 건축은 교묘하다. 눈에 보이지 않는 손이 어느 시대에든 어느 공간에든 작동하고 그 힘은 건축물로 시각화된다. 도시의 언덕 아크로폴리스에 올라보면 세상이 달라 보인다. 파르테논을 통해서 사회를 바라보는 관점이 달라졌으니 그럴 수밖에 없다.

아테네에서 떠난 기차는 황량한 그리스 반도를 가로질러 이스탄불로 향한다. 기다란 열차에 타고 있는 사람들은 열 손가락으로 꼽을 수 있을 정도로 한적하다. 그리스와 터키는 이웃이지만 많은 면에서 다르다. 두 나라의 국경에서도 볼 수 있듯 사고와 행동이 자

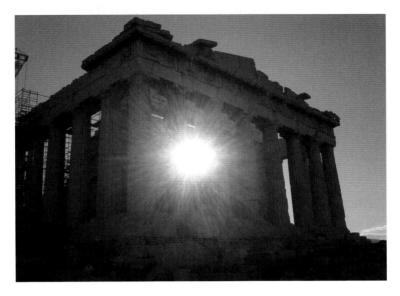

유로운 그리스와 엄격하고 권위적인 터키의 대조적인 풍경은 특히 인상적이다. 우리에게 성당은 익숙해도 모스크는 아무래도 낯설 다. 터키 이스탄불을 대표하는 두 개의 모스크 중 하나인 술탄 아 메드 모스크Sultan Ahmed Mosque, 즉 블루 모스크The Blue Mosque는 아야 소 피아Aya Sofya 반대쪽에 위치한다. 아야 소피아는 붉은색 모스크의 문 화유산으로서 한동안 박물관으로 사용되었고 이제 다시 종교 공간 으로 바뀌었지만, 블루 모스크는 지금까지 계속 종교 공간으로 이 용된다. 서양과 동양의 접점 도시 이스탄불에서 성당보다 모스크 가 대표되는 것을 보면 종교에서는 서양의 기독교와 동양의 이슬

람 사이에서 접점을 찾기 어려운가 보다. 이런 정치적·종교적·사
회적인 상황과는 별개로 도시 이스탄불은 모스크로 인해 아름답
다. 특히 해 질 녘 보스포루스 해협Bosporus Straits의 노을을 받은 푸른
공간의 모스크와 첨탑은 한참 동안 잊히지 않는다. 이스탄불의 두
모스크 사이에는 광장과 공원이 있어 수많은 사람이 그들 나름대
로의 방식으로 시간을 즐긴다. 독특한 분위기를 즐기는 동안 한 가
지 조심할 것은 목줄 없이 풀려 있는 개들이다. 시간이 지난 지 오
래라 이제는 내 왼쪽 뒤 발목을 물었던 개는 없겠지만 다른 개로
대체되었을 수도 있다. 내가 반려견 트라우마를 갖게 된 결정적인
이유는 이곳 때문이다.

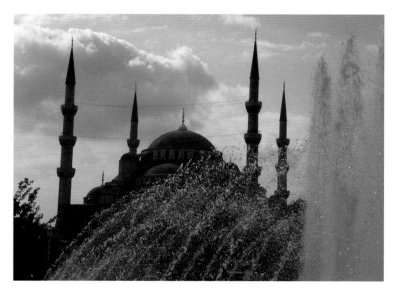

블루 모스크, 이스탄불, 터키

유구한 지식에 접속하는 도서관

책을 매개로 하여 시간의 총체성을 담는 공간인 도서관은 지식의 공간이자 권력의 공간이다. 세상을 떠난 위대한 사람들은 실제로 만날 수 없지만 이곳에서는 그들의 삶을 생생하게 느낄 수 있다. 그러나 도서관에 가면 너무 많은 책이 있어서 오히려 읽을 엄두가 나지 않고 세상에 이렇게 다양한 지식이 필요한가 하는 의구심마저 든다. 모든 분야는 미니멀리즘을 추구하는데 책은 예외다. 책은 많을수록 좋다. 물론 좋은 책을 찾을 수 있는 능력이 전제 조건이다. 현대사회의 디지털화와 인터넷을 통한 사이버 공간은 전통적인 도서관의 개념을 바꾸고 있다. 도서관이 디지털화되어 편해진 점도 많다. 그러나 책상에 앉아 종이 책을 보는 공간은 남다르다. 전자책도 일부러 종이 책을 넘기는 느낌으로 만들어내려고 한다. 그만큼 종이와 손의 아날로그적 만남은 중요하다. 아직은 사이버 공간보다는 실제 공간이 중요하다. 책을 담는 공간에서 새롭고 다양한 공간으로서의 모습까지 펼쳐내는, 현대 건축이 자랑하는 도서관을 찾아가본다.

새로운 지식의 공간을 디자인하다

렘 콜하스의 시애틀 공립도서관Seattle Public Library은 시애틀 시내에서 그 거대한 규모를 자랑한다. 도서관 공간구성의 특징은 커다란 공간을 감싸는 유리와 금속의 외피뿐 아니라 내부에도 기둥이 없

다는 것이다. 확장된 공간을 확보하기 위해 거대한 공간에 기둥을 없애고 도서관의 외피, 즉 입면의 철골 구조를 통해 힘을 받게 하고 유리를 이용하여 가뿐하면서도 투명한 공간을 만들었다. 외부는 사선의 다이아몬드 패턴을 통해 구조적 안정성을 부여했다. 마치 그물망을 뒤집어쓴 다각형의 유리 박스가 도심 한복판에서 빛나고 있는 듯하다. 이 세상에서 하나밖에 없는 도서관의 탄생이다. 건너편에 있는 스타벅스 1호점에 앉아 커피 향을 맡으며 도서관 외관을 감상할 수 있다. 비가 1년에 300일가량 온다는 도시에서 유리로 뒤덮인 도서관에 비가 내리면 투명한 유리는 더욱 깨끗해지고 책을 보는 사람들의 마음도 덩달아 풍족해진다. 도심 한복판에서 비가 올 때 비를 보면서 책을 읽는 시간을 가질 수 있는 여유는 시애틀 시민에게 최고의 혜택이리라. 다이어그램이라는 현대 건축의 설계 방법으로 디자인된 시애틀 공립도서관은 먼저 확정된 내부 프로그램 위치를 정하고 나서 그 사이에 있는 공간은 가변성 있는 프로그램들로 채움으로써 내부 공간을 다양한 프로그램으로 사용할 수 있다. 현대 철학에서 추상 기계 또는 기관 없는 신체 등으로 다양하게 불리는 다이어그램은 미셸 푸코나 질 들뢰즈가 현대 사회를 설명하는 방법으로 사용하던 개념이다. 최근 건축설계에서 없어서는 안 될 만큼 당연하게 사용하는 다이어그램은 건축가의 생각을 표현하고 설명하는 방법으로 더 많이 사용되지만, 시애틀 공립도서관은 다이어그램으로 디자인을 생성해내는 건축설계 방법의 가장 대표적인 프로젝트이다. 직접 가보면 도서관 입구부터

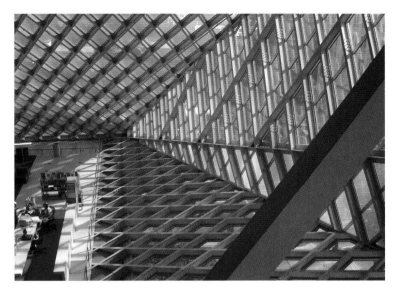

남다르다. 내부 로비는 거대한 아트리움으로 사선의 유리와 외피가 압도적이다. 서가도 자유롭게 배치하여 사람들이 책을 찾아 움직이면서 다양한 공간을 체험할 수 있게 하고, 사람들 간의 우연한 만남 등 사회적 접촉의 가능성을 높였다.

　한국적 사유 공간과 지식의 공간을 한곳에서 만날 수 있는 장소가 독일에 있다. 슈투트가르트 신도시에 위치한, 한국 건축가 이은영의 슈투트가르트 공립도서관Public Library Stuttgart이다. 외부는 정육면체의 단순한 형태이며 입면은 정사각형의 패턴으로 구성되어 있다. 내부에 들어가면 저층부에 비어 있는 보이드 공간에 사색과 사

유의 공간을 미니멀하게 조성했다. 공간 한가운데에서 떨어지는 물방울만이 소리를 낸다. 독일 사람들이 이 공간의 의미를 알까 싶은 생각을 품고 열람실로 가본다. 열람실은 완전히 다른 공간으로 백색의 공간에 중심은 전부 비운 아트리움이고 다양한 계단을 이용하여 위아래 층 서고를 연결했다. 도서관의 책이 과거의 저자들과 현재의 열람자를 연결하듯이 책을 꽂아두는 서가를 수평과 수직으로 연결하여 그 자체로 도서관의 공간을 디자인한 결과, 순백색의 한복 소매에 색동을 살짝 입힌 듯하다.

메카누 건축사무소Mecanoo Architects를 단번에 유명하게 만든 건축 프로젝트는 기하학과 빛의 조합으로 새로운 공간을 만들어낸 네덜

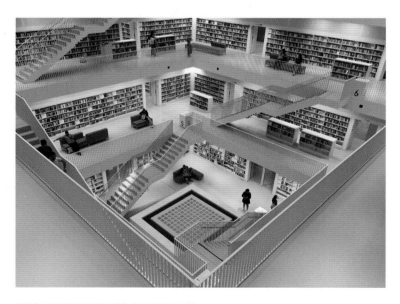

이은영, 슈투트가르트 공립도서관, 슈투트가르트, 독일

란드 델프트 공과대학교 도서관이다. 도서관 바로 옆은 대학 본부로 거대한 기하학적 형태의 콘크리트로 된 브루탈리즘의 전형이다. 그러나 이들이 설계한 도서관은 완전히 새로운 유형으로 지상에서부터 걸어서 옥상 잔디밭으로 가 쉬거나 산책을 할 수 있고, 옥상 중심에는 원뿔이 도서관 내부를 관통하여 외부에서는 랜드마크로, 내부에서는 채광으로 이용할 수 있게 되어 있다. 건물의 지붕이 한쪽에서는 땅이 되는 인공 대지는 사람의 이동을 위한 경사로로 이용하는 것이 일반적인데 이곳은 잔디를 심어 이용객이 앉아서 쉬거나 아이들이 뛰어놀 수 있는 공원 같은 공간을 제공한다. 내부는 원뿔을 중심으로 아트리움이 되고 도서관의 기본적인 기능인 서고는 주변으로 물러나서 아트리움 전면부 전체가 서고가 되는 장면만으로도 압권이다. 가는 기둥들, 사선의 유리 벽, 명확한 기하학 등 단순하면서 기능적이고 합리적이면서 명쾌한 형태의 도서관은 전형적인 현대 네덜란드 디자인 양식으로 만들어졌음이 느껴진다. 나는 예전에 델프트 공과대학교 건축학과에서 교환 학생으로 공부한 적이 있다. 델프트는 작은 도시인데 그에 비해 학교는 상당히 크다. 델프트 역에서 자전거로 다니면서 학교 정문을 지나 건축학과로 가려면 왼쪽으로 이 아름다운 도서관이 보인다. 나는 틈날 때마다 도서관에 가서 공부도 하고 공간도 즐기고 친구들도 만나곤 했다. 이후 화재로 인해 건축학과 건물을 사용할 수 없게 되어 임시로 건축학과가 학교 주변에 있는 건물로 이사했을 때 내가 속해 있던 설계 스튜디오가 도서관 지하의 일부를 사용하게 되었다. 매

일 이렇게 좋은 도서관을 다니게 된 상황을 마냥 좋아해야 하나 당혹스러웠지만 현대 건축의 한 획을 그을 만한 공간을 일상적으로 사용하게 된 것은 좋은 기회임이 틀림없었다. 좋은 건축물을 방문해서 보는 것과 일상적으로 사용하는 것에는 차이가 있다. 이곳에서 일상을 보내는 경험은 매우 특별했다.

도미니크 페로Dominique Perrault의 프랑스 국립도서관Bibliothèque Nationale de France은 유리로 된 데다가 규모가 워낙 커서 마치 거대한 규모의 유리 책을 펼친 형태를 연상시킨다. 주출입구가 주변의 지상 레벨보다 낮게 만든 선큰sunken에 위치하여 지상에 있는 외부 에스컬레이터를 이용하여 아래쪽 입구로 진입해야 한다. 건물 외부 전체를 유리로 마감하는 커튼 월curtain wall은 단순해 보이지만 정확한 수치로 재

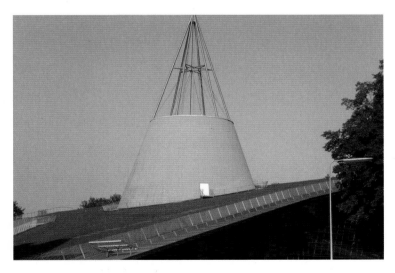

메카누, 델프트 공과대학교 도서관, 델프트, 네덜란드

도미니크 페로, 프랑스 국립도서관, 파리, 프랑스

단하듯 유리의 규모와 건물의 크기를 정확히 맞추어야 하고 어떻게 나누느냐에 따라 시각적으로 많은 차이가 난다. 절제된 유리 공간의 투명성으로 인해 이곳에서 얻는 지식도 다른 곳보다 더 투명하고 명확할 것만 같다. 이 유리 책 도서관의 공간은 유리 구두로 해피 엔딩을 맞이한 신데렐라가 이제는 백마 탄 왕자를 기다리는 대신, 스스로를 미래의 주체로 만들기 위해 담금질하는 공간이 될 것이다.

검은 다이아몬드 속의 지적 경험

코펜하겐에 위치한 슈미트 해머 라센Schmidt Hammer Lassen의 덴마크 왕립도서관Royal Danish Library의 별명은 블랙 다이아몬드이다. 사선의 매끈한 검은 유리 박스 건물이 다이아몬드 커팅처럼 보여서 붙여진 별명인 줄 알았는데 내부에 들어가보면 진짜 다이아몬드 같은 귀중한 공간이 펼쳐진다. 내부로 들어가서 밖으로 보이는 바다와 건너편 풍경을 바라보며 위층으로 올라가면 도서관 중앙 부위에 외부 도로가 지나가고 그 도로 위를 지나면 다른 한쪽의 도서관 공간이 나타난다. 도로 위에는 쉴 수 있는 공간이 있어 의자에 앉아서 바깥을 볼 수 있다. 밖에서 보면 단순한 형태이지만 내부 공간에서는 머무르는 도서관 공간과 연결 공간 등 다양한 체험이 가능하다. 도서관 주변을 돌아보면 다이아몬드 사이로 길이 나 있고 그 사이 공간에 블랙 다이아몬드의 반사된 빛이 흩뿌려져 있다. 덴마크 왕립도서관 내부에서 건물을 관통하는 크리스티안 브뤼게 Christians Brygge 길 위로 세 개의 연결 통로가 있어 길을 건너면 덴마크 유대인박물관Danish Jewish Museum으로 갈 수 있다. 오래된 전통 건물인 박물관과 전면 유리 커튼 월로 만든 현대 건축물이 사이좋게 나란히 연결된다. 현대 건축물은 하부 구조인 도로를 품었고 전통 건축물은 땅과 정원을 품었다. 그리고 두 건물이 하나처럼 사이좋게 연결되어 있다. 주변과의 관계를 고려해 하나의 건축물을 세우는 경우, 대부분 직접적인 연결을 하기는 어렵다. 이곳은 주변의 맥락을 고려했을 뿐만 아니라 직접적으로 연결해 하나로 만들었다. 관계를

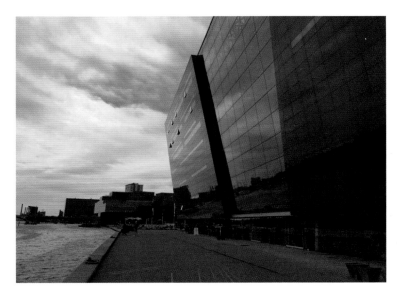

슈미트 해머 라센, 덴마크 왕립도서관, 코펜하겐, 덴마크

형성하려면 확실히 하나가 되는 것이 낫다. 전통과 현대의 시대적 구분이 인위적이듯이 각 건물의 경계도 인위적이지 않은가. 도로를 지나가면서 블랙 다이아몬드 유리의 반사와 유리를 관통한 빛과 그림자 같은 것들이 도로에 비쳐 운전할 때 위험한 것이 아닐까 염려도 되지만 그림자와 빛에 의한 도로의 풍경을 도서관 안에서 보니 블랙 다이아몬드와 연결되는 분위기로 느껴져서 더 멋있어 보인다.

런던에서 조금 떨어진 곳에 윌리엄 알솝William Alsop의 팩햄 도서관 Peckham Library이 있다. 단순한 형태로 인해 눈에 잘 띄지 않지만 입구

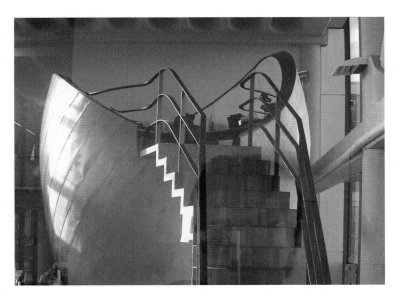

윌리엄 알솝, 팩햄 도서관, 런던, 영국

로 진입하면서 과감한 매스와 연녹색 청동판으로 마감하여 고풍스
러움을 드러낸다. 후면은 다양한 색의 유리 패널로 인해 채광과 에
너지 효율을 높였다. 내부 공간을 다니다보니 어린이 공간에 만든,
놀이 기구처럼 생긴 가구들도 눈에 띈다. 거대하고 웅장한 대형 도
서관보다 작지만 집과 직장에서 가까운 생활 속의 도서관이 더 소
중하다. 도서관 건축은 내로라하는 소위 유명한 작품들이 많다. 그
만큼 공공 건축 분야에서도 도서관은 중요한 위치를 차지한다. 사
람들은 일상생활과 밀접해 있고 언제든 쉽게 갈 수 있는 곳에서 편
안하게 지적인 생활을 즐기기를 원한다. 그런 공간의 소중함을 알

기에 건축가들은 오늘도 밤샘을 하면서 건축설계를 한다.

조셉 리드Joseph Reed가 설계한 신고전주의 양식의 빅토리아 주립 도서관State Library Victoria은 호주 멜버른 도심에 위치한다. 도서관 앞쪽은 멜버른 시내 중심과 연결되어 있는 정원으로 쇼핑과 일에 지친 사람들이 편하게 걸터앉아 쉴 수 있는 공간이다. 상상해보라. 명동에서 쇼핑을 하다가 근처 도서관 앞마당의 계단과 정원에서 쉬는 장면을. 서울 사람들은 너무 많이 움직인다. 그런 만큼 사람들이 시내에서 여유 있게 쉬면서 머무를 수 있어야 하는데 머무를 공간은 없고 계속해서 움직여야 하는 공간만 많다. 심지어 쇼핑과 휴식마저 전투적으로 해야 할 정도다. 도서관 앞 외부 광장에 삼삼오오 모여 쉬면서 수다를 떠는 사람들 사이를 지나 도서관 내부로 들어가면 외부와는 다른 백색의 공간이 기다린다. 내부 공간의 중앙에 있는 팔각형 돔 아트리움은 라 트로브La Trobe 독서실로 사용되는데 천장고가 높은 덕에 머릿속의 지식도 높아지는 듯하다. 비워진 공간이 더 쓸모가 있는 법이다. 공간의 효율성은 보이지 않는 효과까지 따져봐야 한다. 이 도서관은 현대 건축물이 아니다. 그러나 이곳을 만나보니 건축 양식도 소중하지만 공간의 본질도 중요하다는 것이 느껴진다. 거대한 내부 공간을 만들어낸 이 건축가가 2021년 현재 도서관을 다시 설계하더라도 현대 건축을 이용해서 이러한 본질의 공간을 설계했으리라.

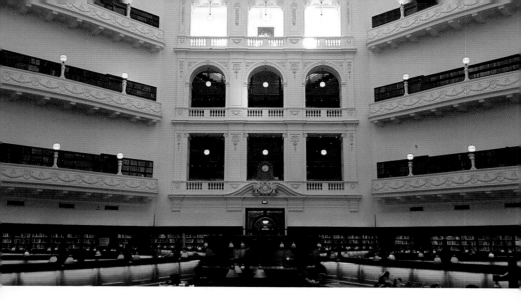

조셉 리드, 빅토리아 주립도서관, 멜버른, 호주

즐거운 헤테로토피아, 문화 공간

예전에 오페라나 발레를 위한 공연장이나 미술관 같은 전시 공간은 귀족들의 취미를 위한 공간이었다. 이탈리아에서 시작된 오페라는 독일에서 드라마틱 오페라로 변형되었고, 영국으로 넘어가 뮤지컬이 되었고, 뉴욕에서는 메트로폴리탄 오페라와 브로드웨이 뮤지컬로 화려하게 피어났으며, 한국에서는 아이돌 가수를 기용하여 흥행 가도를 달린다. 개인적으로는 가에타노 도니체티Gaetano Donizetti 의 〈안나 볼레나Anna Bolena〉와 〈람메르무어의 루치아Lucia di Lammermoor〉, 빈첸초 벨리니Vincenzo Bellini의 〈노르마Norma〉나 〈청교도I Puritani〉 등 벨칸토 오페라를 좋아해서 기회가 되는대로 공연을 보러 간다. 수집품 보관에서 시작한 미술관은 보여주는 공간에서 만나는 공간인 문화의 로터리로 진화했다. 이 외에도 현대사회에는 일에 지친 사람들에게 여유와 휴식과 즐거움을 주는 곳으로서의 다양한 문화 공간이 있다. 오페라가 무엇인지, 현대미술이 무엇인지 잘 몰라도 그곳에 가는 것 자체가 중요해진 문화 공간은 즐거운 헤테로토피아이다. 전 세계 도시의 중심에 있는 오페라 극장과 미술관 그리고 특별히 겨울 왕국 북유럽 사람들이 문화 공간을 디자인하는 방법에도 관심을 가져본다.

오페라 오페랄랄랄라, 아름다운 장소여

세계 유명 오페라 극장 하면 밀라노의 라 스칼라 극장Teatro alla Scala,

뉴욕의 메트로폴리탄 오페라Metropolitan Opera, 그리고 빈 국립 오페라 하우스Wiener Staatsoper가 떠오른다. 그중 빈의 오페라가 좋은 건 공연을 보는 사람들에 대한 여러 가지 특별한 배려가 있기 때문이다. 가장 좋은 것은 나처럼 외국에서 급하게 와서 시간이 많지 않은 사람에게도 당일 밤 공연을 볼 수 있는 기회를 준다는 것이다. 물론 당일 오후에 줄을 서야 하는 수고로움도 있고 공연 시간 내내 서서 봐야 하는 고역도 있지만 그 과정 또한 즐거움이다. 이제는 나이가 들어 적당한 티켓을 사서 적당히 드레스 코드도 맞춰 공연을 보지만, 젊을 적엔 줄을 서서 3.00유로의 티켓으로 평소 좋아하던 오페라를 보는 것 자체가 세상에서 제일 행복한 경험이었다. 공연 날 오후에 줄을 서서 스탠딩 티켓을 구하고, 자리에 가서 목도리를 묶어 표시해두고, 밖에 나와 든든하게 배를 채워서 세 시간 이상 서서 관람하는 상황에 대비했다. 지난번엔 최고의 테너인 후안 디에고 플로레스Juan Diego Florez를 볼 기회가 있었다. 표를 구하지 못한 경우라도 좋은 기회를 놓쳤다고 낙심하면서 숙소로 돌아갈 필요는 없다. 오페라 하우스 앞 광장에 지인들과 모여서 실황 공연을 중계해주는 영상을 보면서 아쉬움을 달랠 수 있다. 오페라 하우스 재단이 이렇게까지 노력하는데 빈 시민들이 오페라를 잘 모르기도 어려울 듯하다. 적극적으로 홍보하지 않아도 인기가 많은 공연장인데 이런 노력까지 하니 감동스럽기까지 하다.

런던의 로열 오페라 하우스Royal Opera House 건물 주변을 다니다보면 로열 발레 학교Royal Ballet School를 이어주는 공중 다리를 볼 수 있다.

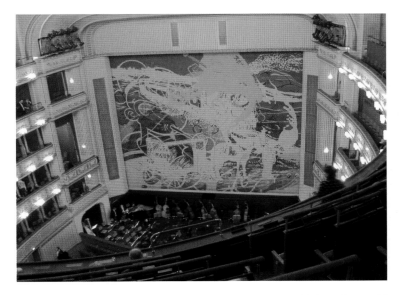

아코디언이 꼬여 있는 듯한 기하학적 형태가 독특하다. 오래된 전통 건축 양식의 오페라 하우스와 발레 학교에 연결된 현대 건축 디자인의 통로는 그 자체만으로도 신선하다. 공중 다리는 우리에게 익숙하지 않다. 도로를 가로질러 떨어져 있는 두 건물을 연결하는 방법은 보통 지하에서 이루어진다. 외부에 연결하는 경우 도로에 방해물로 작용할 수 있어 다양한 교통수단에서 발생하는 응급 상황 등에 대처할 수 없기 때문이다. 물론 하나의 대지에 여러 개로 나뉘어 있는 건물의 경우는 가능하다. 그런데 런던에는 유독 도로로 인해 나뉜 건물 사이를 연결하는 연결 통로가 많다. 그런 구조물

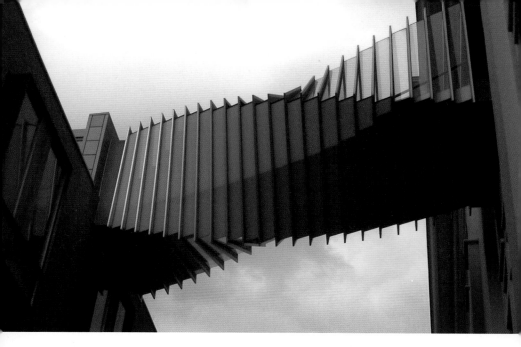

로얄 오페라 하우스와 로얄 발레 학교 공중 다리, 런던, 영국

이 마치 비밀 통로가 외부에 노출되어 있는 것처럼 인식되어 이 도
시는 뭔가 비밀이 많아 보인다. 이런 공중 다리가 외부에서도 눈에
띌 정도면 지하 비밀 통로는 얼마나 더 많겠는가. 미로와 비밀과
마술로 엮인 도시가 런던이다. 그러나 그런 스산한 느낌은 잠시 사
라진다. 발레복을 입은 어린 학생들이 토슈즈를 신고 종종걸음으
로 눈앞에 보이는 공중 다리를 통해 발레 학교에서 오페라 하우스
로 건너가는 모습이 얼마나 멋지던지.

　노르웨이 오슬로 역 건너편으로 흰색 빙하가 보인다. 그 위에 유
리와 대리석 상자가 깔린 듯 놓여 있고 그 위로 꾸물거리는 것이 보

인다. 스노헤타Snøhetta의 오슬로 오페라 하우스Oslo Opera House이다. 멀리서 보면 빙하처럼 보인다. 빙하를 형상화하다니 신선하다. 건축물이 대지에 잘 안착되어 수천 년 동안 그 자리에 있던 것처럼 보인다. 가까이 가보니 경사로를 이용하여 내외부를 연결했다. 재료로 사용한 백색의 대리석은 외부 공간을 기울어진 광장으로 만들었고, 건물 전체가 빙하처럼 깎여나간 듯한 사선으로 이루어져 있는 단순한 형태는 강렬한 매스에 힘이 실린 듯 보인다. 내부는 목재와 패턴을 이용하여 외부와는 전혀 다른 공간으로 보인다. 보통 사람들에게 오페라 하우스는 평소에 편하게 갈 수 있는 곳은 아니다. 큰마음 먹고 비싼 돈 지불하고 가는 공연이라 주변을 둘러볼 마음의 여유가 없다. 그러나 이곳은 공연이 없는 시간에도 외부 공간은 시민들의 차지이다. 언제나 오페라 하우스 지붕까지 올라가서 바다와 항구를 보면서 전망을 즐길 수 있다. 이렇게 사람들에게 자신의 공간을 내어주니 친해지지 않을 수 없다. 자꾸만 가게 되니 익숙해지고 공간이 익숙해지니 공연에도 자연스럽게 관심을 가지게 된다. 부산 오페라 하우스에 이어 최근 한국 현상 공모에 당선된 이 건축가의 한국 프로젝트는 이와 유사한 개념과 공간을 재탕한 것 같아 아쉬움이 남는다.

오슬로 시내는 대부분 춥고 음습한 인상을 풍긴다. 건축도 전반적으로 무겁고 실용적이다. 오슬로 시청에 그려진 신화도 웅장하고 고전적이며 사회주의적인 분위기를 풍긴다. 그러나 노벨 평화상을 수상하는 장소인 노벨 평화 센터Nobel Peace Center에 들어가면 눈

이 휘둥그레진다. 이런 빨간색을 공간 전체에 사용하다니 데이비드 아디아예David Adjaye의 감각은 탁월하다. 빨강을 강조색으로 사용한다면 보통은 벽의 일부나 가구 등에 적당하게 사용해서 경쾌하면서도 강한 인상을 주게 하는데 이곳은 마치 원래 이곳은 빨간 공간인 듯 내부 공간 전체를 다 빨간색으로 칠했다. 빨간 벽을 허물면 그 속도 빨갈 것 같다. 외부에서는 전혀 예상도 할 수 없는 색감이다. 외부는 석재를 이용한 일반적인 건축물인데 내부는 파격 그 자체다. 보수적인 듯 일상적이며 자연스러워 보이는데 그 안에 숨겨진 과감성과 의외성이 북유럽만의 디자인이다. 우리 정서로 보면 과하다 싶은데 이들은 모든 것을 극단적으로 몰고 가서 비일상성을 드러내고 그 효과를 이용하여 새로운 공간을 만들고 독특한 공간을 체험하게 한다. 숨겨져 있는 것이 진리가 아니듯 노출되어 있는 것도 가짜는 아닐 것이다. 평화는 피를 먹고 살아서 붉은색인가.

우연한 사회적 접촉의 기쁨을 주는 전시 공간들

미술관의 가장 기본적인 기능은 전시를 통한 시각적 교육이지만 현대에 와서 미술관의 사회적 역할은 많이 달라졌다. 창문과 시계가 없는 백색 공간white box처럼 전시에 집중해야 했던 미술관 내부에 외부 자연을 볼 수 있는 커다란 창을 만들고, 모든 관람자를 강제로 이동시키면서 교육하는 미술관 내부의 강제동선은 관람자들이 선택해서 자신의 의지대로 관람하는 공간으로 변화했으며, 내외부 공간의 연속성과 주변 환경과의 조화를 통해 미술관을 가로질러

데이비드 아디아예, 노벨 평화 센터, 오슬로, 노르웨이

다른 공간으로 갈 수 있는 사회적 공간으로까지 변화하고 있다. 사회적·우연적 접촉 공간의 대표적인 미술관이 SANAA Sejima And Nishizawa And Associates가 설계한 일본 가나자와의 21세기 미술관 21st Contemporary Art Museum이다. 단순한 원형과 육면체 기하학으로 이루어진 미술관은 주변 어느 방향에서든 접근할 수 있고 미술관 내부는 일부만 유료이고 나머지 공간은 무료여서 다른 방향으로 갈 때 거쳐서 지나갈 수 있는 공간 구조이다. 마치 사거리를 거쳐 다른 곳으로 가는 로터리 같은 것이다.

핀란드 헬싱키 시내에서 멀지 않은 곳에 시벨리우스 공원 Sibelius Park이 있다. 시벨리우스의 바이올린 협주곡이 들려오는 듯한 착각

속에 에이라 힐토넨Eila Hiltunen의 시벨리우스 기념비Sibelius Monument 앞
에 섰다. 1960년대에 600여 개의 스틸 파이프를 이용하여 파도 같
은 형상을 만들어낸 것이 놀랍다. 멀리서 보는 것보다 가까이에서
보면 파이프 내부에서 뿜어져 나오는 빛이 더 큰 이야기를 들려주
는 듯하다. 작곡가가 음표를 이용하여 조합을 만든 결과가 음악이
듯이 건축도 단위 유닛unit이 모여 건축물이 된다. 이러한 은유가 음
악과 미술과 건축 분야를 가로질러 공명한다. 핀란드의 역사와 자
연을 음악으로 표현한 작곡가 얀 시벨리우스Jean Sibelius, 북유럽 특
유의 정서를 공간과 건축으로 표현한 알바 알토. 550만 인구의
핀란드에서 이런 위대한 예술가들이 나오는 것을 어떻게 설명할 수

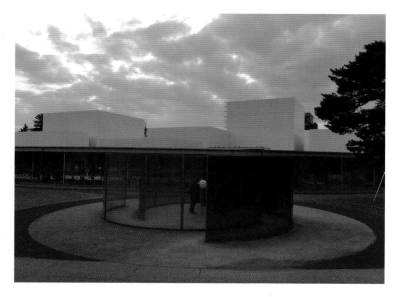

SANAA, 21세기 미술관, 가나자와, 일본

있을까? 핀란디아 홀Finlandia Hall
에서 음악을 듣고, 이딸라Iittala
와 마리메코Marimekko의 디자인
을 보고, 무민Moomin 캐릭터를 즐
기는 곳. 거기에 미국 건축가 스
티븐 홀의 키아즈마 현대미술관
Kiasma Museum of Contemporary Art에 이
르기까지 헬싱키 시내는 온통 즐
거운 헤테로토피아 그 자체이다.

에이라 힐토넨, 시벨리우스 기념비, 헬싱키, 핀란드

　페르난도 보테로Fernando Botero
Angulo는 부풀린 소재를 이용하
여 특유의 유머 감각과 남미의 정서를 표현하는 컬럼비아의 화가
이자 조각가이다. 공간에 유머와 즐거움을 불어넣는 이 작가의 작
품들은 전 세계 유명한 미술관이나 도시 공공 공간에 있어 여행하
다보면 우연히 마주치는 경우가 많다. 일본 센다이 시내의 미야기
미술관The Miyagi Museum of Art 내부 전시를 감상하고 나서 외부를 돌아
보는데 미술관 뒤편의 눈에 띄지 않는 정원 한쪽에 말 탄 기사의 조
각상이 눈에 띈다. 보테로의 작품임을 금방 알 수 있는 조각을 보는
순간 지금까지 겪은 센다이의 무거운 철학적 분위기는 다 잊은 채
웃음이 절로 난다. 매끄럽고 포동포동한 그래서 귀엽지만 정상적이
지 않은 크기와 과장된 비율은 아기 같은 순수함을 보여준다. 삶을
심각하게 대하기보다 웃음과 여유를 찾으라고 나의 마음을 위로한

다. 이와 유사한 상황을 싱가포르에서 다시 한번 경험해보았다. 싱가포르 머라이언 타워Merlion Tower와 플러톤 호텔The Fullerton Hotel Singapore 옆 UOB 플라자United Overseas Bank Plaza에 있는 '새: 풍만한 비둘기Bird: Fat Pigeon'도 보테로의 작품이다. 보트 키를 걷다 본 이 뚱뚱한 새 조각은 주는 모이만 먹어 비만이 된 한국의 비둘기와 비슷하다. 이런 작품을 만나는 우연성과 보테로 작품 특유의 풍만함은 여행의 즐거움을 배가시킨다. 무더운 싱가포르의 날씨를 피해 강바람을 맞으면서 바라보는 거대한 비둘기는 평소 움직이는 동물이라면 반려견은 고사하고 금붕어도 좋아하지 않는 나도 괜히 가서 한번 만져보고 싶은 충동이 들 정도이다. 이렇게 도시의 공용 공간과 공공미술은 중요하다. 빈 공간으로 채워진 공간보다 더 커다란 가치가 있는 것을 몸소 느끼게 된 좋은 기회다. 외부 조형물도 우연히 보면 이렇게 반가운데 상하이 여행 중 상하이 엑스포의 중화예술궁Shanhai Art Museum을 방문했다가 운 좋게 페르난도 보테로 전시를 감상하게 되었다. 상하이 엑스포에는 다양한 국가관이 있는데 그중 중국관을 엑스포 후 전시관으로 이용하고 있다. 중국관은 중국 전통 건축의 붉은 가구식 구조이다. 거대한 역사각형 입구에 전시된 보테로의 조각은 엄숙하고 진지한 중국 사회주의 분위기를 유연하게 해준다. 내부 전시 공간은 중국 특유의 부채, 원, 팔각형의 공간을 뚫어 전시관을 서로 관통하는 공간으로 만들었다. 뛰어난 전시 큐레이션과 전시 공간이 잘 어우러져 즐거운 시간을 보냈다.

페르난도 보테로 전시, 중화예술궁, 상하이, 중국

도시는 일상이 아닌 것을 상상한다

도시의 인상을 결정하는 거리 풍경

도시의 조형물은 보는 사람마다 평가가 다르다. 건축비의 일정 부분을 공공 디자인으로 할애해야 하는 법규로 인해 언제부터인지 도심 여기저기 새로 지은 건축물 앞마당에 조각품들이 세워지기 시작했다. 유명한 조각가들의 작품을 미술관이 아닌 일상의 공간에서 볼 기회가 생겨 좋다. 시카고 시내의 체이스 타워Chase Tower, 데일리 센터Daley Center, 그리고 밀레니엄 파크Millennium Park 앞 광장과 길에는 피카소, 샤갈, 아니쉬 카푸어Anish Kapoor의 작품들이 전시되어 있고 시민들은 마치 자기 소유처럼 친근하게 그것들을 대한다. 광주폴리Folly는 유명한 건축가와 예술가 그리고 시민의 아이디어를 모아서 만들어내는 프로젝트이다. 나는 2012년 폴리 공모전에 지원했고 그 기회로 광주디자인비엔날레에 갔었다. 광주라는 도시가 폴리로 인해 좋아진 것을 느꼈기에 그 이후로 시간이 날 때마다 광주에 간다. 단지 폴리를 보는 것만으로도 서울의 대단한 건축물이나 미술관보다 좋을 때도 많다. 하지만 갈 때마다 느끼는 것은 정작 시민들의 호응은 없어 보인다는 것이다. 폴리 프로젝트의 의도, 과정, 결과 등 모든 것이 다 좋아 보이는데 왜 실제로는 활용이 안 되고 시민들과도 괴리감이 있는 것일까? 고민하고 또 고민해야 하는 숙제다. 공간을 디자인하는 건축은 주택이나 내부에 사람이 머무는 공간도 디자인하지만, 건축물의 외부 공간 그리고 조금 더 확장해서 도시에서 가장 기본적인 공용 공간인 거리도 공공 디자인 또는

거리풍경Streetscape이라는 분야로 여겨 관심을 가져야 한다. 볼라드 bollard, 가로등, 거리의 의자, 파고라(pergola, 정자) 등 작아서 눈에도 잘 안 띄지만 이런 작은 디자인들이 모여서 거리의 이미지를 만들고 도시의 인상을 결정하게 된다.

폴리와 도시 이미지

문화도시 광주를 표방하면서 시작한 광주 비엔날레. 짝수 년은 미술을 중심으로 하는 비엔날레를 개최하고 비엔날레가 없는 홀수 년은 디자인을 중심으로 하는 디자인 비엔날레를 개최한다. 그러므로 광주는 언제 가더라도 미술과 디자인으로 넘쳐난다. 비엔날레에 가면 눈에 보이는 것이 작품이라고 할 만한 것인지 물어볼 수도 없고, 그렇다고 재미가 있는 것도 아니고, 작품 수는 왜 이렇게 많은지 정신없고…. 이런 생각을 하며 시내를 돌아다니는데 눈에 띄는 것들이 있다. 조각도 아니고 건축물도 아니고 저건 뭘까? 이런 상황이 벌어진다면 당신은 뛰어난 관찰력을 가진 사람이고 광주폴리는 성공한 것이리라. 2011년 광주디자인비엔날레의 일환으로 시작된 광주폴리 프로젝트. 소규모 건축 조형물을 도시 곳곳에 설치해 미적·문화적 조형물로서의 역할과 더불어 도시에서의 간단한 기능을 더하여 사람들의 관심을 얻고 도시재생을 활성화하기 위해 시작됐다. 광주폴리는 2020년 현재 4차까지 진행됐다. 1차는 국내외 유명 건축가들이 주축이 되어 충장로를 중심으로 도심의 구석구석 비어 있는 공간, 거리, 지하도 입구, 심지어는 도로

바닥까지 다양한 도시의 공간에 디자인을 입히고 사람들의 관심을 끌고자 노력했다. 일부는 공모전을 통하여 디자이너들의 신선한 아이디어를 모았다. 2차와 3차는 기능을 강조하여 틈새호텔과 쿡폴리로까지 확장하게 되었다. 그중 몇 가지를 살펴보면 구겐하임 빌바오 미술관Guggenheim Bilbao Museum의 재료로 알려진 티타늄으로 만든 꿈집, 시시각각으로 다양한 시민들이 정치에 참여하는 행위와 그 결과를 보여주는 전광판, 초등학교 앞 거리에 다양한 재료를 이용하여 도시의 일상성을 보여주려 한 '아이 러브 스트리트', 일반적인 지하 건널목을 코르텐강을 이용하여 시간과 빛으로 표현한 현상학적 공간, 시각적 뷰를 주제로 한 고층 옥상 공간, 시민 공모를 통해 선정된 열린 장벽 등이 있다. 폴리는 건축적으로 파빌리온pavilion이나 파고라와 유사한 맥락이다. 대부분 규모가 작고 명확한 개념을 시각화하기에 작품의 정체성을 중심으로 디자인된다. 그래서인지 개성이 강하고 주변을 고려하지 않은 작품도 있다. 실외 조각품이 찬사와 비난을 동시에 받는 것을 보면 폴리도 그럴 운명인지도 모른다. 나는 기회가 될 때마다 사람들에게 광주폴리를 알리기도 하고 같이 가보기도 한다. 광주폴리는 기능과 체험의 공간이기보다는 조각 작품 같은 감상물이 되기 쉽다. 그런데 '소통의 문Light Passage' 폴리는 건물과 건물 사이의 작은 틈새 골목을 이용하여 사람이 들어가면 새로운 공간을 느끼게 해주는 색다른 폴리이다. 게다가 기존 건물 사이의 공간을 이용한 것이라 더 흥미롭다. 소통의 문은 충장로에서 가장 좁은 골목에 있는 폴리로, 가상의 포탈이

아닌 실제 이용자의 움직임에 따라 새로운 공간으로 이동을 가능
하게 하는 폴리이다. 골목 문을 열고 들어가면 명주실에서 영감을
받아 건물과 건물 사이를 엮어주듯 골목 벽을 타고 꼭대기까지 배
치되어 있는 LED 라인들이 관람객을 공영 주차장 방향으로 인도하
고 사람의 움직임을 감지하여 따라오기도 한다. 도심 속에 죽어 있

던 공간이 장소를 이어주는 통로의 역할을 함과 동시에 상호 소통 interactivity이 가능한 빛으로 사람들과 소통한다. 같이 간 일행이 골목 틈새로 먼저 들어가고 그 뒤를 뒤따라가다가 하늘까지 무한대로 그려진 흰색의 기하학적 선과 사이 공간의 불빛과 앞서가는 일행 의 검은색과 흰색 복장이 정면 출구를 막아선 그 순간 폴리의 공간 이 나를 압도했다. 그때 경험한 폴리 공간의 낯섦은 두고두고 기억 되리라. 역사에서 최고의 합리성은 우연이라는 말처럼 이렇게 광 주폴리의 공간에서 나의 작은 역사 한 줄이 쓰인다.

2015년 광주디자인비엔날레 광장은 매우 경쾌한 조형물로 채워 졌다. 공간 조형물 '신명晨明'은 일본 건축가 도요 이토Toyo Ito의 작품 으로 담양 소쇄원에서 영감을 얻어 대나무와 자작 합판, 스틸 등으 로 제작됐다. 수직으로만 뻗는 얇고 가느다란 수직성의 대표 식물 인 대나무를 이용하여 상식을 벗어나 곡선으로 휘어져 빈 공간을 향해 뻗어나가는 형태는 주변의 공동주택이 배경이라 더욱 눈에 띈 다. 형태와 구조와 재료, 이 세 가지의 조화는 쉽게 이루어지지 않는 다. 그런데 대나무 재료가 가진 통상적인 관념을 깨고 대나무를 쪼 개서 휘고 연결하고 다발로 묶어 마치 동양의 서예를 쓰듯 직선과 곡선의 선들로 공간을 채웠다. 평소 도요 이토에 관심이 많은 나는 이 장소에서 오랜 시간 계속 어슬렁거렸다.

제주시 원도심 산지천 포구 끝자락에 있는 김만덕 기념관 맞은 편에는 폴리와 유사한 조형물인 수평 전망대가 세워져 있다. 산지 천 산포광장 전망대는 제주 문화도시 조성 공모사업에 당선된 제

도요 이토, 신명(晨明), 광주디자인비엔날레, 광주, 한국

주시 도시공간 청년기획단 1기의 결과물이다. 2002년 설립한 중국 피난선 해상호의 조형물을 철거한 자리에 2017년에 전망대를 설치했다. 일반적인 전망대와 달리 복층 주차장과 비슷한 모습이어서 관광객들과 도민들은 전망대에 대해 모르고 있는 경우도 있다고 한다. 또한 주변 건물들에 비해 높이가 높지 않아 전망대로서의 역할에 의구심을 자아내고 있다. 공원 한쪽 끝에 있는 이 작은 전망대는 유명한 건축가가 설계한 것도 아니고 그렇다고 많은 사람에게 인기가 있는 장소도 아니다. 높은 전망대를 생각한 사람들에게는 실망스러울 수도 있겠다. 하지만 지그재그로 난 경사로를 따라 올라가면서 보이는 주변 도시와 바다 풍경은 매력적이다. 전망대 끝은 제주 바다 쪽으로 열려 있지만 항구 쪽 건물에 가려 파노

제주시 도시공간 청년기획단 1기, 산포광장 산지천 전망대, 제주, 한국

라마 전망을 선사하지는 못한다. 경제적으로 사회적으로 필요한 공
간을 우선시하는 한국의 건축 풍토에 이런 디자인이 나온다는 사
실은 한국의 건축 수준이 점차 높아지고 있다는 것을 의미한다. 주
변에 있는 산지천 공원, 김만덕 기념관, 아리리오 뮤지엄 I, II와 동
문시장 등도 같이 둘러볼 수 있다.

보일 듯 말 듯 거리를 밝혀주는 디자인

 전 세계 많은 도시의 거리에는 다양한 건축적 조형물들이 빛을
발한다. 바쁘게 걷는 사람들은 자세히 보지도 않고 지나가버리지
만 조금만 천천히 걸으면 보이지 않던 도시의 보석들이 눈에 들어
온다. 멜버른 시내에서 서든 크로스 역Southern Cross Station을 지나 도크

랜드 공원Docklands Park으로 가면 2014년부터 매년 멜버른의 퀸 빅토리아 가든Queen Victoria Gardens에서 개최하는 'M 파빌리온M Pavilion' 시리즈 중 하나인 아만다 레비트Amanda Levete의 파빌리온을 지나가게 된다. 삼각 부메랑처럼 생긴 반투명한 것들이 커다란 햇빛 우산처럼 모여 있다. 경쾌하면서 도시에 다양한 표정을 만들어주는 파빌리온은 도시 공간에 여유를 준다. 모든 것이 꼭 필요한 수요과 공급 때문에만 작동하지는 않는다. 조금은 여유롭게, 조금은 느슨하게 비워두는 공간인 보이드가 도시에 활력을 줄 것이다.

바르셀로나를 가면 중심 거리인 람블라스 거리에서 조금 떨어진 이카리아와 후안 미로 거리가 만나는 곳에 현대 건축가 엔릭 미라에스가 설계한 파세오 이카리아 루핑Paseo Icaria Roofing이라는 조형물이 있다. 도로 중앙 두 개의 블록에 연달아 자리한 이 조형물은 예

아만다 레비트, M 파빌리온, 멜버른, 호주

엔릭 미라예스, 파세오 이카리아 루핑, 바르셀로나, 스페인

각의 구부러짐을 절묘하게 이어 다양한 형태로 변주하면서 가로
수들 사이에 서 있다. 인공 가로수 같기도 하고 차양막 같기도 하
다. 그 사이에는 의자들이 있어 주변 사람들이 편한 복장으로 신문
하나 들고 나와 햇빛도 즐기고 휴식도 취하고 있다. 자동차 도로의
가운데 절반을 시민들이 이용할 수 있는 공간으로 내어준 이곳은
중심 공간에 가로수와 벤치만 놓은 것이 아니라 건축가의 손을 빌
려 멋진 디자인 폴리들을 만들어내 도시 경관까지 제공했다.

　바르샤바 시내로 돌아오면 과거 소련이 사회주의 체제를 선전하
기 위해 만든 문화과학궁전Palace of Culture and Science이 있다. 웬만해서는
시내 어느 곳에서든 다 보일 정도로 규모와 건축 양식이 눈에 띈다.
시민들은 구소련 체제를 상징하는 건물을 보고 싶어 하지 않을 듯

하다. 그런 생각을 하면서 도
로를 건너는데 건널목이 피
아노 건반 모양이다. 바르샤
바에서 쇼팽은 아름다운 피
아노 선율로만 위로를 해주
는 것이 아니다. 다양한 방법
으로 상처받은 사람들 마음
구석구석을 위로해준다. 원
소스 멀티 유즈One source, multi
use, 고마워, 쇼팽! 시내 바닥
을 보면서 쇼팽 박물관Fryderyk
Chopin Museum으로 간다.

문화과학궁전 앞 건널목, 바르샤바, 폴란드

　　스웨덴 말뫼에 있는 터닝 토르소Turning Torso는 건축구조를 이용하
여 디자인하는 산티아고 칼라트라바Santiago Calatrava의 작품이다. 처
음 소개되었을 때 혁신적인 현대 건축으로 엄청난 반향을 일으켰
다. 일반적으로 구조는 수직으로 압축력과 인장력을 받으므로 대
부분의 건물은 바닥에서부터 똑바로 올라가게 된다. 뒤틀려서 올
라가면 그에 따라 하중의 변화를 조정해야 한다. 이 건축은 그런
하중을 치밀하게 계산해서 형태화했다. 말뫼는 코펜하겐에서 가깝
기도 해서 부담 없이 반나절 여행이 가능하다. 터닝 토르소가 만들
어지기 전 이 도시는 울산처럼 제조업과 공장이 많은 일반적인 도
시였다. 말뫼 역에서 내리니 멀리 터닝 토르소가 보인다. 새로운 현

대 건축물을 본다는 기대감에 차서 걸어가는데 소란스러운 소리에 주변을 살펴보니 몇 명이 스케이트보드 연습 중이다. 스케이트보드 공원Stapelbaddsparken을 보고 깜짝 놀랐다. 외부 공간에 보드를 위한 공간이 디자인되어 있다. 대부분 스케이트보드는 광장 같은 곳에서 타는데 이곳은 영구적으로 디자인한 보드 전용 공간이다. 미국 오리건의 건축가 스테판 하우저Stefan Hauser가 설계한 이 활동적인 공원Activity Park은 도시에서 새로우면서도 놀라운 장소로 큰 역할을 할 것이다. 건축은 무엇을 원하든 다 디자인해야 한다. 그래서 건축은 우리 모두의 건축이다. 스케이드보드 공원에 앉아 행복감에 젖어 터닝 토르소를 하염없이 바라보았다.

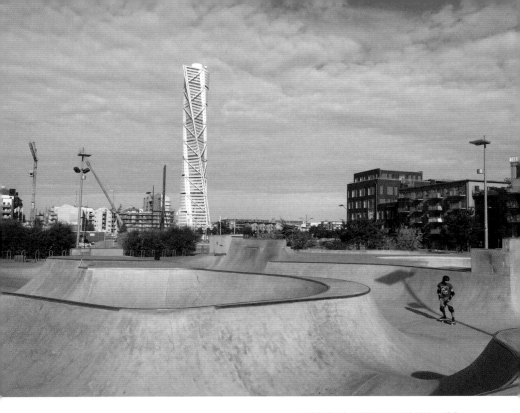

스테판 하우저, 스케이드보드 공원, 말뫼, 스웨덴

도시는 오감
그 자체다

2

현상학Phenomenology

동양인은 사물을 직관적으로 이해하고 서양인은 분석적으로 이해한다는 말이 있다. 서양에서는 구조주의적 사고방식이, 동양에서는 현상학이 우위를 차지하기도 한다. 이를 일상에서 생각해본다면 꼭 동서양의 차이라기보다는 개인의 성향 차이인 듯도 하다.

현상학은 우리의 의식에서 드러나는 현상 자체를 기술하고 분석하는 철학이다. 1900년대 초 에드문트 후설Edmund Husserl은 모든 것을 과학적 방법으로 탐구하려 한 실증주의를 극복하고, 대상 자체에 관해 탐구하는 현상학을 통해 대상이 최초로 우리에게 경험되는 세계를 회복해야 한다고 주장한다. 이후 하이데거Martin Heidegger와 메를로 퐁티Maurice Merleau-Ponty, 슈츠Alfred Schutz 등이 현상학적 주제나 개념을 존재론 또는 언어, 지각, 타자 경험의 분석 등을 통하여 의식이나 주관성이라는 개념으로 발전시켰다.

현상학을 건축에 적용한 사람은 크리스티안 노베르크 슐츠Christian Norberg-Schulz로 공간의 개념을 인간의 실존, 즉 살아가고 싶은 마음과 머무는 거주 감각으로 정의했다. 핀란드 건축가이자 건축사상가 유하니 팔라스마Juhani Pallasmaa는 시각 중심에서 벗어나 존재 전체를 통해 건축물과 만나야 한다고 했다. 알베르토 페레즈 고메즈Alberto Pérez-Gómez는 감각적 속성과 신체감 등을 사고하며 대상과의 상황을 실험하고 구축해 신체로 체험하는 것을 현상학적 건축이라고 주장한다.

눈앞에 있는 자연과 사물을 느끼고 지각하는 현상학은 세상과 소통하는 첫걸음이다. 하지만 그 첫걸음부터 너무나 철학적이라 이해하기 어렵다. 현상학은 자신이 직접 느끼는 것이어서 철학적으로 설명은 잘 못한다 해도 그림이나 건축으로 표현하는 것은 가능하다. 그런 공간을 만들어내야 하는 건축가는 직관적이든 지식을 통해서든 알아야 한다. 현상학에서 중요한 것은 감각과 관련된 매개체인데 주로 빛이나 색 같은 시각적인 정보를 이용한다. '봄은 봄을 본다'*는 알 듯 말 듯한 시각적 지각 외에도 바람, 소리, 향기, 질감 등 '만짐은 만짐을 만짐이다'라는 말처럼 다양한 감각으로 확장하여 공간에 장소로서의 의미를 부여하는 도시 건축적 작업이 건축현상학이다. 가장 강력한 감각은 시각이다. 시각적 정보가 80퍼센트 이상을 차지하는 현대사회는 빛과 색을 중심으로 구성된다. 건축에서는 다른 요소보다 빛을 이용하여 공감각과 체험을 만들고 혹은 물을 이용하기도 한다. 공간을 살아가는 사람들의 색이 다양해서인지 건축은 색에 대해서는 주인공으로 나서기보다 배경이 되어 사람을 품으려고 한다. 가끔은 눈을 감고 내 주변의 공간을 느껴보자. 건축가는 공간에 자기 나름대로 다양한 현상학적·감각적 장치를 숨겨놓았고 사용자는 그것을 찾아내는 재미에 푹 빠지면 된다.

* 조광제, 〈메를로-퐁티의 후기 철학에서의 살과 색〉, 《철학과 현상학 연구》 16집, 2001, p. 122.

색과 향기의 건축 체험

사람의 눈에는 세상이 흑백 영화가 아니라 천연색 영화로 상영된다. 흑백텔레비전으로 보던 세상과 컬러텔레비전으로 보는 세상은 천지 차이다. 특히 미술과 건축은 색에 민감하다. 심지어 색으로만 그림을 그려 사물을 형태화시킨 세잔의 그림을 흑백으로 본다면 전혀 이해할 수 없을 것이다. 색으로 세상을 받아들이는 미술과는 다르게 건축은 의외로 색에 대해서는 보수적이다. 건축가들은 주로 검은색 옷을 선호한다. 세련됨을 입고 싶어서일까, 아니면 모든 색을 품고 있는 색이 검은색이어서일까? 건축물은 흰색, (콘크리트의) 회색, 나무색 등 재료 자체의 색을 충실하게 보여주려고 한다. 물론 도시마다 건축마다 다양한 색을 입혀서 자신의 정체성을 보여주기도 한다. 오감 중 제일 민감한 후각은 순간의 정취와 향기를 통해 세상을 체험한다. 텔레비전이나 영화에서 재현할 수 없는 냄새는 도시와 건축에서 인간의 삶을 통해 자연스럽게 흘러나온다. 정원의 꽃향기에서부터 도시의 악취까지 감각적인 요소들로 우리를 둘러싸고 있는 공간을 느껴본다.

땅과 먼지와 바람, 그리고 도시의 색

이집트, 나일강, 케냐, 남아프리카 공화국 등 아프리카에 가보고 싶은 마음은 굴뚝같지만 막상 가려고 하면 여러 가지 이유로 가기가 쉽지 않다. 그래서 그나마 안전과 건강에 부담이 덜한 북아프리

카의 모로코로 간다. 모로코는 스페인 남부에서 배를 타고 지브롤터 해협만 건너면 된다. 아니면 바르셀로나에서 비행기로 가는 것이 좋은데 모로코까지의 항공 요금이 다른 유럽 도시와 비슷하거나 그보다 더 싸다. 모로코는 남쪽으로 사하라 사막이 있고 동쪽으로는 대서양, 북쪽으로는 지중해가 연결되며, 끝없이 펼쳐진 지평선을 보면서 장거리 기차를 탈 수도 있다. 영화의 배경으로도 유명한 카사블랑카의 흰색 낭만도 있고 미로의 도시 마라케시와 페즈Fez도 있다. 중세 마을의 도시 조직을 그대로 간직하고 있는 메디나(medina, 옛 시가지)와 수크(souk, 시장), 주거와 공공 건물이 한 덩어리로 뭉쳐 있는 옛 도시는 길을 잃어야 제대로 알 수 있을 정도로 복잡하다. 처음 가는 곳인 데다 모로코인들은 친절하고 사람 좋다고 하지만 호객 행위가 심하고 잘못하면 사기도 당할 수 있으니 조심해야 한다는 말을 너무 많이 들어서 혼자 메디나에 가는 것이 꺼려졌다. 그래도 조심스럽게 혼자서 돌아다니다보니 신기하게 《아라비안 나이트》나 《인디아나 존스》에 나오는 것 같은 광경들이 눈앞에 나타난다. 모로코 북쪽의 쉐프샤우엔은 푸른색으로, 카사블랑카는 흰색으로 도시마다 그들만의 색으로 도시를 만든다.

모로코의 대표 도시 마라케시에서 선택한 숙소는 그 유명한 자마 엘 프나 광장Jama el-Fna Market 근처다. 처음 가면서 욕심을 부려 큰 호텔이 아닌 전통 주택인 리아드riad로 결정했다. 리아드를 숙소로 정한 대가는 모로코 여행 내내 따라 다닌다. 다니는 도시마다 숙소 찾기가 미로 속 생쥐 꼴이다. 리아드는 구도심에 있고 구글 지도는

명확하지 않고 동네 사람들도 잘 모른다. 몇 바퀴를 돌고 돌아 간신히 찾았다. 샤워 후 자신감을 가지고 다시 자마 엘 프나 광장으로 간다. 모두 꾼들인 사람들 사이를 기웃거리다 호객 행위도 당하고 방울뱀도 보고 수크도 돌아다닌다. 어느덧 조금씩 익숙해져서 반복되는 미로를 제법 다니게 되니 재미있다. 그렇게 골목을 여기저기 다니다보니 막다른 골목에서 나 혼자가 되어버렸다. 급히 되돌아 나오다가 길을 잃어 헤매는데 까만 젤라바djellaba를 입은 사람을 보고 깜짝 놀랐다. 마라케시는 땅과 벽과 좁은 골목이 온통 황토색이다. 원래부터 있던 땅과 먼지와 바람의 색. 며칠 동안 먼지와 바람 사이를 다니면서 나의 존재를 비워본다. 황토색 마라케시에서 눈에 띄는 곳은 마조렐 정원Jardin Majorelle이다. 이브 생 로랑Yves Saint Laurant 주택으로 유명하다. 내 눈에는 이곳의 대표색인 마조렐 블루majorelle blue와 이탈리아의 아주리 블루azure blue가 구별이 잘 안 된다. 하지만 둘 다 강렬한 색임에는 분명하다. 유럽에서의 파란색은 아프리카에서도 대접받는 듯했다. 하긴 이곳은 아프리카이지만 주인은 프랑스 사람이니 당연한 결과인지도 모른다. 마조렐 블루는 바닥에 반사되어 더욱더 강렬하게 다가온다. 정원에는 열대 야자수, 대나무, 선인장 등 다양한 종류의 나무가 파고라와 분수 같은 외부 공간 건축들과 어우러져 있다. 마조렐 정원 옆 이브 생 로랑 박물관Museum Yves Saint Laurent은 붉은색 벽돌로 마감된 토속적이며 현대적인 건물로 건물 자체만으로도 멋있다.

라밧Rabat은 모로코의 정치 행정 수도이다. 마라케시, 카사블랑카,

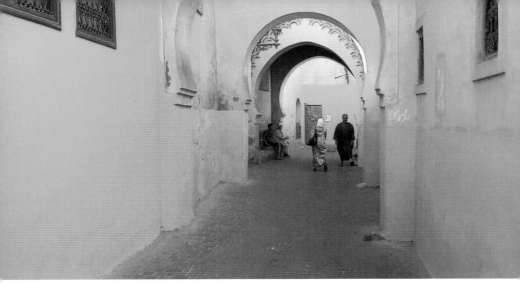

자마 엘 프나 광장 주변 골목, 마라케시, 모로코

마조렐 정원, 마라케시, 모로코

도시는 오감 그 자체다 85

페즈처럼 유명하지는 않지만 모로코의 수도라서 그 나라의 정체성을 보여주는 곳이 많다. 그중 하산 탑Hassan Tower은 모로코를 알 수 있는 독특한 공간이다. 하산 탑 광장에는 12세기경 모스크를 건설하려다가 중단되어 미완성인 채로 남겨진 모스크와 탑들이 있다. 수많은 기둥 열과 빈 광장만으로도 도시의 역사를 보여주는 공간이다. 아이보리 석재의 색과 단단함으로 권력을 보여주고자 했던 알모하드Almohads 왕조의 제3대 야쿱 알만수르Abu Yusuf Ya'qub al-Mansur의 의지가 눈에 보이는 듯하다. 메크네스는 도시가 온통 기하학적 패턴으로 이루어져 있다. 이곳에서 묵었던 숙소인 리아드 아티카Riad Atika는 영국인 부부가 운영하는 곳이다. 이날따라 숙박하는 사람이 나 혼자여서 좋기도 하고 부담스럽기도 했다. 건축가라고 하니 리아드 구석구석을 보여주며 자랑하던 주인장을 따라 옥상에 올라가자 높지 않은 메크네스 도시 전체가 다 들어온다. 중정에 햇빛이 들어오고 구석구석 기하학 패턴을 이용하여 실내 공간을 장식한 리아드는 그들의 정성으로 인하여 빛이 난다. 나만을 위해 차려진 저녁 식탁을 보니 마치 왕이 된 듯하다. 메뉴 주문이 없는 모로코식 오마카세인 듯 수프, 타진, 민트 티, 대추야자까지 알아서 내어준다. 며칠 전 모로코 사람들에게 친절의 대가로 뒤통수를 맞은 나는 모로코인이 아닌 유럽 사람에게 대접을 받고 조금 안심한다. 영국을 떠나 이곳에 사는 부부는 매우 행복하다고 한다. 이방인의 삶이 아니라 식민지에서 사는 지배자의 삶이어서 그럴까. 내가 백색의 카사블랑카에서 며칠간 경험한 낭만은 험프리 보가트와 잉그리드 버그

만의 1949년 영화만큼은 아니다. 일단 카사블랑카는 모로코에서 가장 큰 대도시라서 눈에 보이는 낭만은 숨어버린 듯하다. 낭만은 분명 스케일과 관계가 있다. 작고 비좁은 공간에서 남녀의 접촉이 일어나듯이 도시도 어느 정도 이상의 규모가 되면 작동하는 시스템이 달라지는 듯하다. 카사블랑카는 백색의 도시이지만 자동차와 매연으로 회색처럼 바랜 흰색이다. 트램도 현대식이고 주택도 현대식 공동주택이다. 흰색의 도시는 바닷가와 하산 2세 모스크Hassan II Mosque를 품고 있어 그나마 낭만이 유지되는 듯싶다.

모로코의 도시처럼 한 도시를 대표하는 색을 가진 도시 중 눈에 띄는 곳이 있다. 오사카에서 한 시간 거리인 교토 여우 신사Fushimi

Inari는 영화 〈게이샤의 추억〉 배경으로 유명해져 방문객으로 붐비지만 꼭 들러야 하는 곳이다. 교토에 가면 현대 건축으로 만든 교토 역의 거대한 아트리움, 여우 신사의 사람들, 료안지의 사색 공간에 놀란다. 신사 입구부터 설치된 주황색의 도리이가 산을 타고 사방으로 확장해나간다. 개인의 염원을 담은 상징인 도리이 아래를 걸어가면 사이사이로 들어오는 빛에 의해 도리이의 주황색이 눈을 자극하며 내적 감정을 요동치게 한다. 아무 말 없이 개인의 감정을 끌어올리는 자연 속 도리이의 빛과 색과 반복이 나치의 선동 연설보다 더 크게 다가오는 순간, 빛과 색이 만드는 현상학의 힘을 새삼 깨닫는다. 주황색은 왠지 긴 눈으로 교활하게 웃는 여우와 어울리는 듯하다.

주황색과는 완전한 보색인 푸른색의 타일 도시인 포르투갈의 포르투Porto는 시내 곳곳이 푸른색 벽화들로 넘쳐난다. 포르투 시내 볼랑Bolhao 전철역을 올라오면 보이는 알마스 성당Chapel Almas de Santa Catarina은 유럽 여느 성당과도 다른 입면을 가진다. 포르투갈만의 푸른색 아줄레주azulejos 타일이 벽면에 가득한데 타일이 하나의 명화가 된다. 건물 입면에 사용되는 타일의 주 역할은 마감재여서 벽화의 역할을 제대로 하기 어려운데 이곳은 마치 시스티나 성당 천장벽화의 블루 프린트처럼 느껴진다. 낮에는 밝은 도시에서 푸른색이 눈에 띈다면 밤에는 어두운 도시를 배경으로 빛이 나는 도자기 같다. 이곳에서 포르투갈 미니멀리즘의 대표 건축가인 알바로 시자Alvaro Siza Vieira의 작품인 포르투 건축학교Porto School of Architecture를 찾았다.

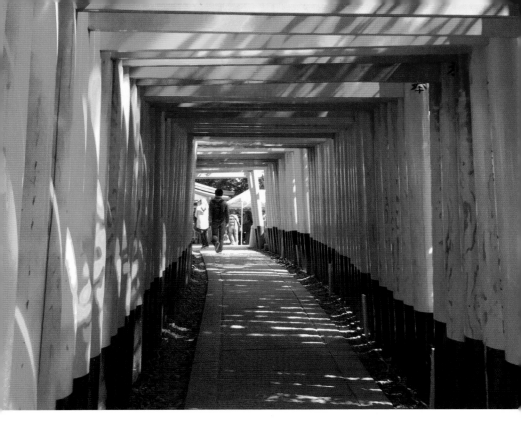

하룻밤 머문 대서양 방향 전망의 호스텔에서 그리 멀지 않아 해안 도로를 따라 걸어서 30분이면 도착한다. 학교의 입지가 최고다. 주변의 자연 속에 안겨 있고 앞쪽에는 대서양을 향해 유유히 흐르는 강이 있다. 이 학교는 건축 분야 최고의 상인 프리츠커상 수상자인 알바로 시자와 에두아르도 수토 드 모라Eduardo Souto de Moura가 졸업한 학교이다. 흰색 건물은 크게 두 공간으로 나뉘어 있는데 앞쪽에는

독립된 건축설계 스튜디오가 있고 뒤쪽은 공용 프로그램으로 이루어진 하나의 연속된 매스가 길게 늘어져 있다. 두 매스 사이로 외부 공간이 길게 놓여 있으며 입구는 탑처럼 되어 있고 반대쪽은 자연과 연결된 경사로가 있다. 건축가가 건축설계를 공부하는 후학들을 위해 본인의 경험을 토대로 얼마나 고민하고 배려했을까. 이곳에 있으면 저절로 건축설계가 될 듯하다. 이 공간에서 같이 건축을 공부하고 고민하고 먹고 토론하는 학생들을 그려본다. 이곳의 낮고 긴 건물은 내가 공부했던 미국 건축학교 사이악을 연상시키며 건축 공부하던 시절을 생각나게 한다. 언젠가 이곳에서 건축 워크숍을 할 수 있는 기회가 꼭 오면 좋겠다는 생각이 절로 든다.

알바로 시자, 포르투 건축학교, 포르투, 포르투갈

매연 속 피어나는 초콜릿 커피의 향

커피는 고급 품종인 아라비카arabica와 품질이 낮은 로부스타robusta로 나뉜다. 베트남 커피는 보통 사약 수준의 진한 원액에 연유를 넣어 먹는다. 베트남 커피 하면 한국에도 있는 하이랜드나 콩카페가 인기지만 개인적으로 선호하는 커피는 쭝웬 레전드 카페Trung Nguyên Legend Café의 쭝웬 커피로 초콜릿의 부드러운 향이 일품이다. 주변에 권해도 그다지 반응이 많지 않은 것으로 보면 호불호가 있는 듯하다. 고급스러운 아라비카 원두와 독특한 향의 쭝웬 원두를 2 대 1로 하우스블렌딩한 커피를 집에서 시간 날 때마다 즐긴다. 수많은 커피숍을 지나다니면 커피 향이 매연과 섞여 베트남 특유의 향을 만들어낸다. 커피는 오감 그 자체다. 커피 원두를 꺼내면서 시각적으로, 원두를 가는 소리를 들으며 청각적으로 즐거워하게 된다. 커피를 내리면 향이 먼저 코를 자극하면서 행복할 준비를 시킨다. 그런 후 입으로 행복을 만끽한다.

커피의 원산지는 아프리카이고 아라비아를 거쳐 유럽으로 가서 에스프레소를 탄생시켰고, 미국으로 건너가 아메리카노와 유명 프랜차이즈 카페를 만들었고, 한국은 그러한 서양인들의 커피 맛에 길들여졌다. 커피의 다양한 향과 맛도 어느 정도 표준화되어 몇 가지 메뉴 안에서 선택한다. 커피를 유럽과 미국에서 들여온 서양의 문화로 받아들인다. 그러나 동남아시아 국가인 베트남과 인도네시아는 많은 커피를 생산하며 그들의 도시는 커피의 향으로 가득 차 있다. 호찌민 시내는 유럽 일색이다. 인민위원회 청사, 오페라 하우

스, 베트남 호찌민 시립미술관The Ho Chi Minh Fine Arts Museum, 사이공 노
트르담 대성당Notre Dame Cathedral of Saigon 등 주요 공공 건축들은 모두
프랑스 식민지 시대의 건축이다. 파리보다 더 파리 같다. 프랑스 식
민지 양식인 인민위원회 청사 앞에는 베트남 금성홍기가, 빌딩 앞
공원에는 호찌민 동상이 있다. 한 손을 들어 반기는 동상의 배경으
로 보이는 건축물이 낯설다. 넓은 광장에는 수많은 상점이 있어 시
민들이 즐거운 시간을 보낸다. 호찌민 시내의 공공 건축과 전통 건
축은 규모나 양식 등 여러 면에서 차이가 난다. 독립적이며 화려한
프랑스식 공공 건축에 비하면 전통 주택은 옆집과 맞벽을 기본으
로 하여 서로 붙어 있고 전면부는 좁고 안으로는 깊은 공간 구조를
갖는다. 이 도시는 스콜과 태풍과 오토바이 소리와 매연 등 다양한
현상학적 요소들로 가득 차 있고 그들 나름의 질서대로 살고 있다.
나는 이곳을 그 어떤 감각보다 초콜릿 커피 향으로 기억하고 싶다.

콩카페, 호찌민, 베트남

빛으로 완성되는 공간들

뭐든 귀해야 아끼고 잘 사용하는 법이다. 햇빛이나 공기는 없으면 안 되지만 평소에는 중요한지 잘 모른다. 햇빛이 귀한 북유럽과 중부유럽 사람들은 해가 나오면 어디서든 벗고 누워 해바라기가 된다. 그에 비하면 빛에 관한 한 동남아시아는 부족함이 없어 보인다. 오히려 너무 과잉이라 이용할 생각조차 하지 않는 것 같다. 베트남은 남북으로 길어 위도 차이가 크다. 그만큼 남과 북의 생활환경이 다르다. 도시들도 북부 수도인 하노이와 남쪽의 호찌민 그리고 중부의 다낭으로 나뉜다. 모든 건축은 인구가 집중된 대도시를 중심으로 이루어지기 마련이다. 베트남은 번성하는 시대별로 중부, 남부, 북부가 번갈아가면서 발전했고 그 기록이 도시에 고스란히 남아 있다.

땅에서 튀어 오르는 햇빛

회랑은 어느 시대에나 사랑받는 건축 어휘였다. 조선 시대 왕궁도 회랑으로 둘러싸여 있다. 현대 건축에서도 회랑은 명확한 경계를 긋거나 반대로 공간을 모호하게 만들기 위해 자주 사용된다. 기둥과 지붕만 있어서 방이나 실로서의 역할은 하지 못해 사람의 움직임을 위한 동선으로 그리고 비와 햇빛 등 날씨와 관련된 보조 역할로 머물렀던 공간이다. 한가운데에 외부 중정을 두고 주변을 둘러서 생긴 회랑이 담과 동선의 기능에 충실하다면, 담 없이 좌우가

빈 회랑의 경우는 조금 다르다. 동선의 역할도 중요하지만 햇빛이 들면 빛이 바닥에 의해 반사되면서 회랑은 가뿐해지고 한껏 떠오른다. 햇빛이 하늘에서 내려오는 것이 아니라 바닥에서 간접 광선처럼 올라온다. 비도 햇빛처럼 그렇게 땅에서 튀어 오른다. 다낭 근처 후에Hue의 왕궁Imperial City은 전형적인 동양 왕궁의 기하학적 구성을 하고 있다. 회랑이 공간의 경계를 나누는데 이곳의 회랑은 강렬한 햇빛으로 인해 마치 지붕만 공중에 떠 있는 듯한 착각이 들 정도로 햇빛의 반사가 심하다. 평소 햇빛을 좋아하지 않아 그늘로만 다니는 나는 회랑이 얼마나 고맙던지. 회랑을 따라다니다보니 회랑이 마치 기다란 모자를 쓴 것처럼 느껴진다. 벽이 없는 회랑에 햇빛이 비치면 공중으로 붕 떠서 내 머리로 올라와 모자가 된다. 건축은 패션이다. 후에의 왕궁 뒤편으로 더 깊숙이 들어가본다. 오래된 유적이라 남은 건축물이 많지 않다. 오히려 강렬한 햇빛 아래에서 폐허처럼 느껴진다. 여기에 나무와 잡초들은 무성하게 빨리 자라서 유적의 분위기를 조성하는 데 한몫한다. 그러나 이런 오래된 왕궁도 금과 공명한다. 세계 어디를 가도 금은 중요함을 상징한다. 특히 왕궁이나 성당 등 중요한 공공 건축일수록 권력의 상징으로 금만한 것이 없다. 금은 권위, 중요함, 집중을 상징한다. 금이 금색 칠로 대체되면서 생활공간으로까지 내려왔다. 동남아시아는 특히 금색 칠이 많다. 그만큼 유일신을 믿는 기독교와 달리 불교 성인들도 많고 각자 기원하는 대상이 다르다는 것을 나타낸다. 이 오래된 왕궁의 폐허에서 옛 영화의 상징을 단 한 가지로 규정하자면 단연코 금

후에 왕궁의 금룡, 후에, 베트남

색 칠이다. 후에의 왕궁 끝자락에 놓인 금룡은 다른 어떤 설명보다
도 간명하게 옛 역사를 보여준다. 오늘도 무더운 날씨에 햇빛을 고
스란히 받아들고 역사를 대변하고 있을 것이다.

　다낭의 참 조각 박물관Museum of Cham Sculpture은 1919년 프랑스 고고
학자가 지은 집을 개조해 힌두교 참 조각상을 전시하는 곳으로 열
개의 전시실에 300여 개가 전시되어 있으며 세계에서 가장 큰 참
조각상도 있다고 한다. 베트남 중부 지역에 있는 프랑스 양식의 주
택에 힌두교 조각을 전시하고 있다니 너무나도 글로벌하다. 하나
의 공간은 원래의 자리에 변함없이 있을 것 같은데 그 공간에 시간
에 따른 다양한 역사가 개입하여 고고학적 시대의 지층을 만들고
그 지층에 깔린 계보학적 바탕을 통해 지속해서 공간이 변화해간
다. 전시 공간으로 설계되지 않은 주택이라 전시 자체는 조금 부족

하지만 강렬한 햇빛이 공간 내부까지 비춰서 전시 공간을 풍부하게 보완해준다. 자연의 햇빛이 비치는 전시물과 세월이 만든 공간의 겹을 같이 볼 수 있는 곳이다. 베트남 특유의 현상학적 공간이라 할 수 있다.

햇빛이 금을 만날 때

일본은 자신의 원시 문화와 서양 문화를 섞어 특유의 현상학적 건축 공간을 만들어냈다. 그 대표적인 곳이 오사카와 교토다. 역사 만큼이나 오래된 동양의 사상과 전통에서 찾은 일본성으로 공간을 구성하고 서양 근대 건축의 대표적인 건축 재료인 콘크리트와 빛과 물 등의 자연을 이용하여 완전히 새로운 공간의 시를 만들었다. 인공미의 극치라는 일본 전통 건축과 정원 만드는 솜씨를 보면 자연

참 조각 박물관, 다낭, 베트남

을 다루는 것이 마치 스시를 만드는 칼을 다루는 것 같다. 어떨 때는 냉정하게 때로는 교묘하게 또는 화려하게 자유자재로 휘두른다. 사용 방법은 다르지만 자연을 정복 대상으로 보았던 서양의 생각과 별반 차이가 없어 보인다. 자연과 같이 공생하거나 자연을 필요한 만큼만 빌려 쓴다는 한국 전통 사고와는 매우 다르다. 근대화나 서양화의 과정에서 노출되었던 무차별적 난개발 속에 자연을 함부로 대한 대가를 치르고 있는 한국에 비해 일본은 같은 개발이라도 이전 시대에 맞춰 규모가 결정되었고, 중국은 뒤늦게 개발의 문제점을 타산지석으로 여겨 오히려 전통과 자연을 유지하는 것이 더 이용 가치가 높음을 알고 조정을 한 듯하다. 속내야 어찌 되었든 일본은 그들 나름의 방법으로 극적인 건축 공간을 만들어내는 데 성공했다. 빛의 교회, 물의 절, 명화의 전당 등 일본 현상학적 건축설계를 대표하는 안도 다다오*의 건축물들은 주로 오사카와 교토에 있다. 그중에서 오사카 동남쪽 근교에 있는 오사카 현립 치카츠 아스카 박물관Osaka Prefectural Chikatsu Asuka Museum은 대중교통도 불편하고 내부 전시도 평범하지만 건축물 자체를 보러 가볼 만한 곳이다. 육중하고 폭력적이기도 한 노출 콘크리트는 단순하고 반복적인 계단이라는 건축 어휘를 이용하여 산을 살짝 밟고 서서 자연과 어우러지려고 노력한다. 건축물은 산 중턱에 낮게 깔려 있고 계단을 통해 경사지에 놓인 미술관 지붕을 오르면 꼭대기에 열린 전망이 있다.

* 안도 다다오 건축사무소도 오사카 우메다 지역에 있다. 전형적인 노출 콘크리트 건축물이다.

그 정점에서 본 노을빛은 아름다움으로 화답한다. 계단을 내려와 뒤쪽 거대한 벽 틈새를 따라가다보면 숨어 있는 출입구가 나타난다. 전체적으로 보면 지금껏 기능적인 역할만 부여했던 계단이 전면에 나서서 디자인의 주요소로 자리 잡았다. 로마의 미켈란젤로 계단과 캄피돌리오 광장의 바닥 문양은 직선이지만 위에서 보면 곡선으로 보이는 시각 위주의 현상학적 공간인데 이보다 더 과감하다. 넓은 계단 폭은 위쪽으로 올라가면 콘크리트 타워와 연결되며 타워 외부도 계단으로 되어 있어 계단은 하늘까지 연결되어 올라가는 듯하다. 천국까지 가도 무너지지 않을 듯한 노출 콘크리트의 계단을 한번은 밟아봐야 할 것이다.

　일본 서쪽의 작은 도시 가나자와의 오래된 전통 찻집 거리인 히가

안도 다다오, 오사카 현립 치카츠 아스카 박물관, 오사카, 일본

시 차야 거리Higashi Chaya District를 다니다보면 황금의 거리라 불릴 만한 곳을 경험할 수 있다. 일본 금박 장식 산업을 독점했던 탓에 아직도 그 명성이 남아 있다. 그중 하쿠자 히카리구라Hakuza Hikarigura는 가게 내부에 있는 작은 아트리움 한쪽 벽 전체가 금박으로 마감되어 있다. 처음엔 금색 칠이라고 생각했는데 전체가 다 금박이란다. 그래서인지 금빛이 햇빛을 받아 은은하면서도 화려하게 뿜어져 나온다. 금은 보통 장식품이나 장신구같이 일정한 형태로 만들어지므로 금이라는 재료 자체보다는 형태로 인지된다. 그런데 이곳에서는 건축물 외벽, 즉 외부의 벽체라는 특정한 형태가 없는 면 전체를 덮은 금을 보는 것이다. 빛이 없어도 빛날 것 같은 재료가 금인데 햇빛을 직접 받아서 반사하는 금빛을 보는 경험은 세상 어디에서도 해볼 수 없을 경험이다. 이곳의 금빛은 과할 정도로 농축된 금빛이 아니라 우아하고 기품 있는 금빛이다. 금벽 주위로 일본 정통 정원이 조성되어 있고 나뭇가지들이 하늘로 퍼져 있는데 그중 일부가 벽에 겹친다. 금벽 내부 공간도 간결하게 구성되어 있어 분위기를 즐길 수 있다. 주변 거리는 2층의 전통 목조 건물로 소박하고 수수한 분위기가 나는데 이러한 대비로 금빛은 더욱 빛을 발한다. 교토의 유명한 금각사를 처음 보았을 때 가짜 같다고 생각했는데 알고 보니 금으로 외장을 마감하면 그림자가 생기지 않는다고 한다. 삼차원의 형태가 금으로 인해 그림자가 없어지고 이차원의 평면으로 느껴지기 때문에 현실적인 형태로 인지하지 못한다는 것이다. 빛과 금이 만든 현상학적 분위기가 마치 꿈속 이야기처럼 들렸다.

빛은 낮과 밤을 순환한다

현상학적 분위기를 만드는 데 능숙한 일본 건축가들에 필적할 만한 사람들이 스위스 건축가들이다. 알프스라는 거대한 자연 속에 살아서 그런지 현상학보다는 구조주의적 해결을 주로 하는 유럽의 건축가와는 사뭇 다른 건축 디자인을 펼친다. 스위스 대표 건축가인 피터 줌터Peter Zumthor가 설계한 쾰른의 콜룸바 박물관은 일반적인 박물관과는 다른 조금 색다른 공간이다. 오래된 폐허 위에 설계된 박물관은 그 지층 아래에 있는 역사를 오롯이 떠안고 있어야 하는 숙명인데 내부 공간을 벽돌로 막고 한쪽 벽에 벽돌을 느슨하게 쌓아 햇빛과 바람과 그림자를 끌어들여서 상상하기 어려운 공간을 만들었다.

오래된 역사의 한 부분인 로마 시대 유적지 위에 현대 건축 양식의 박물관을 지으면서 내부 바닥은 유적지를 그대로 보존하고 그 위에 지그재그 형태의 동선을 넣고 외부에서 벽돌 벽의 틈새로 빛을 비춰서 마치 유적지를 탐사하는 듯한 분위기를 극대화하여 도시 역사를 생생하게 체험할 수 있게 했다. 컴퓨터나 가상 현실을 이용하여 지식을 전달하려는 최첨단 문화 공간임을 자랑하는 여타 박물관들과는 차원이 다르다. 서울 도심부인 종로를 재개발하면서 발굴된 유적의 경우 대부분 박물관으로 옮기고 흔적만 남기거나 유리를 이용하여 시각적 체험을 하도록 유도했다면 이곳은 폐허 안으로 걸어 들어가 자연과 교류하게 하면서 역사의 지층을 온몸으로 느끼게 해준다.

피터 줌터, 콜룸바 박물관, 쾰른, 독일

비트라Vitra를 떠나는 저녁에 노을이 진다. 낮게 깔린 비트라 마을은 자연에 묻히고 하늘의 구름은 붉은색으로 변한다. 이곳은 한순간에 갑자기 밤이 되어서 당황하게 된다. 서둘러 기차역으로 오는데 아침에 지나간 마을 로터리 가운데에 놓인 커다란 의자 조각상 주변에 불빛이 들어온다. 아침에 보았던 조각상은 이곳의 정체성을 너무 직설적으로 표현한 것이 아닐까 싶었는데 저녁에는 조각상이 칸델라 불빛을 받아 낮의 이미지를 벗고 낭만을 입는다. 스위스의 낭만은 산업과 정밀과학과 치밀한 계산이 만들어낸 아우라가 밖으로 비치는 것이다. 의자, 화분, 성냥처럼 우리의 일상을 만드는 물건들의 스케일이 커지면 낯설어진다. 그만큼 우리는 우리의 일상에 익숙해져 있다는 의미이다. 의자 디자인을 주로 하는 비트라는 그들의 의자를 이용해 낯설게 하고 싶었던 것이리라. 낮을 환하게 비추던 빛은 노을이 되고 밤을 준비한다. 이제 빛은 사라지는가? 그렇지 않다. 낮의 빛은 밤에 새로운 빛으로 탄생한다. 빛은 낮에서 밤으로 그리고 새벽으로 순환한다. 인류가 이루어낸 위대한 업적 중 하나는 전기와 건축으로 빛의 순환을 만들어낸 것이다.

스코틀랜드 에든버러의 중심 거리인 로열 마일Royal Mile은 오래된 도시인 만큼 쌓여 있는 이야기도 많아 보인다. 씨줄과 날줄을 엮어 새로운 천을 만들듯이 도시는 낮과 밤을 섞어 하루를 만든다. 보통 유럽의 도시들은 어두워지면 활동을 멈추고 휴식을 취하는데 에든버러의 밤은 새로운 활동의 시작으로 활발해진다. 은은한 오렌지색 불빛이 돌바닥에 반사되는 어두운 골목길은 해리포터가 나와서

비트라의 석양, 바일 암 라인, 독일

마법이라도 쓸 것 같은 분위기가 만들어진다. 실제 젤라바를 입고 거리를 활보하는 사람도 볼 수 있다. 몇몇 사람들이 모여 길거리를 다니며 마법사 투어를 하기도 한다. 같은 그룹인 듯 슬쩍 옆에 붙어 사람들을 따라 몇 개의 골목을 다니며 낮과는 다른 새로운 경험을 해본다. 기나긴 겨울밤을 에든버러에서 보내게 된다면 벽돌집 굴뚝을 한번 살펴볼 일이다. 도비가 있을 수도 있다. 에든버러에 해가 지면 수많은 해리포터가 나타난다. 도시의 밤은 낮의 햇빛과는 다른 새로운 빛으로 우리를 환상의 세계로 이끈다.

로열 마일, 에든버러, 스코틀랜드

도시는 오감 그 자체다　　105

경계를 뒤집는 물과 유리

건축에서 현상학적 공간을 만드는 매체로는 단연코 빛이 최고다. 밝음과 어두움을 이용하여 극적인 공간을 연출한다. 그러나 그에 못지않게 현상학적 분위기를 만드는 데 이용되는 것이 현대 건축에서 가장 많이 사용하는 건축 재료인 유리 그리고 자연에서 가져온 수공간이다. 유리와 물의 특징을 이용해 공간을 투명하게 만들고 주변 환경을 비추고 굴절시키고 반사시켜서 기존의 관념을 깨는 뒤집힌 공간을 만드는 건축가들의 작품을 대하면 저절로 그들이 창조한 공간에 빠져들게 된다. 제주의 바다에서는 빛보다 물이 주인공 역할을 한다. 물이 바다, 안개, 구름, 비 등으로 다양하게 변하는 재주를 부리면서 건축을 감싸서 새로운 모습을 보여준다. 제주의 바다와 함께 아키타 현립미술관Akita Museum of Art에 있는 숨겨진 수공간 그리고 센다이에 있는 투명한 공간을 통해 새로운 현상학적 경험을 해본다.

틈새와 안개 사이로 보이는 블러 건축

현상설계를 통해 간삼건축이 설계하고 2009년 준공한 제주특별자치도립미술관은 산 중턱에 자리하여 조용하면서도 제주 하늘, 한라산, 유채, 억새들이 보기 좋게 어우러진 제주의 자연과 함께하는 열린 공간이다. 건축 또한 인위적인 색을 없애고 자연과 어우러지도록 그 자체에 자연의 색을 담고자 했다. 또한 미술관 건축 하

면 연상되는 무게감 있는 조형성을 통해 건축물 자체의 위용과 자태를 뽐내기보다는 제주 자연을 새로이 감상하는 열린 프레임이 되고자 했다. 그 프레임들은 빛에 의한 그림자를 형성하여 공간에 또 다른 깊이감을 주고 있다. 제주의 하늘, 물, 공기, 그리고 빛이 함께 있어 자연 그대로를 느낄 수 있는 미술 공간이다. 단순하고 합리적이면서 절제된 건축 공간의 가장 기본 형태인 직육면체를 이용하여 그 안에 담길 예술품들이 더욱 빛을 발하게 했다. 직육면체는 대지와 만나면서 분할되어 유채와 억새 그리고 물과 분화구를 담아내는 그릇이 되고, 단순함의 미학을 담고 있는 두 개의 미술관 건물은 그 외관이 면과 프레임으로 분화되어 제주의 하늘과 한라산을 담아내는 거울이 된다. 비가 오고 물안개가 자욱한 날, 자주 다니지 않는 시내버스를 타고 미술관을 가보니 사람도 없이 한적한데 노출 콘크리트와 미술관 앞쪽 수공간을 가리는 물안개가 그곳을 완전히 새로운 분위기로 만들었다. 날씨가 화창한 날에 본 미술관은 한국의 대형 건축사사무소가 일본 유명 건축가의 작품을 모사한 설계안으로 건축한 것처럼 보여 실망했었는데 이날 날씨는 그런 사실을 가려주고 자신만의 분위기를 보여주었다. 명확한 기하학 형태로 자신을 뽐내던 미술관에 안개가 내리자, 항상 큰소리치는 가부장적인 아버지가 나이가 들어 유해진 듯 흐릿한 건물로 변했다. 안개 만세.

　한국에서 가장 많이 알려진 건축가인 안도 다다오는 세계에서 가장 유명한 건축가 중 한 명이기도 하다. 한국에서도 뮤지엄 산

Museum SAN, 재능교육 본사, 유민미술관(구 지니어스 로사이) 등 좋은 작품들이 있어 가까이 접할 수 있다. 제주의 글래스 하우스Glass House에서는 일본 고베의 아와지 유메부타이Awaji Yumebutai와 비슷한 조경과 정원을 볼 수 있다. 글래스 하우스로 다가가면 건물이 가리고 있던 바다의 조각이 조금씩 커진다. 글래스 하우스에 있는 나는 멀리 있는 바다보다 건축물이 더 커 보인다. 건물의 중심에 서면 노출 콘크리트 건축은 육중하게 두 다리로 굳건하게 서 있는데 낮게 깔린 건물의 처마 사이로 바다의 꿈틀거림을 볼 수 있다. 갑자기 이 움직임은 무엇인가라는 의구심이 생긴다. 그리고 바다 쪽으로 빠져나가 정원에 서면 바다와 마주하게 된다. 너무나 거대해서 움직이지 않을 것이라 생각했던 바다가 계속 꿈틀거리며 움직인다. 바다를 바라보다 뒤돌아본다. 바다와 비교하면 너무나 작은 건축물은 땅에 단단히 붙어 꼼짝도 하지 않는다. 두 팔 벌려 제주의 바다를 품은 듯한 공간에 경사진 정원 그리고 끝없이 펼쳐진 바다는 글래스 하우스 건물 사이로 보이는 수평의 바다와는 또 다른 바다로 느껴진다.

수공간을 이용해 풍경을 뒤집어 보다

뒤집힌 자연의 반전을 경험하고 하늘을 내려다보는 신이 된 듯한 기분을 느낄 수 있는 곳이 아키타에 있는 미술관이다. 센다이에서 북쪽으로 네 시간 거리인 아키타. 이곳은 이누inu, 쌀, 사케, 흰 눈으로 유명하다. 아키타 시내에는 고층 건물은 없고 낮은 건물들이

간삼건축, 제주특별자치도립미술관, 제주, 한국

안도 다다오, 글래스 하우스, 제주, 한국

도시는 오감 그 자체다

줄지어 있다. 석재나 철재 같은 단단하고 무거운 건축 재료보다는 타일이나 목재를 사용하여 일본 특유의 직선과 루버가 반복되게 하여 마치 임시로 만든 영화 세트장처럼 느껴진다. 건물 사이로 작은 하천이 흐르고 가끔 지나가는 기모노 입은 사람은 인형 같다. 2퍼센트 정도 현실성이 부족한 풍경이다. 작은 도시라 많은 사람이 방문하지는 않지만 아키타 현립미술관은 하늘을 내려다보는 독특한 경험을 할 수 있는 특별한 장소다. 아키타 현립미술관은 입구, 로비, 내부 연결 브리지 등도 좋지만 가장 좋은 공간은 2층 카페에 앉아서 내려다보는 1층 옥상 수공간이다. 안도 다다오의 건축에서 많이 사용되는 수공간의 건축 어휘는 보통 입구 주변이나 건물 주변에 넓게 펼쳐서 건축을 반사하거나 잔잔하게 떨리게 하여 현상학적인 체험을 할 수 있게 한다. 하지만 이곳의 수공간은 1층 옥상에 있어서 외부에서는 수공간이 있는지 전혀 알 수 없는데 2층 내부 카페에 들어와서 밖을 바라보는 순간 수공간에 반사된 뒤집힌 하늘이 눈에 들어온다. 그 너머로 쿠보타 성터Kubota Castle도 보인다. 의외성도 이 정도면 기가 막힐 정도다. 소도시 아키타에서는 여유로움을 즐기면서 철학적 진실을 마주할 수 있다. 진실은 내 앞에 있는데 너무나 작고 뒤집혀 있어 우리가 알지 못하는 것이 아닐까.

오사카 현립 사야마이케 박물관Osaka Prefectural Sayamaike Museum은 커다란 수공간인 사야마 저수지Sayama Pond 옆에 자리 잡고 있다. 오사카사야마시Osakasayamashi 기차역에서 조금 걸어가면 저수지 둑이 보이고 둑에 올라서면 넓은 저수지의 풍경을 볼 수 있다. 풍경을 보면

서 둑방 길을 따라가면 오른쪽에 낮게 깔린 노출 콘크리트 박물관
이 눈에 들어온다. 입구는 가로 벽체로 막고 작은 입구만 뚫어 생
각보다 작은데 그 사이로 박물관 전경이 들어온다. 거대한 두 개의
직육면체 박스가 나란히 놓여 있고 중간에는 낮은 수공간이 펼쳐
진다. 복도를 따라 건너편 입면과 수공간을 감상하면서 걸어가는
데 갑자기 비가 온다. 비가 오는 줄 알았는데 건물 전면부 옥상에
서 폭포처럼 물이 쏟아진다. 물줄기 사이로 보이는 수공간과 건너
편 건물은 새롭다. 저수지 물과 지역의 특성인 지형을 연계해서 전
시하는 공간을 설계하려 한 건축가의 의도는 극단적인 인공 폭포
이벤트로 인해 마른하늘에 날벼락 같았지만 그 효과는 대단하다.
복도를 지나면 외부 중정이 나타난다. 특유의 원형 콘크리트 계단
을 거쳐 2층으로 가면 입구가 나타난다. 내부에는 이 지방의 지층을

안도 다다오, 아키타 현립미술관, 아키타, 일본

전시하는 거대한 실제 지층이 전시되어 있다. 밖에서 보았던 커다란 규모의 두 건물 중 하나 전체를 이 지층을 위한 전시에 사용하고 있다. 전시를 돌아보고 반대쪽으로 나오면 카페와 야외 정원이 기다리고 있다. 그곳을 거쳐 입구 쪽으로 가면 다시 둑방 길을 걸으면서 건축물을 볼 수 있다. 벚꽃이 피는 봄에 오면 모네의 그림인 '왼쪽을 바라보는 파라솔을 든 여인Woman with a Parasol, Facing Left'처럼 흩

안도 다다오, 오사카 현립 사야마이케 박물관, 오사카, 일본

날리는 벚꽃과 저수지 둑과 바람 사이에 담긴 멋진 박물관을 만날
수 있으리라.

유리의 투명성을 이용한 경계 흐리기

센다이는 일본 동북 지역 최대 도시이지만 시내는 생각보다 작
다. 걸어 다니다보면 투명한 유리 박스가 눈에 띈다. 현대 건축의
한 획을 그었다는 그 유명한 도요 이토의 센다이 미디어테크Sendai
Mediatheque이다. 형태는 아주 단순한 직육면체이다. 건축 입면에 사
용한 유리가 주변의 모든 거리풍경을 반사하여 자신은 아무것도
없는 듯한 표정으로 서 있다. 또 유리가 너무나 투명해서 외부의 거
리와 미술과 내부가 마치 경계 없이 연속된 공간같이 느껴진다. 건
축물의 외피가 경계를 흐리게 함으로써 공간의 시각적 확장이 일
어난다. 을씨년스러운 날씨의 하늘 속 구름과 겨울날 앙상한 가로
수 가지들이 현상학적 분위기를 극대화한다. 저녁이 되면 이런 현
상학적 분위기는 완전히 역전된다. 내부에 조명이 켜지면 내부가
살아나서 투명한 유리 박스의 실체가 나타난다. 마치 낮에는 투명
인간이었다가 다시 인간으로 바뀌는 듯한 경험. 내부 공간이 살아
나면서 눈에 보이는 것은 비어 있는 내부다. 내 눈앞에 보이는 이 건
축물은 대체 정체가 무엇인가? 유리를 이용하여 외부만 투명하게
만든 것뿐만 아니라 내부를 지지하는 구조체도 눈에 보이지 않게
설계해서 실제로 비어 있는 공간으로 보이게 만들었다.

센다이 미디어테크 내부로 들어가면 외부와는 또 다른 새로운

도요 이토, 센다이 미디어테크, 센다이, 일본

공간이 나타난다. 로비는 텅 빈 채로 안내 데스크와 카페만 한쪽 공
간을 차지하고 있다. 입구에 가까이 있는 계단은 유리 박스 안에 담
겨 있다. 그리고 반대쪽 엘리베이터도 원통형 철골 구조 안에서 움
직인다. 기능에 꼭 필요한 계단 등 건물 코어를 빼고 나머지는 빈 공
간이다. 그리고 건물 내부에 있어야 할 기둥이 안 보인다. 근대 건
축의 돔-이노dom-ino* 이후 건축에서 기둥은 절대적이었다. 이 건물
은 커다란 기둥 대신, 기둥을 잘게 쪼개서 다른 프로그램이나 실을

* 　기존의 내력벽으로 하중을 해결했던 것을 기둥을 이용하여 해결하고 벽체를 자유롭게 하여 다양한 평
　　면 구성이 가능하게 만들었다. 근대 건축의 대가 르 코르뷔지에의 가장 중요한 개념이다. 현대 건축은
　　기둥 중심의 돔-이노 개념을 외피나 캔틸레버 등의 다양한 방법으로 바꾸고 있다.

만드는 벽으로 사용해 마치 기둥이 없는 것처럼 만들었다. 기둥조
차 없는 텅 빈 내부엔 1층부터 옥상까지 연결된 수초처럼 흐느적거
리는 듯한 흰색의 원통만 보인다. 외부에서 내부로의 투명성은 이런
내부 디자인으로 연결되어 현상학적 공간을 확장한다. 투명한 엘리
베이터를 타고 올라간다. 지하 2층, 지상 7층 규모로 생각보다 높은
건물은 아니다. 6층 전시실 앞에서 도시와 거리를 바라보는데 투명
한 내부에서 바깥을 보니 구름에 떠 있는 듯한 가벼운 기분이 든다.
밖에서는 투명함을, 안에서는 가벼움을 만드는 센다이 미디어테크
는 투명하고 너무 가벼워서 솜사탕 건축이라고 불러야 할까 보다.

미니멀리즘과 건축 재료

스위스는 유럽의 지리적 중심이지만 독특한 건축적 분위기로 미니멀리즘과 비판적 지역주의critical regionalism의 대표가 되었다. 비판적 지역주의는 건축 이론가 케네스 프램튼Kenneth Frampton이 사용한 용어로 현대 건축이 지역의 특성을 유지한 채 외래의 영향을 적절히 받아들여 세계화와 지역의 균형을 맞추는 것을 의미한다. 서유럽을 중심으로 하는 서양 건축의 관점에서 보면 스위스나 북유럽의 건축 양식은 보편적인 서양 건축에 각 지역의 다양한 특성이 덧입혀져 있다. 또한 스위스는 현대 건축의 대표적 형태인 직육면체 스위스 박스Swiss Box로 대표되는 건축가 헤르조그 앤드 드 뮤론과 빛과 물 등 자연을 이용한 현상학적 분위기를 만들어내는 피터 줌터로 인해 현대 건축의 주류가 되었다. 이후 헤르조그 앤드 드 뮤론은 다양한 건축 재료를 이용한 초기 현상학적 작품에서 벗어나서 외피의 패턴을 이용하거나 구조를 공간화하는 등 다변화하기 시작했다. 자연 속의 도시, 도시 속의 자연이 당연하게 느껴지는 스위스의 환경 속에서 이들이 과감하게 때로는 타협하듯 만들어내는 투명, 반투명, 불투명의 건축적 경계 조정과 돌, 나무, 유리, 철 등 다양한 자연 건축 재료를 이용하는 스위스만의 현상학적 공간을 들여다봐야 한다.

포르투갈 제2의 도시 포르투는 유럽 미니멀리즘 건축의 본거지이다. 흰색의 단순한 형태가 트레이드 마크인 건축가 알바로 시자로

대표되는 이곳은 유럽 변두리의 작은 도시임에도 불구하고 훌륭한 포르투갈 전통 건축물과 근대 건축물 그리고 현대 건축물로 가득 차 있다. 건축물도 훌륭하지만 포르투 와인과 대서양 그리고 최근 에는 조앤 롤링Joan K. Rowling과 관계된 서점으로 인해 사람들이 몰린 다. 유럽의 스위스 그리고 포르투갈과 지리적으로 정반대에 위치 한 일본은 미니멀리즘의 원조라고 불린다. 안도 다다오는 추상화 와 단순함, 공간의 본질과 정신세계를 강조하는 일본성과 동양 철 학을 기초로 하여 단순한 기하학과 노출 콘크리트를 이용해 미니 멀리즘을 구축했다.

현대 건축과 산업 재료

스위스 바젤 시내를 걷다보면 눈에 띄는 공동주택이 나온다. 유 럽의 공동주택은 한국의 아파트와는 사뭇 다르다. 어떤 이는 유럽처 럼 낮은 공동주택이 좋다고 하고, 어떤 이는 한국형 아파트가 최고 라도 한다. 둘 다 장단점이 있으니 어느 한쪽의 절대적 선호는 없을 듯하다. 저층의 공동주택인 헤르조그 앤드 드 뮤론의 슈젠마트스트 라세 공동주택과 사무실Schutzenmattstrasse Apartment and Office Building은 입면 에 폴딩 창을 이용하여 실용적인 기능과 다양한 입면 디자인을 동 시에 성취했다. 새로운 건축 재료를 사용하여 춥고 밤이 긴 겨울과 무더운 여름의 극한 날씨를 극복하는 건축적 방법은 복도형 공간 을 막고 여는 장치 하나로 해결하고자 했다. 바젤의 또 다른 공동주 택은 베란다의 형태와 공간이 독특하다. 복도로도 베란다로도 내

헤르조그 앤드 드 뮤론, 슈젠마트스트라세 공동주택, 바젤, 스위스

부 공간으로도 외부 공간으로도 사용할 수 있는 다용도의 공간인데
이 공간은 단순하게 규격화된 프레임과 나무로 만든 블라인드만으
로 구성된다. 처음 보면 외형적인 곡선 프레임 때문에 저건 뭐지 하
면서 관심이 가는데 그러다가 단순한 형태로 인해 별것 아닌 디자
인처럼 보인다. 그런데 자세히 보면 단순한 시스템을 이용하여 기존
의 공간을 다양한 용도로 쓸 수 있는 애매모호한 공간으로 바꾼 엄

청난 디자인이 눈에 들어온다. 건축은 조각과 조형을 우선으로 하는 것도 아니고 합리적인 기능만을 고려해서 건조하고 표준화된 공간을 만드는 것도 아니다. 하지만 두 가지의 일정 부분을 충족시켜야 한다. 그래서 건축설계가 어려운 것이다. 단순한 디자인 요소가 시스템으로 작동하여 전체 공간에 영향을 주고 주요 디자인 정체성으로 시각화될 때 완성도 있는 건축설계가 된다. 특히 공동주택처럼 단위 세대가 반복되면서도 전체적인 형태가 기능적이어야 하며 다양한 공간이 요구되는 프로그램은 미술관이나 도서관과는 다른 디자인 방법이 필요해 보인다. 바젤의 이 프로젝트가 공동주택을 디자인하는 방법의 전형이 아닐까 싶다.

헤르조그 앤드 드 뮤론이 설계한 파리의 공동주택도 유사한 점이 많다. 파리 시내는 4, 5층 정도의 블록형 공동주택이 많다. 언뜻 보면 한국의 공동주택과 완전히 달라서 인지하기 어렵다. 중앙의 아트리움은 공동으로 사용하고 외부에 각 세대의 창과 베란다가 위치한다. 이 경우 사적 공간의 침해나 채광의 불리함을 건축적 디자인으로 해결해야 하는데 헤르조그 앤드 드 뮤론의 뤼 데 스위스 공동주택Apartment Buildings in Rue des Suisses은 바젤의 공동주택과 유사한 건축 어휘를 이용했다. 대신 이곳은 금속 타공판을 이용하여 반투명한 외피를 만들었다.

같은 건축가가 설계한 바젤 외곽의 재활원Rehab. Centre을 찾아가본다. 이번 여행도 혼자 대중교통을 이용해 다니느라 꽤 고생이다. 그러나 원하는 현대 건축물을 마음껏 보는 것 자체로 즐겁다. 이럴 때

헤르조그 앤드 드 뮤론, 뤼 데 스위스 공동주택, 파리, 프랑스

헤르조그 앤드 드 뮤론, 재활원, 바젤, 스위스

마음 맞는 동행인이 한두 명 있으면 여행이 훨씬 좋다는 것을 경험상 알지만 매번 좋은 여행을 할 수는 없다. 바젤 시내에서 물어물어 버스를 타고 종착역에서 내리자 재활원이 보인다. 그런데 여기까지 오느라 시간을 많이 허비해서 벌써 해가 지려고 한다. 급한 마음에 재활원 외부를 한 바퀴 뛰었다. 가뿐하면서 경쾌한 목재와 루버로 만든 외관은 실용적인 공간구성을 담는 외피가 되어 있다. 외부를 둘러보고 내부 쪽으로 들어갔다. 내부는 한눈에 기능적인 공간임을 알 수 있었다. 물론 다양한 건축 공간 장치들이 많았다. 기능적인 공간임에도 중정과 조경 등을 이용하여 머무르는 데 부족하지 않게 하려는 건축적 배려가 많았다. 내부 중정은 마치 동양의 정원이 연상될 정도로 최소한의 장치와 대나무 발 같은 루버를 일부 사용했다. 서양 사람들도 이런 공간의 분위기를 아는 걸까 하는 의심을 품고 자세히 살펴보았다. 젠zen으로 알려진 선의 공간. 도를 아는 사람만 느끼는 것은 아닐 것이다. 동양 사람이라 당연히 알고 서양 사람은 모를 것이라는 미니멀한 공간에 대한 편견은 에드워드 사이드Edward W. Said의 오리엔탈리즘orientalism에 대항하는 나의 작은 옥시덴탈리즘occidentalism적 반항이었을까?

　바젤 시내 뮌헨스타이너 다리Muenchensteinerbrücke의 동남쪽 기찻길에 놓여 있는 시그널 박스Signal Box는 주변의 공동주택과 사무실과의 관계를 고려하면서 오브제 역할까지 하는 현대 건축적 디자인이다. 자세히 보면 수평 띠가 연속성을 가지면서 조금씩 변형되어 전체의 단순한 기하학 형태가 완성된다. 파라메트릭 디자인은 컴퓨

터를 이용하여 3차원 모형의 매개변수parameter를 변화시킴으로 나타나는 형태를 이용하는 파라메트릭 스킨parametric skins 설계 방법이다. 이러한 디자인 방법과 구리의 수평 띠를 사용한 결과, 기능적인 시그널 박스가 마치 살아 있는 생명체 같은 그라데이션이 나타나는 유기적인 형태로 거듭났다. 시그널 박스 주변에는 또 다른 시그널 박스 4가 쌍둥이처럼 서 있다. 세워진 땅의 형태 때문에 시그널 박스와는 약간 다른 거의 삼각형 형태이지만 같은 재료를 이용하여 만든 유기체적 형태는 유사하다. 지금은 쌍둥이이지만 추후 더 제작하여 그룹으로 만들 예정이라니 시그널 박스들의 그룹을 볼 날을 기대해본다.

헤르조그 앤드 드 뮤론, 시그널 박스, 바젤, 스위스

노출 콘크리트와 미니멀리즘 건축

포르투 미니멀리즘 건축의 대표 건축가인 알바로 시자의 세랄베스 현대미술관Serralves Museu은 세랄베스 공원 안에 있다. 공원 자체가 크고 다양한 야외 공간과 전시도 있어 몇 시간을 보내도 좋을 곳이다. 도심에서 조금 떨어진 곳에 이런 곳이 있다는 것 자체가 즐거움이다. 알바로 시자는 안도 다다오를 연상시킨다. 단순한 기하학, 현상학적 분위기 조성, 단순한 재료 등 많이 닮았다. 그러나 서양과 동양의 차이라고 해야 할까? 마치 커피와 녹차처럼, 아니 레몬과 유자처럼, 아니면 오렌지와 귤처럼 그런 미묘한 차이가 느껴진다. 사실 미술관은 1999년 개관했으니 벌써 20년이 지났고 건축

알바로 시자, 세랄베스 현대미술관, 포르투, 포르투갈

가의 작품은 시간이 지나도 변함없지만 현대 건축은 빠르게 변해 가니 건축물을 보는 나의 눈도 달라져서 처음 봤던 때와 사뭇 다르게 느껴졌다. '나도 이젠 건축 작품을 분석하려고 하는구나. 분석하지 말고 그냥 미술관을 느껴보자' 하고 들어갔는데 마침 내가 제일 좋아하는 설치 작가 아니쉬 카푸어 전시를 하고 있다. 좋은 작가의 작품을 훌륭한 미술관에서 본다는 것이 얼마나 축복인가. 그런데 하필 전시 마지막 날이라 야외 전시는 미리 철거했다고 한다. 아쉽지만 남아 있는 카푸어의 스케치와 모형을 한동안 관람했다.

세랄베스 현대미술관 주변에는 단독주택이 많다. 이런 동네 분위기를 느껴본 지 오랜만이라 둘러본다. 2000년대 현대 건축으로 설계된 주택도 있고 한국의 1970년대 주택이 연상되는 주택도 있어 각자의 표정과 분위기로 마을을 구성하고 있다. 몇 군데를 자세히 보니 내가 어렸을 때 살던 단독주택 같은 건축 재료로 마감한 주택이 있다. 인조석 물갈기의 도기다시togidashi와 몰탈 뿜칠 숏크리트 시멘트 노출 마감 방식이 정겹다. 이제 한국에서는 이런 시공도 안 하고 시공된 예전 주택도 거의 다 사라져서 아쉬웠는데 포르투에 와서 보니 어릴 적 내가 살던 동네로 되돌아간 듯하다. 얼마나 역설적인가. 어린 시절의 추억을 수천 킬로미터 떨어진 동네의 건축물을 보며 되살리다니. 다음날도 나의 어린 시절을 찾아 동네를 산책했다. 근처에는 상당히 고급 주택처럼 보이는 주택이 여러 군데 있다. 그중 쌍안경을 모티브로 설계한 듯한 독특한 형태의 주택이 눈에 띄어 가본다. 개인적인 공간이라 내부를 들어가보지 못해

아쉬운데 흰색과 검은색의 단순한 형태로 포르투만의 분위기가 담긴 주택이다. 알바로 시자와 더불어 포르투의 위대한 건축가인 에두아르도 수토 드 모라의 작품이다. 동네 집들을 하나씩 살피면서 다니다보니 어느덧 호세 로퀘 정원Jardim José Roquette을 거쳐 해안도로까지 왔다. 해안도로를 따라 걷는다. 조금 걷다보면 나타나는 하이 호스텔 포르투 포사다 드 주벤투지Hi Hostel Porto-Pousada de Juventude. 이곳까지 산책하듯 걸어가보면 호스텔 야외 데크에서 대서양으로 흐르는 두에로Douro강을 볼 수 있다. 세계 최고의 전망을 보여주는 이 호스텔에 하루만이라도 꼭 머물러야 할 것이다. 해가 지는 포르투강 저편에 포트 와인이 익어가고, 칸델라 불이 밝혀지고, 밤이 될수록 에펠이 설계한 동 루이스 다리Ponte Luís I의 위엄은 더 커져간다.

도시를 여행하면서 지하철을 많이 이용하지만 지하철 디자인에 관심을 두는 경우는 드물다. 모스크바, 스톡홀름, 타이완의 가오슝 등 지하철역 자체가 유명한 곳도 있지만 여행을 다니면서 보니 헤이그의 스파우Spui 역 그리고 포르투 지하철역처럼 개인적으로 좋아하는 지하철역도 생긴다. 모스크바와 스톡홀름처럼 북쪽 지방 지하철역은 지하철역의 미술관화를 내세운 도시의 의도가 명확하다. 또한 가오슝의 포르모사 전철역Formosa Boulevard Station의 스테인드글라스도 유명하다. 그러나 지하철역 지하 공간 자체에 눈이 가는 곳은 스파우 역의 수직적 레벨 차를 이용하여 다양한 이용자들을 하나로 묶은 노드node 같은 공간 그리고 최소한의 디자인으로 공간을 부각한 듯한 포르투 지하철역이다. 포르투 시내 지하철역 상 벤투

에두아르도 수토 드 모라, 단독주택, 포르투, 포르투갈

알바로 시자, 상 벤투 역, 포르투, 포르투갈

126

São Bento를 보면 그 디자인에 입이 다물어지지 않는다. 미니멀리즘 양식이라 지하철 공간이라도 조명이 환하지 않아 안전이 걱정되지만 다 비워진 듯한 내부 공간은 마치 미술관과도 같다. 특히 전철이 지상에서 들어오고 나가는 입구를 전철 탑승구에서 볼 수 있는데 이 공간을 통해 전철이 미끄러져 들어오는 장면은 압권이다. 지하철역의 지상 부분은 유리 박스에 붉은색 M자만 표시되어 있다. 입구를 통해 지하로 들어가면 개표하는 곳도 세로 막대만 서 있다. 사람은 그냥 표를 찍고 빈 개표소를 지나간다. 일일이 표를 확인하고 개표용 막대를 돌려야 들어가는 지하철역과는 너무나 차이가 난다. 근본적으로 사회와 사람의 신뢰에 대한 표시처럼 느껴진다.

고베에 있는 효고 현립미술관Hyogo Prefectural Museum of Art은 노출 콘크리트와 미니멀리즘의 대표작으로 오사카에서 고베 시내로 가는 길 바닷가 쪽에 있다. 여기에는 안도 갤러리Ando Gallery가 있어 안도 다다오 건축을 이해하기 위해서는 필히 방문해야 한다. 이와야Iwaya Hanshin 역이나 나다Nada JR 역에서 내려 바닷가 쪽으로 걸어가다가 직육면체 건물 사이에 있는 입구를 거쳐 녹색 사과가 놓여 있는 전망대를 찾으면 된다. 안도 갤러리 앞쪽에는 원형 계단이 있고 이 공간을 중심으로 사람들의 동선이 형성된다. 위아래 어떤 방향에서 보든 노출 콘크리트로 만든 원형 기하학과 조소성의 정수를 느낄 것이다. 사진 찍는 사람, 걷는 사람, 바라보는 사람, 포스터 안의 사람 등 다양한 사람들이 섞이는 공간이다. 이 미술관은 외부 공간에 '그린 애플Green Apple' '선 시스터Sun Sister' 등 유명한 조각들이 전시되어 있어

안도 다다오, 효고 현립미술관, 고베, 일본

주변을 돌아다니다보면 만날 수 있다. 미술관 옆쪽 바닷가로는 나
기사 공원Nagisa Park과 해변 산책로를 조성해서 산책하기도 그만이다.

시간과 공간의 매듭

서울의 중심부인 광화문에서 시청을 거쳐 서울역까지의 거리는 그 역사만큼이나 말도 많고 탈도 많다. 서울의 중심에 한국을 상징하는 전통 건축물인 숭례문 외에는 오히려 외국 건축물들이 많다. 그도 그럴 것이 서울은 한 시대를 대표하는 건축 양식이 역사의 지층처럼 차곡차곡 쌓인 한국의 지난한 역사의 재현이니 말이다. 이곳은 건축물 하나하나가 상징성을 갖고 있고 의미부여를 할 수밖에 없다. 서울 중심부의 역사는 오늘도 지속적으로 변하고 있고 그 변화가 쌓여서 거대한 과거를 만든다. 매 순간 우리는 최선을 다해서 살아가고 최고의 선택을 하지만 뒤돌아보면 후회하기도 하고 만족하기도 한다. 도시도 우리와 같다. 도시를 구성하는 우리의 고민과 삶이 모여 있기에 우리와 도시를 별개로 상정할 수 없고 분리할 수도 없다. 나는 도시의 모나드monad이고 나의 활동은 매 순간 새로운 사건으로 도시에 새겨진다. 매 순간이 중요할 수밖에 없다.

도시에 깔린 수많은 맥락

최근 서울 지역의 건축 분야 화두는 맥락context인 듯하다. 자하 하디드Zaha Hadid의 동대문디자인프라자DDP, MVRDV의 서울로7017 등 이슈 메이커이면서 좋은 평가를 받지 못하는 건축물들에 대한 공통적인 지적은 주변의 맥락을 고려하지 못했다는 것이다. 하긴 600년 넘는 시간과 삶이 쌓여 있는 서울에 서양 관점의 현대 건축물이 들

어오는 것이 어디 쉬운 일인가. 그러나 자하 하디드의 맥락은 독일 바일 암 라인Weil am Rhein의 LF1Landscape Formation One을 보면 생각이 달라진다. 이 건축은 스위스 바젤과 독일 비트라 사이에 있는 정원에 가든 페스티벌을 위해 만든 전시 공간과 카페 공간이다. 공간과 동선을 자연스럽게 엮어 주변 자연과 잘 어울리도록 대지건축을 했다. 이런 건축을 하는 건축가가 동대문 역사문화 공간이라는 맥락을 무시하고 설계를 했다는 것은 조금 이해가 가지 않는다. 어떤 사연이 있을까? 지금까지 가지고 있던 건축가의 맥락이라는 개념을 바꾸고 싶은 것이었을까? 아니면 한국 현대사회의 이면에 깔린 수많은 맥락을 걷어내서 이슈화하고자 했을까? 어떤 생각이든 찬반이 엇갈리고 호불호가 생기는 것으로 보면 일단은 서울시나 건축가가 노이즈 마케팅으로서는 어느 정도 성공했다고 할 수 있겠다.

자하 하디드, LF1, 바일 암 라인, 독일

우리는 언제부터인지 마치 이제 살 만하니 하나 정도는 있어야지 하는 자기합리화로 기회가 될 때마다 명품을 쇼핑하듯 세계적인 스타 건축가들의 작품을 서울에 들이기 시작했다. 비용이 많이 들고 홍보 효과가 좋으니 자연스럽게 대기업 사옥이나 미술관 아니면 공공 건축물이 주요 대상이다. 그럼 한국 건축가들의 작품은 어떨까? 공정한 경쟁을 위한 현상 공모를 통해 선정한 건축가 유걸의 신서울시청은 이후 설계 변경의 힘든 과정을 통해 완공되었는데 외국 건축가들 작품보다 더욱더 인색한 평가의 대상이 됐다.*
유리 파도의 쓰나미라거나 곤충의 눈이라는 등 비판 여론이 신서울시청을 뒤덮는 듯하다. 건축물은 일단 지어지면 최소 몇십 년은 그 자리에 서 있다. 프랑스 작가 모파상은 에펠탑이 보기 싫다고 매일 에펠탑에 있는 레스토랑에 갔다는 에피소드가 있을 정도이다. 신서울시청은 서울을 대표하는 공공 건축물이니 많은 사람의 시각에 노출될 수밖에 없다. 불평만 늘어놓기보다는 좋은 점을 찾아서 주변에 알리는 것도 건축가가 해야 할 일이 아닐까 생각하면서 신서울시청 주변을 갈 때마다 유심히 살펴본다. 그러던 중 덕수궁미술관에 방문했을 때 중화전 언저리를 돌아다니다 고개를 들어보니 중화전 뒤로 신서울시청이 수줍게 서 있는 것이 보였다. 신서울시청 주변은 서울의 역사만큼 다양한 건축물들이 한곳에 모여 있다. 덕수궁 같은 전통 건축에서 덕수궁미술관 같은 서양식 석조전, 주

* 서울시 새청사 어떤 모습이길래, 건축가도 "내 설계 맞나?" 《한겨레》 2012년 5월 30일 자

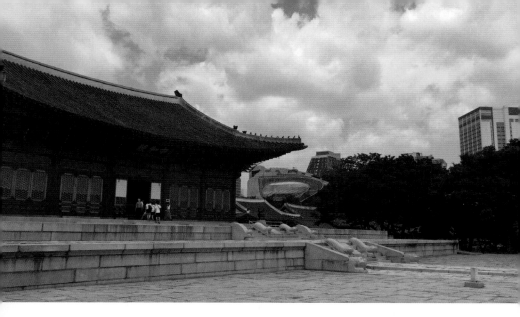

유걸, 신서울시청, 서울, 한국

민현준, 국립현대미술관 서울관, 서울, 한국

변 정동길에 있는 로마네스크 교회, 일본식인 서울시도서관, 현대 건축의 신서울시청, 건너편 서울 마루(슈퍼 그라운드), 청계천, 광화문광장 등 마치 전 세계의 건축 양식을 모아놓은 작은 테마파크와도 같다. 엄밀히 따진다면 그 어떤 건축물도 주변 맥락을 진지하게 고려하지는 않은 듯하다. 특히 덕수궁 내에 있는 서양식 고전주의 양식의 석조전은 구한말 시대 상황에 따른 결과일 것이다. 그러나 서울의 도심은 세월이 흐르고 주변에 각 시대의 상징적 건축물들이 하나둘씩 입혀져서 다양성의 중심 공간으로 변해간다. 그런 의미에서 새로운 서울시청은 지금은 어색하고 형태가 직설적이지만 그 나름의 표정을 가지고서 주변과 새로운 서울의 도시 풍경을 만들고 있다. 구한말 가장 첨예하게 부딪히던 공간이 정동이었으리라. 경복궁과 덕수궁 사이에서는 얼마나 많은 정치와 이권들이 오고 갔을까? 정동길 한 바퀴가 이제야 완성되었다는 소식에 직접 걸어보았다. 길이도 얼마 안 되는 길이 이렇게 어렵게 만들어졌다는 사실에 물리적 공간의 확장은 사회적 관계망의 시각화라는 것을 다시금 느낀다.

층층이 쌓인 서울의 시간

덕수궁을 나와 정동 돌담길을 따라 걷다가 청계천광장과 광화문광장을 지나면 경복궁 옆 국립현대미술관Museum of Modern and Contemporary Art, MMCA 서울관에 다다른다. 이 미술관은 건축가 민현준의 작품으로 기존의 미술관들과는 사뭇 다르다. 하나의 덩치 큰 건물을 과시

하는 것이 아니라 여러 개의 작고 단순한 기하학적 매스들이 흩뿌려진 듯 배치되어 있다. 그리고 매스 사이에 외부 공간인 마당이 있다. 물론 미술관 경계인 담도 없다. 그래서 동서남북 어느 방향에서든지 미술관으로 들어올 수 있다. 미술관 입구는 어디일까? 처음 가면 약간 의아할 것이다. 미술관 입구라고 표시해놓은 곳은 예전 기무사 건물이어서 여기가 맞나 하면서 기웃거리게 된다. 왜 미술관의 주출입구를 여기로 했을까 의구심을 안고 조금 더 들어가면 현대식 공간들이 계속 펼쳐진다. 때로는 외부 마당도 보이고 창문으로는 옛 전통 건축도 보인다. 이 동네가 북촌 근처라 그런가 보다 생각하면서 외부로 나가보면 조선 시대의 종친부가 나타난다. 이런 현대 건축물 사이에 전통 건축이 있다. 사실 종친부는 기존의 위치에서 정독도서관으로 이전했다가 현대미술관 신축에 맞춰 제 위치로 복원한 것이다. 이제 현대 건축들 사이에 종친부가 보인다. 덕수궁 마당에서 바라본 신서울시청과는 반대 풍경이 나타난다. 공간이 나뉘고 계속 두 갈래로 갈라지는 미학과도 같다.

서울 도심부는 서울의 역사가 층층이 쌓여 있는 장소로 그 역사를 보여주는 다양한 양식의 건축물들이 자연스럽게 섞여 있다. 그런 다양성이 시간의 총체성을 나타내듯이 한 공간에 압축되어 있다. 그러므로 이 공간을 지나는 사람들은 현대사회를 살지만 건축물들이 보여주는 시간을 인식하면서 새로운 경험을 할 것이다. 국립현대미술관 서울관은 시간의 다양성과 더불어 공간의 다양성도 보여준다. 하나의 건물이 아닌 여러 개로 나뉜 미술관들이 여기저기

퍼져 있고, 사람들은 사이사이를 숨바꼭질하듯이 움직이면서 다양한 공간을 느낄 수 있으며, 새로운 사람들과 우연히 마주치면서 사회적인 접촉도 할 수 있다. 또한 국립현대미술관 서울관은 오래된 건축물과의 관계를 새롭게 정리하여 도시재생의 방법으로 이용하기도 했다. 미술관 북쪽인 북촌로 5길로 가다보면 정독도서관 일부를 외부 도로와 연결해서 서울교육박물관으로 만들면서 기존의 정독도서관 내부에서 접근해야 했던 방식을 외부에서 바로 접근할 수 있게 바꾸었고 그 앞쪽에는 건축사사무소 인터커드가 설계한 '홍현: 북촌마을안내소' 및 편의 시설을 두어 자연스럽게 사람들이 접근할 수 있게 했다. 이렇게 기존의 건축물은 입구를 바꾸고 길을 바꾸고 담을 없애고 커다란 건물을 나누어서 사람을 두 팔 벌려 환영하고 있다. 이런 품 안에 안겨보자. 얼마나 포근한지. 평소 애정과다인 나지만 사랑 가득한 그 공간의 품 안에서 애정 부족인 사람처럼 몇 시간이고 빈둥거려본다.

주변과 손잡고 삶에 스며드는 건축

유럽을 여행하다보면 서울 강북의 오래된 마을같이 느껴지는 곳들이 있다. 그중 소도시의 천국인 스위스, 이탈리아, 포르투갈은 오래된 마을이 주는 정서를 흠뻑 느껴볼 수 있는 곳이다. 스위스 바젤 근교의 비트라 마을이 산업디자인의 메카가 된 것은 의자 디자인 때문이다. 우리가 매일 앉는 의자는 단순하고 일상적이지만 그 의미는 매우 크다. 비트라 캠퍼스는 현대 건축의 보고이다. 비트라

하우스, 박물관, 소방서, 전시관 등 다양한 건축물들이 즐비하다. 당대의 내로라하는 건축가들의 작품들이라 각자 독립적이고 서로 연계되기는 어렵다는 점은 아쉽다. 프랑크 게리Frank Gehry의 비트라 디자인 뮤지엄Vitra Design Museum은 건축가의 초기 작품이다. 매끈한 흰색 벽과 징크 패널zinc panel 재료로 만들어진 이곳은 티타늄 패널을 비정형 곡선으로 휘어 건물 전체가 물결치듯 보이도록 하는 게리 디자인의 특징이 눈에 띄지 않는다. 하지만 독창성인 형태로 인해 빛과 그림자가 형태를 더욱 극적으로 보이게 하고 흰 벽이 그림자 그라데이션을 만들어 마치 종이접기로 만든 건물처럼 보이게 된다.

로마에서 10킬로미터 떨어진 외곽에 있는 쥬빌리 교회The Jubilee Church는 미국 유대인 건축가인 리차드 마이어Richard Meier의 작품으로 요한 바오로 2세 즉위 25주년 기념으로 축성된 교회이다. 그러나

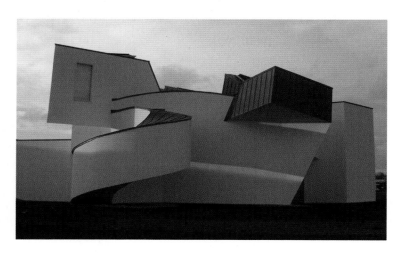

프랑크 게리, 비트라 디자인 뮤지엄, 바일 암 라인, 독일

리차드 마이어, 쥬빌리 교회, 로마, 이탈리아

현대 건축을 입은 교회는 성당의 나라이자 가톨릭의 본거지에서 불온한 개신교회가 들어선 듯한 인상을 준다. 흰색의 세련된 공간 구성을 자랑하는 건축가는 도로 옆 언덕 위에 흰색 백합이나 카라를 연상시키는 우아한 공간을 만들어냈다. 기차를 타고 로마 외곽으로 가서 시골길을 걸어가다 마주치는 교회는 예상한 것과 다르게 주변의 건물과의 맥락을 고려해야 할 정도로 1970년대 아파트들로 가득한 베드타운에 있었다. 삼각형의 대지에 북쪽에는 수직 벽이 세워졌고 나머지 삼면은 구의 일부처럼 둥근 벽으로 둘러싸인 형태로 이루어졌다. 세 번 반복된 곡선 벽에 의한 형태 구성은 주변 건물들의 반복성과 계단처럼 커지는 형태를 닮고자 한 듯하고 그로 인해 그 어떤 교회보다도 주변과 손을 잡고 그 삶에 스며

든 듯하다. 교회는 예배 공간과 커뮤니티 센터 역할을 동시에 충족시키며, 두 개의 서로 다른 공간은 중앙의 네 개 층에 달하는 아트리움으로 연결되어 있다. 이로 인해 내부 공간은 빛으로 가득 찬 개방적인 공간으로 만들어졌다. 이렇게 주변 맥락을 배려한 형태의 교회가 탄생했다.

포르투갈 포르투의 현대 건축에서 장소성과 맥락을 대표하는 곳은 바닷가 수영장이다. 건축물이라기보다는 자연과 어떻게 조화를 이루는지 보여주는 알바로 시자의 레싸 수영장Leça Swimming Pools은 꼭 가봐야 할 곳이다. 바닷가의 일부 공간을 적절하게 막고 최소한으로만 손을 대서 자연스럽게 물을 가둠으로 천연이자 인공인 최고의 수영장을 만들었다. 한국에 있는 국제 규격의 실내수영장이나 리조트의 워터파크에 익숙한 사람들에게는 다소 실망스러울 수도 있을 것이다. 신축 건물에 방해된다고 오래된 나무를 자르거나 옮기는 것이 당연한 사람들에게는 수영장도 규격에 맞추거나 흥행을 염두에 두고 만든다. 그러나 내가 아는 한 한국 전통 건축의 가장 큰 장점은 자연에 순응하고 자연을 적절히 이용하는 것이다. 그래서 서까래도 완벽한 직선이 아니고 구부러져 있는 상태 그대로 사용한다. 그 결과 고졸미가 나타난다. 한국에서 온 나에게 포르투의 천연 수영장은 마치 조선 시대 전통 주택을 먼발치에서 보는 듯한 기분을 느끼게 해준다. 포르투의 수영장과 더불어 내가 정한 세계 최고의 수영장은 렘 콜하스의 빌라 달라바Villa dall'Ava 옥상 수영장, 코펜하겐의 BIGBjarke Ingels Group가 설계한 하브네바데 공공 수영장

Havnebadet Island Brygge, 그리고 마리나 베이 샌즈 싱가포르Marina Bay Sands Singapore의 인피니트 풀Infinite Pool이다.

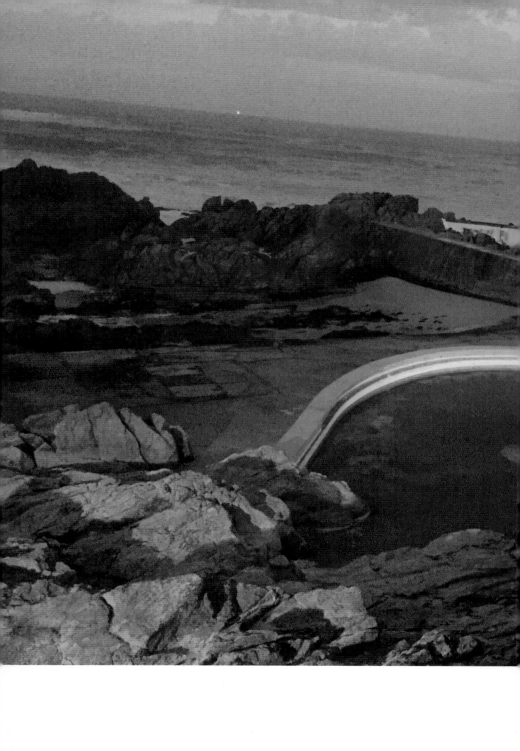

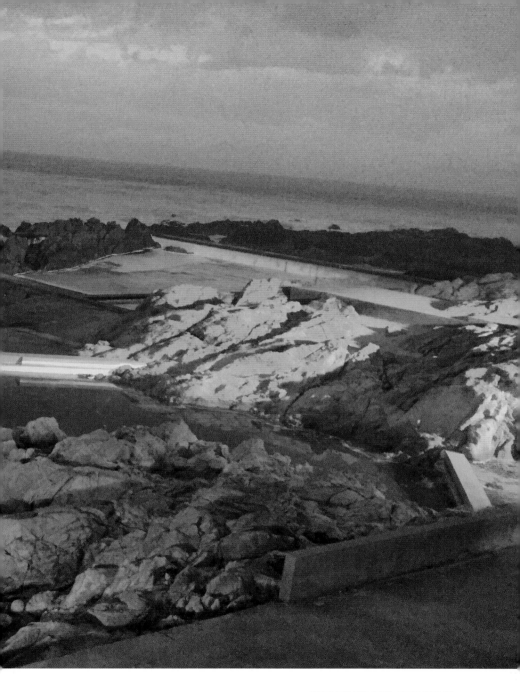

알바로 시자, 레싸 수영장, 포르투, 포르투갈

도시는 공간을
실험한다

구조주의Structuralism

1968년 프랑스 68혁명 이후 급속하게 변화한 유럽 사회는 언어학을 기반으로 구조주의 현대 철학이 발전하여 모든 분야에 커다란 영향을 끼쳤다. 현상학적 실존주의자인 장 폴 사르트르Jean Paul Sartre와의 논쟁에서 우위를 장악한 구조주의는 전반적인 사회현상을 사회를 구성하는 요소들의 관계로 파악했다. 이후 기존의 합리화와 표준화로 인한 자율적인 근대 건축의 문제점들을 파악하고 여러 건축적·공간적 실험을 통하여 다양한 위상학적 유형들을 만들어낸다. 매트 빌딩Mat Building과 메가 스트럭처 프로젝트Mega Structure Project를 통한 도시적 스케일과 하부 구조의 연결, 자연 대지와의 연결 및 인공 대지 형성, 공간 관계의 변화 등이 주된 주제이다.

영국의 AA 스쿨 Architectural Association School of Architecture, AA School, 바틀렛 건축학교The Bartlett School of Architecture, 네덜란드의 베를라헤 건축학교Berlage Institute, 그리고 미국의 사이악 등에서 최첨단의 실험적인 현대 건축 교육을 받은 걸출한 건축가들이 배출되었다. 이들은 컴퓨터를 이용하여 새로운 건축 형태를 만드는 작업도 하지만 그보다 현대사회의 현상을 어떻게 분석하고 해석하여 공간화하는가에 대한 새로운 사고방식에 대해 고민하고 실천한 사람들이다. 이들은 1970년대 이후 영국, 네덜란드, 미국에서 활발하게 활동하며 전 세계로 퍼져나갔다. 특히 네덜란드 OMA의 렘 콜하스는 뉴욕 맨해튼에 관한 연구 결과인 큼Bigness 이론을 바

탕으로 다양한 규모의 현대 건축 프로젝트를 발표했다. 이후 OMA에서 MVRDV와 BIG 등이 독립하여 그들 나름대로의 설계방법론을 이용해 구조주의 현대 건축을 구축했다. 이들은 현재까지도 전 세계 중요한 건축 디자인의 주도권을 가지고 활발히 활동하고 있으며 특히 최근에 한국에서 다양한 작품들을 보여주고 있다.

1980년대 이후 구조주의의 한계가 나타나면서 현대 건축은 이를 극복하고자 복잡계 이론을 적용하고 현상학적 공간을 구축하는 형태로 변화하기 시작했다. 극단적인 설계방법론은 역사의 역설처럼 유사한 반복으로 나타나서 컴퓨터를 이용하여 세상에 없던 단 하나의 유형과 형태의 출현에 집착한 결과, 도상학적인 도시의 랜드마크와 주변 맥락과는 무관한 건축의 변이종을 만들어냈다. 그 결과 의미 없는 컴퓨터의 반복적 계산 결과에 의미를 부여하는 작업에서 벗어나려는 젊은 건축가들의 건축 작품들이 수면 위로 떠올랐다.

현대 건축의 중심, 구조주의

한국인에게 네덜란드는 KLM 네덜란드 항공을 타고 유럽 여행을 갈 때 이용하는 스키폴Schipol 공항 혹은 벨기에, 룩셈부르크와 함께 베네룩스 삼국으로 묶여 튤립이나 풍차 정도의 볼거리를 가진 나라로 인식되는 것 같다. 유럽에서 서쪽 끝인 덴마크의 경우는 덴마크 사람들조차 변방이라고 생각할 정도이다. 그러나 현대 건축 분야에서 이 두 나라는 절대적 강국이다. 건축뿐만 아니라 모든 디자인 분야의 강자들이다. 여행할 때 암스테르담의 홍등가도 궁금하겠지만 그 주위에 더 놀랄 만한 건축 작품들이 있음을 잊지 말고 한 번씩 눈길을 주길 바란다. 지루하고 어려운 현대 건축사를 쉽게 이해하기 위해 구조주의 작품을 직접 보고 이해해보자.

새로운 건축 유형을 만들다

네덜란드는 제2차 세계대전으로 폐허가 된 도시를 중심으로 현대 건축을 통해 새롭게 탈바꿈했다. 현대 건축의 도시 로테르담, 수도 덴 하그(Den Haag, 헤이그), 경제와 역사의 도시 암스테르담, 교육과 문화의 도시 위트레흐트 등 크고 작은 이 도시들은 현대 건축으로 가득 차 있다. 거장들의 솜씨로 현대 건축의 전설을 디자인한 곳이 네덜란드다. 현대 건축을 대표하는 건축가는 단연 OMA의 렘 콜하스이다. 기존 근대 건축의 문제점과 새로운 사회를 연관 지어 구조주의 현대 철학과 사회적 현상을 진지하게 풀어나간 결과로 나타나는

도시와 건축 작품은 항상 새로운 양식을 만들어낸다. 관통penetration 같은 위상학적 관계의 변화를 보여주는 현대 건축 디자인은 로테르담에 있는 쿤스탈Kunsthal 현대미술관*에서 볼 수 있다. 이 경우는 시각적인 관통뿐만 아니라 기울어진 슬래브 바닥판을 이용한 이동과 움직임의 물리적 관통을 동반해서 관통의 개념을 더욱 명확하게 디자인했다. 이 미술관은 현대 건축의 새로운 유형을 만들어낸 대표 건축물로 건축가들 사이에서 유명하다. 또 다른 현대 건축의 새로운 유형 사례인 위상학적 폴딩folding 또는 주름을 이용한 위트레흐트 대학교Universiteit Utrecht 내 에듀케토리엄Educatorium은 건물의 바닥이 벽과 지붕으로 이어지는 접힘, 즉 폴딩 개념을 이용하여 다양한

렘 콜하스(OMA), 쿤스탈 현대미술관, 로테르담, 네덜란드

* 한국에도 렘 콜하스의 여러 건축 작품이 있다. 이태원 삼성미술관 리움(Leeum)의 건축물 중 삼성아동교육문화센터와 서울대미술관 등이다.

공간과 실들을 만들어낸다. 접히는 경사로의 하부는 식당으로, 상부
는 강의실로 자연스럽게 공간이 분화된다. 단순하지만 명쾌한 위상
학적 사고의 결과가 건축되는 세상이다.

　OMA와 함께 네덜란드를 대표하는 건축가 그룹인 MVRDV는 한국
에서는 서울로7017 프로젝트로 알려져 있다. 이들은 프로젝트의
다양한 주변 환경과 제약 요소 등과 같이 기존의 건축설계 과정에
서 크게 주목받지 못했으나 현실적으로는 건축에서 중요하게 고
려해야 할 요소들을 자료화하고 데이터 분석화해 나온 결과를 적
절하게 형태화해서 건축물을 만들어낸다. 그 결과 데이터스케이
프datascape라는 새로운 디자인 방법론을 구축했다. 시티스케이프
cityscape, 스트리트스케이프streetscape, 나이트스케이프nightscape 등 새로
운 스케이프가 지속적으로 나오는 현대사회와 도시는 마치 현대 미

MVRDV, 워조코 공동주택, 암스테르담, 네덜란드

술의 폭이 넓어지듯이 가히 폭
발적이다. 암스테르담의 워조
코 공동주택Wozoko Apartment은 법
규와 세대수의 불일치를 해결
하는 방법으로 일부 세대를 지
상에서 띄우고 구조는 캔틸레
버cantilever를 이용했다.

현대 건축 디자인의 특징은
구조주의적 관계에 대한 사고를
다이어그램diagram이라는 추상

UN 스튜디오, 라 데팡스 오피스, 알메러, 네덜란드

기계를 이용하여 시각화하고 그 특징을 잘 드러나는 형태로 치환
하는 것이다. 대표적인 건축가가 UN 스튜디오이다. 한국에서는 압
구정동 갤러리아로, 독일에서는 벤츠 뮤지엄Mercedes Benz Museum으로
널리 알려졌다. 이들은 프로젝트마다 다양한 데이터를 모으고 분
석하는 과학적·사회적 원리를 이용하여 건축 형태화하는데 벤츠
뮤지엄의 경우 트레포일trefoil, 뫼비우스 하우스Moebius House에는 뫼비
우스의 띠를 이용했다. 라 데팡스 오피스La Defence Office의 중정 건축
입면은 주변 환경과 반응하여 지속적으로 변화한다.

문화중심 스툭Kunstencentrum STUK은 벨기에 루뱅의 아렌보그Arenberg
부지에 있는 오래된 '아렌보그 인스티튜트'를 네덜란드 건축가 윌
렘 얀 뉴틀링스Willem Jan Neutelings가 아트센터로 개조했다. 뉴틀링스
리다이크 아키텍츠Neutelings Riedijk Architects는 주로 벽돌을 이용하는데

전체적인 디자인은 단순한 기하학을 이용한 매스의 힘이 느껴진다. 스툭은 다른 프로젝트와 다르게 건물 벽을 이용하여 공연이나 영화를 볼 수 있게 하고 중정과 건물을 잇는 외부 계단을 영화를 감상하고 이벤트를 하는 공간으로 만들어 건물 외부에서 내부까지 연속되어 확장하는 새로운 건축의 유형을 만들어낸다.

공간을 사회 이슈화하다

덴마크 코펜하겐은 유럽에서 지리적으로 서북쪽에 치우쳐 있고 역사의 주역으로 나선 적이 없어서인지 다른 도시에 비해 선호도가 떨어진다. 그러나 최근 네덜란드 현대 건축의 걸출한 건축가들과 그들의 건축물들이 등장하면서 급부상했다. 소위 현대 건축에서 '핫한' 도시가 된 것이다. 최근 북유럽 디자인이 유행한 것도 한몫한

뉴틀링스 리다이크 아키텍츠, 문화중심 스툭, 루뱅, 벨기에

듯하다. 낙농 국가, 요구르트, 인어공주로만 이해한다면 시대에 뒤떨어진 사람 축에 들지도 모른다. 한여름에도 날씨가 좋으니 반짝이는 다이아몬드 같은 북유럽의 현대 건축물을 찾아보길 권한다. 레고 선물은 덤이다. 페르디낭 드 소쉬르Ferdinand de Saussure의 언어학을 발전시켜 구조주의를 학문의 기본 프로그램으로 최초로 표방한 루이 옐름슬레우Louis Trolle Hjelmslev도 덴마크인이다. 구조주의 철학은 덴마크에서 발전했지만 현대 건축의 구조주의는 1980년대 이후 네덜란드에 화려하게 피어났다. 이제는 네덜란드 OMA에서 독립한 BIG로 대표되는 덴마크 현대 건축이 청출어람이 될 차례이다. 코펜하겐을 중심으로 활동하는 현대 건축의 새로운 강자 BIG는 합리적 논리로 건축을 풀어간다. 건축의 사회적 이슈를 다이어그램을 이용하여 풀어나가는 방식이 네덜란드 OMA와 유사함을 알 수 있다. 코펜하겐의 신도시에 설계된 8 하우스8 House는 공동주택의 새로운 해결이라 할 정도로 극찬을 받은 프로젝트이다. 단순한 매스에서 시작하여 자연 요소와 법적인 제한 안에서 사용자를 고려한 해결 결과를 명쾌한 기하학적 형태로 시각화했다.

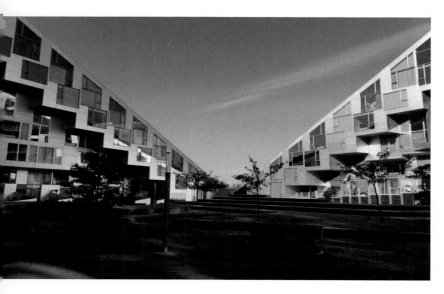

BIG, 8 하우스, 코펜하겐, 덴마크

뚫고, 비우고, 접고, 연결하는 위상기하학

기존의 유클리드 기하학에서 벗어나 뫼비우스의 띠나 클라인 병 같이 공간의 관계를 찾는 위상기하학Topology은 현대 건축의 새로운 유형이다. 그러므로 기존의 원, 삼각형, 사각형 같은 기하학에서 벗어난 다양한 유형이 나타난다. 공 같은 구의 형태에서 벗어나 가운데에 구멍이 뚫린 도넛이나 브레첼 같은 새로운 공간의 관계를 이용하여 건축설계를 구사한다. 그 결과 건축적 관통, 보이드, 폴딩, 대지건축 등 기존 건축에서 나타나지 않은 디자인들이 나타나기 시작했다. 이후 컴퓨터를 이용해 새로운 형태를 무한정 만들어낼 수 있게 되었다. 지금까지 보지 못했던 건축 유형들을 하나씩 찾아보자.

건축적 관통

강남에서 생활하면 강북에 가기 어렵고 강북에서는 강을 건너가기 부담스러울 정도로 서울은 이동 시 거리에 대한 심리적 체감이 크고 한강은 그 명확한 경계가 된다. 서울의 지리적 중심인 용산은 외국인과 외국 음식으로 인한 이국적인 분위기, 리움과 블루스퀘어로 대표되는 세련된 문화 시설, 걸으면서 경험하는 스트리트몰, 저층 건축물 같은 편안한 거리풍경이 있는 곳이다. 이태원을 제대로 느끼려면 걸어야 한다. 한강진역과 이태원역 사이를 걷다보면 눈에 띄는 건축물이 있다. 가아건축이 설계한 현대카드 뮤직 라이브러리이다. 제일 먼저 눈이 가는 곳은 건축물의 외형 디자인보다

건축물 왼쪽을 완전히 비워 입구와 작은 외부 광장과 언더스테이지로 만들고 광장에서 한강 쪽 한남동을 볼 수 있게 한 공간이다. 주변 어떤 건축물도 이렇게 자기의 절반을 비워 공공 공간으로 내주지 않아 더욱 극적으로 보인다. 이태원 길 좌우로 연이어 서 있는 건물들을 따라 걷다가 나타나는 보이드 공간. 이것만으로도 현대카드 뮤직 라이브러리의 건축적 가치는 충분하다. 자세히 보면 외부 공간 절반을 그대로 비운 것이 아니다. 오른쪽 건물은 뮤직 라이브러리라는 기능을 위한 공간으로 사용하면서 왼쪽의 비워진 공간과 지붕 프레임으로 연결되고 있다. 그 결과 왼쪽 광장은 바닥, 벽, 지붕의 형태는 있으나 가운데 공간은 비워진 박스 형태가 된다. 이것이 '관통'이라는 현대 건축 개념이다. 이태원과 한강으로 나누어 한쪽만 사용하던 기존 공간에 도넛처럼 구멍을 뚫어서 양쪽 공간이 하나로 엮이는 새로운 위상학적 공간을 만든 것이다. 이제 사람들은 이태원에서 한강 쪽을 보고 숨을 쉬게 되었다.

현대카드 뮤직 라이브러리는 관통과 더불어 높낮이가 연속적인 대지landscape 개념의 광장 바닥, 슬레이트 벽의 프린팅 패턴, 유리 마감 등 다양한 현대 건축의 표현으로 가득 차 있다. 낮에 한강을 바라보는 것도 좋지만 내 경험으로는 밤이 압권이다. 건물을 밝히는 노란색 조명과 움직이는 사람들 패턴인 보랏빛 프린팅 벽이 어우러져서 신비로운 분위기를 뿜어내는 보이드 광장에서 바라보는 풍경은 쉽게 잊히지 않을 것이다. 이태원에서 친구나 가족과 기분 좋은 저녁 식사를 하고 하루의 들뜬 분위기가 살짝 가라앉을 무렵인 밤

10시 정도에 거리를 걷다가 다다른 장소. 그곳에서 한강 쪽을 바라보며 호흡하고 하루를 마무리해보길 권한다. '그래, 오늘도 수고 많았고 잘 살았어!' 힘든 서울 생활을 견디는 우리에게 작은 위로가 될 것이다. 이것이 건축, 도시 공간, 장소 만들기, 그리고 건축가가 존재하는 이유일 것이다. 이런 장소가 우리가 사는 곳 구석구석에 만들어지길 기대해본다.

렘 콜하스는 포르투에 보석을 만들었다. 그것도 다이아몬드를 정교하게 세공한 듯한 카사 다 뮤지카Casa da Música를. 포르투 구도심의 로터리 한쪽을 완전히 비운 상태로 건축물을 배치했다. 사이트 바닥을 곡선의 대지로 만들고 보석을 세공한 것 같은 다각형의 기하학적 형태를 가뿐하게 올려놓았다. 내부는 대음악당을 관통하는 현대 건축의 어법을 사용했다. 주택 설계를 했던 기존 프로젝트를 이용한 음악당의 개념은 렘 콜하스의 최전성기 작품이다. 관통을 이용한 건축은 대부분 어떤 매스의 중간을 완전히 통과하는 공

가아건축, 현대카드 뮤직 라이브러리, 서울, 한국

간을 시각적으로 명확하게 보여주는데 카사 다 뮤지카는 외부에서 보면 시각적으로 관통이 보이지 않는다. 그러나 평면을 살펴보면 가장 중요한 프로그램인 대음악당이 건물 한가운데를 가로질러 위치하며 관통한 것을 알 수 있다. 이것만으로도 포르투는 꼭 가봐야 할 곳이다.

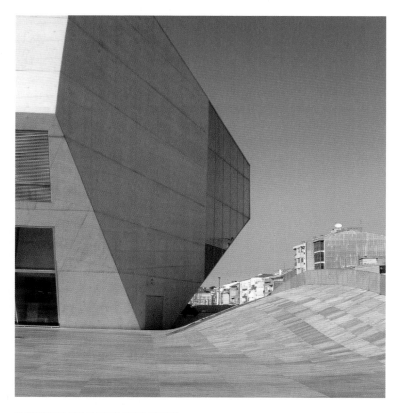

렘 콜하스(OMA), 카사 다 뮤지카, 포르투, 포르투갈

보이드

이태원을 뒤로하고 서남쪽으로 녹사평을 거쳐 용산역으로 걷다 보면 또 하나의 놀라운 도시 풍경이 기다린다. 용산역 앞쪽은 천지 개벽 중이다. 도심 재개발의 문제점이 많아 가슴 아픈 장소이기도 하지만 그런 사연과는 별개로 국립중앙박물관과 용산공원이 있는 도심의 자연을 나타내는 수평성 공간과 더불어 수직성 초고층 건축 물들이 하루가 다르게 올라가고 있다. 그중에서도 영국 건축가 데이 비드 치퍼필드David Chipperfield의 아모레퍼시픽 본사는 특별하다. 도시 풍경을 보기 위해 건물 가운데를 크게 비운 보이드 개념은 이태원 현대카드 뮤직 라이브러리의 확장판이라고 할 만하다. 단순한 매스 로 표현한 미니멀리즘, 주변과 잘 어울리는 볼륨감과 분위기, 유리 와 수직 루버vertical louver를 이용한 입면, 관통을 이용한 보이드, 중정 에 만든 옥상정원 조경, 내부 로비의 높은 아트리움, 지하철역에서 접근하는 출입구의 은하수 같은 꽃빛 디자인 등 좋은 디자인이 끝 도 없다. 나는 이런 분위기를 즐기기 위해 작은 책을 하나 들고 자 주 놀러 간다. 내부 아트리움에는 머무르기 좋은 디자인의 의자들 이 있어 여유로운 시간을 보낼 수 있다.

용산 래미안 사이로 보이는 아모레퍼시픽 본사를 뒤로하고 용산 역으로 발걸음을 옮기면 용산 개발 현장을 볼 수 있다. 용산역 쪽 에서 바라보면 정림건축이 설계한 드래곤 시티 호텔이 눈에 들어 온다. 주변은 개발 초기라 여기저기 비어 있는 현장에 랜드마크처 럼 솟아 있는 호텔 자체가 지금의 용산 분위기가 어떤지 보여준다.

얇고 높은 판상형에 반사 유리를 사용한 호텔은 멀리 보이는 63빌딩이 강 건너편 여의도 개발의 상징인 것처럼 2020년 용산 개발을 대변해주는 듯하다. 언뜻 보면 두 건물이 왠지 유사하게 보이는 것이 놀랍다. 여의도 개발 이후 50년이 흘렀어도 한국의 건축은 개발 논리에 좌우되는 부동산이라고 해야 더 어울리고, 용산은 한국 현대 경제 논리를 극명하게 보여주는 전형적인 장소가 되었다. 이러

데이비드 치퍼필드, 아모레퍼시픽 본사, 서울, 한국

한 냉정한 현실에도 불구하고 맑은 여름날의 해 질 녘에는 개발의 민낯은 어둠에 살짝 가려지고 서울이라는 도시에서 대지와 한강과 하늘이 만나는 공간의 원초적인 아름다움을 볼 수 있다. 그런 이유로 우리는 지금 더 늦기 전에, 초고층 건물로 꽉 채워지게 될 5년 또는 10년 후에는 볼 수 없을 용산의 비워진 땅을 가봐야 한다. 용산에서 한강까지 이어지는 도시의 넓은 벌판, 그 보이드의 낭만을 위해.

도시의 비워진 곳이나 의도적으로 비운 곳이 보이지 않는 역할을 하는 것이 보이드라면 이 보이드를 건축 공간구성에 이용하여 채운 공간보다 더 값진 공간을 만드는 경우가 있다. 소위 '마드리드 미술 골든 트라이앵글'에는 마드리드의 박물관들이 모여 있다. 티센 보르네미사 박물관Museo Thyssen-Bornemisza에서 시작해서 프라도 박

물관Museo Nacional del Prado에 있는 벨라스케스Diego Velázquez의 '시녀들Las Meninas'을 보고 헤르조그 앤드 드 뮤론의 카이샤 포럼Caixa Forum을 거쳐 도달한 소피아 미술관Museo Nacional Centro de Arte Reina Sofía에는 피카소의 '게르니카Guernica'가 있다. 모든 박물관이 서양 역사의 한 획을 긋는 작품들로 가득 채워져 있는데 그중 내가 놀라서 자리를 뜨지 못한 공간은 18세기 마드리드 최초의 병원에서 시작한 소피아 미술관을 2005년 장 누벨Jean Nouvel이 증축한 공간이다. 이곳의 아트리움은 스케일로 측정 불가한 공간처럼 느껴진다. 특히 사람들이 이 공간에 있을 때는 더욱더 크게 느껴진다. 빈 공간이 이렇게 큰 감동을 주다니 역시 뭐든 비워야 잘 사나 보다.

장 누벨, 소피아 미술관, 마드리드, 스페인

대지건축

해리포터 시리즈의 작가 조앤 롤링이 자주 들렀다는 포르투 렐루 서점Livraria Lello 근처에는 발로나스 앤드 메나노Balonas & Menano가 설계한 리스본 플라자Plaza de Lisboa가 있다. 현대 건축의 대표적인 설계 방법인 대지건축은 인공 대지를 만들고 땅과 연결해서 건축물을 만드는 것으로 이러한 방법으로 설계된 지붕을 정원같이 사용하고 사람들도 자연스럽게 다니게 된다. 하늘에서 보면 건물이 아니라 공원을 조성해놓은 듯한데 삼각형 블록 하나를 다 사용하여 주변에서 접근하기 쉽게 했다. 자연과 인공의 일체화된 모습이 좋다.

폴란드의 바르샤바 대학교 길 건너에는 근대 미술관인 MOMA Museum of Modern Art와 로버트 펌호퍼Robert Firmhofer가 설계한 코페르니쿠스 과학 센터Copernicus Science Centre가 있다. MOMA는 눈에 띄지 않는 반면, 코페르니쿠스 과학 센터는 강가에 낮고 넓은 상자를 배치하고 경사로를 이용하여 수직으로 공간을 연결했으며 입면은 수직의 다양한 패널을 사용하여 한눈에 봐도 최근 현대 건축의 경향을 반영한 듯하다. 건물 전체 입면을 이용한 경사로를 걸어 중간에 도착하면 강 쪽을 파노라마 전망으로 접하게 되고 다시 돌아서 옥상까지 가면 데크와 옥상정원이 나타난다. 현대 건축의 어휘들을 이용하여 좋은 공간들을 계획했는데 내외부를 다니면서 보니 예측 가능한 건축 어휘들로 이루어져 있어 아쉬웠다. 동선에 따른 설계는 지속적인 새로운 공간과 의외성을 만들어내야 해서 쉽지 않다. 물론 프로젝트마다 새로울 수는 없다. 그러나 코페르니쿠스라는 이름에

발로나스 앤드 메나노, 리스본 플라자, 포르투, 포르투갈

로버트 펌호퍼, 코페르니쿠스 과학 센터, 바르샤바, 폴란드

걸맞게 천체와 하늘과 우주를 느끼게 하는 상상력이 발휘될 듯한 공간이었으면 하는 마음이 든다.

일본 사람들은 가상을 현실로 만드는 재주가 있는 것 같다. 오사카의 넥스트21NEXT21은 스튜디오 지브리Studio Ghibli에서 2004년에 만든 애니메이션 〈하울의 움직이는 성〉의 현실판 같은 느낌으로 다가온다. 건축으로 보면 구조와 인필 시스템structure & infill system과 자연과 조경을 넣은 친환경 건축의 대표작으로 유명하지만, 실제로 가보면 자연과 사물을 대하는 일본 사람들의 접근법이 놀랍고, 주택가에 자유로운 상상력으로 만들어진 공간이 있다는 사실이 부럽다. 실제 물리적 생활이 불편하더라도 그보다 더 나은 정신적 보상을 선택했으리라 생각한다. 정원을 1층 땅 위뿐만 아니라 건축물 중간중간에도 넣어서 마치 건물이 살아 있는 듯하다. 건너편에서 한동안 사진을 찍으며 감상하고 있자니 넥스트21이 〈스타워즈〉의 클론 스카이 워커처럼 움직일 듯한 착각에 빠진다.

무주의 종합운동장은 정기용 건축가의 애정이 담긴 프로젝트이다. 종합운동장의 햇빛 아래에서 먼지를 뒤집어쓰고 관람하는 사람들에 대한 배려로 등나무를 심어 그늘막을 만드는 것은 간단하고 단순한 생각일지도 모른다. 하지만 그 어느 곳에도 무주 종합운동장 같은 그늘막은 없다. 이것이야말로 건축가가 어떻게 사회를 바라보고 고민하고 애정을 가져야 하는지 보여주는 단적인 예가 되는 프로젝트이다. 자연을 개발하기보다 적절하게 이용하여 사람들에게 필요하면서도 새로운 공간을 만들어내는 건축. 지식이 뛰

어난 의사보다 애정이 있는 의사가 환자에게 필요하듯이 애정이
담긴 건축가의 손길이 우리의 사회 구석구석에 닿기를 바란다.

요시티카 우티다와 슈코샤 건축도시디자인 스튜디오, 넥스트21, 오사카, 일본

정기용, 무주 종합운동장, 전라북도, 한국

불가능을 가능케 하는 파라메트릭 디자인

현대 건축은 컴퓨터와 현대 철학과 자연과학의 힘을 빌려 지금 껏 보지도 상상하지도 못한 건축 형태와 디자인을 만들어냈다. 소 위 파라메트릭 디자인parametric design은 컴퓨터를 이용한 변수 조정으로 다양한 형태를 디자인한다. 지금까지 형태는 매우 중요한 건축의 목표였고 건축가의 고민과 지식의 결정체로 인정되었으나 현대 건축으로 오면서 형태보다는 하부 구조나 관계가 더 중요해지고 형태는 관계의 부산물이 되었다. 그러므로 컴퓨터로 작동시키고 관계를 찾아내는 지적 활동은 건축가의 능력을 벗어나게 되었다. 이제 건축가는 컴퓨터를 이용하여 사회현상을 파악하고 분석하여 변수와 관계를 정리하고 그 과정에서 나온 다양한 결과를 최종적으로 결정하는 사회학 연구자로 바뀐 듯하다. 최근 디자인된 최첨단 건축은 머릿속으로 그려보고 손으로 스케치한 것이 아니라 컴퓨터로 지금까지 없었던 형태를 구현하기도 하고 연속적인 복잡한 형태를 만들어낸 것이다. 그러나 공간의 본질보다 형태에 집중하게 되는 부작용도 나타났다. 근대 건축과 현대 건축의 문제의식을 갖고서 지금껏 보지 못했고 구현하기 어려웠던 디자인을 살펴보자.

직선으로 곡선을 만들다

덴마크 코펜하겐 국제공항에 도착했을 때 생각보다 작고 단순하고 기능적인 공간이라는 사실에 조금 놀랐다. 공항은 한 국가의

경제적·사회적 수준을 보여주는 경우가 많아 다소 과장되는 경향이 있는데 코펜하겐은 그렇지 않았다. 실용적인 공간 그 자체다. 길표시 사인도 명확하고 깔끔하다. 너무나 실용적인 것만 남긴 것 같아 공항 특유의 거대한 공간감과 하나의 국가를 대표하는 대표성이 떨어지는 듯한 느낌도 든다. 북유럽이라는 느낌이 한번에 딱 온다. 공항에서 전철로 한 정거장 떨어진 곳에 3XN이 설계한 덴마크 국립 아쿠아리움National Aquarium Denmark이 있다. 해양 도시에 걸맞게 바다와 자연을 우아한 곡선의 형태로 그러나 현대 건축의 디자인 방법인 보로노이 다이어그램Voronoi diagram과 델로네 삼각분할Delaunay triangulation을 이용하여 완성했다. 코펜하겐 공항에서 시내로 가기 전 들른 이곳에서 이른 아침 코펜하겐의 태양이 만드는 아우라를 느낄 수 있다.

3XN, 덴마크 국립 아쿠아리움, 코펜하겐, 덴마크

덴마크 국립 아쿠아리움 전철역에서 내려 길을 건너려고 지하도로 들어갔다. 상쾌한 새벽바람이 불어왔다. 단순한 지하 통로인데 반대쪽 입구에서 빛이 떨어지고 있었다. 그 빛은 천창에서 내려온 것처럼 콘크리트 바닥과 주변을 비추고 있다. 그리고 벽에 경쾌한 디자인의 파란색 의자가 놓여 있다. 한눈에 봐도 디자인을 신경 쓴 것이 티가 났다. 이런 곳까지 디자인한다는 것이 놀랍다. 이곳 지하도는 기능적인 공간으로만 치부해 파고 뚫고 어두우면 조명 넣고 보기 싫다고 하면 벽화 그려 넣고 위험하다고 하면 CCTV를 달아 해결하는 방식이 아니다. 자연과 공간과 디자인과 기능이 적절하게 어우러지도록 다양한 요소들을 고려해서 조화롭게 만들었다. 이런 체계적인 문제의식과 고민을 통해 종합적인 결정을 하는 것이 디자이너의 능력일 것이리라. 도시 외곽의 작은 지하도에도 빛이 드

덴마크 국립 아쿠아리움 전철역 지하도, 코펜하겐, 덴마크

는 곳, 그래서 의미 있고 잊지 못할 장소가 되는 곳. 스쳐 가는 이방인인 나도 이 정도인데 근처에 사는 연인들의 밀회 장소라도 된다면 이 장소성의 가치는 몇 배로 올라갈 것이리라. 의자를 보니 불현듯 어디서나 연애할 수 있는 분위기의 장소를 만들어주고 싶다.

코펜하겐에서는 파라메트릭 디자인 이전의 현대 건축들도 볼 수 있다. 형태는 부정형은 아니지만 공간구성은 외부 형태의 단순한 기하학 속에 숨겨진 그 어떤 파라메트릭 건축보다 더 진보적이다. 도심의 블랙 다이아몬드 도서관 광장을 지나면 여러 개의 유리와 금속 패널 박스가 쌓인 건물이 눈에 들어온다. 렘 콜하스의 덴마크 디자인 센터Danish Design Center이다. 어디서나 렘 콜하스의 디자인은 예사롭지 않은데 다른 건축물에 비하면 오히려 이곳은 평범해 보인다. 멀리서 보이는 형태가 단순한 사각형의 집합처럼 인지되어서 그럴 것이다. 현대 건축은 형태가 중요한 것이 아니라 관계로 형성된 결과물이므로 형태가 어떻게 나올지 예측하기가 어렵다. 근대 건축처럼 형태를 염두에 두고 디자인하거나 형태를 결정하고 공간을 만드는 방법과 완전히 다르며 심지어 반대인 경우도 많다. 형태만으로 판단하면 잘못 해석하게 될 수 있다. 그러나 사람들은 가장 먼저 시각적으로 눈에 들어오는 정보의 영향을 받는다. 그러므로 건축에는 관계를 통한 구조주의적인 디자인과 시각적인 현상학적 디자인이 함께 포함되어야 하는 것이 아닐까? 가까이 가면 박스의 합집합인 전체 매스가 구조적으로 어떻게 안정되었는지 알 수 있다. 멀리서 보았을 때 단순한 듯했던 기하학 형태도 실제로는 복잡

하고 많은 구조적인 해결을 바탕으로 하고 있다. 또 한 가지 특이한 것은 반사 유리로 주변의 풍경을 반사함으로써 주변을 이용하여 단순한 본인의 형태를 감추고 카멜레온처럼 숨어들었다. 바로 길 건너편에는 BIG가 설계한 유명한 하브네바데 공공 수영장이 있다.

천문학자 티코 브라헤Tycho Brahe의 이름을 딴 티코 브라헤 천문관 Tycho Brahe Planetarium은 덴마크 코펜하겐의 호수 남쪽 끝에 있다. 이 천문관은 크누드 뭉크Knud Munk에 의해 설계되었다. 포스트모더니즘의 전형처럼 보이는 이 건축물은 팝아트 같기도 하다. 1980년대 마이클 그레이브스Michael Graves나 레온과 롭 크리에Leon Krier & Rob Krier 형제 같은 이탈리아 신고전주의 작품이다. 프로그램인 플라네타리움의 특성상 타워와 대형 내부 공간이 필요하며 신고전주의 유머, 다양

한 색채, 레고를 연상시키는 형태, 그리고 특이한 장식이 만들어내는 분위기는 원통형의 기하학과 만나 배가가 된다. 주변에 있는 호수와 연결되어 공공 건축의 자유로움이 더 커지는 듯하다. 말로만 듣거나 책에서만 보던 티코 브라헤가 덴마크 사람이란 것을 알게 된 계기이기도 하고 인상적인 건축 양식으로 인해 잊히지 않을 듯하다.

코펜하겐 외곽 외레스타드Ørestad에는 '현대 건축의 각축전'이라고 불릴 정도로 다양한 건축물들이 들어서 있다. 그중 눈에 띄는 곳을 가보니 코펜하겐 대학교Universität Kopenhagen 기숙사다. 처음 보면 형태나 공간으로 인해 놀라게 되지만 생각해보면 학생들이 사는 생활공간이 이 정도는 돼야 한다. 창의적인 공간에서 살면서 학생들은 마음껏 공부하고 삶을 즐기고 토론하고 열정을 쏟아야 한

크누드 뭉크, 티코 브라헤 천문관, 코펜하겐, 덴마크

다. 대학생들이 공부하고 아르바이트하고 취직 준비하고 지친 몸을 누이는 곳이 고층 아파트 같은 기숙사나 원룸 오피스텔이라면 너무 하지 않은가. 사회에 나가면 어차피 그렇게 살아갈 텐데 학교 안에서만이라도 감수성이 큰 이십 대 초중반에게는 삶을 풍부하게 만드는 공간을 제공해주길 바란다. 스튜디오 룬드가드 앤드 트란버그 아키텍츠Studio Lundgaard & Tranberg Architects의 티에트겐 기숙사The Tietgen Residence Hall는 그런 건축가의 염원에서 나온 결과인 듯하다. 자세히 보면 7층에 걸쳐 360개 기숙사 방들이 360도 원형으로 배치되어 파놉티콘panopticon 같은 공간 구조를 형성하고 있다. 제러미 벤담Jeremy Bentham의 효율적인 공간 활용에서 시작된 이 개념은 시각의 권력뿐 아니라 보이지 않는 미시적 권력으로까지 확장되었는데 학교, 감옥, 병원같이 공간의 자율적 관리가 필요한 프로그램에 자주 사용

스튜디오 룬드가드 앤드 트란버그 아키텍츠, 티에트겐 기숙사, 코펜하겐, 덴마크

된다. 코펜하겐 대학교 기숙사는 감시와 효율성의 기호를 디자인 요소로 적절하게 이용하여 새로운 공동 주거 형태를 만들었다.

어정쩡할 바엔 과감하게

오스트리아의 현대 건축 하면 당연히 그라츠Graz의 쿤스트하우스 그라츠Kunsthaus Graz이다. 오래된 유럽의 작은 도시에 과감하다고 하기에도 지나친 듯한 현대 건축물이 들어섰다. 일단 애벌레나 우주선 같은 시각적인 외부 형태에 시선이 간다. 시내 무어Mur강 옆에서 꿈틀이처럼 반짝이는 건축물은 보기만 해도 신선하다. 피터 쿡 Peter Cook의 대표작이다. 내부보다는 외부 형태에서 현대 건축의 파격을 즐길 수 있다. 한창 포스트모더니즘과 디지털 건축의 만남이 현대 건축의 화두였던 2000년대에 지어진 역작이다. 성공적인 도

피터 쿡, 쿤스트하우스 그라츠, 그라츠, 오스트리아

시재생 건축물이라는 평가를 받는다. 도시재생에서는 주변의 오래된 맥락을 고려하는 것이 중요한 사항이지만 애매하고 어정쩡하게 개입하는 것보다는 그라츠처럼 과감하게 과거와 현재를 대립시켜 긴장과 낯섦을 극대화하는 것이 오히려 해결책일 수 있다. 주변 강을 산책하다보면 무어섬Mur Insel도 만날 수 있다.

그라츠에 있는 또 하나의 현대 건축물은 UN 스튜디오의 무무스 MUMUTH이다. 'Haus für Musik und Musik Theater(음악과 음악 극장을 위한 집)'의 약자로 이름도 재미있다. 외부는 단순한 직육면체 기하학이지만 자세히 보면 직육면체가 아니라 완만한 곡선이 들어가 있다. 외피는 단단한 재질이 아니라 금속망을 이용하여 반투명해 보인다. 외부의 단순함으로 인해 별 감정이 없이 내부로 들어가면 깜짝 놀란다. 내부 공간은 마치 《이상한 나라의 앨리스》에 나오는 곳 같

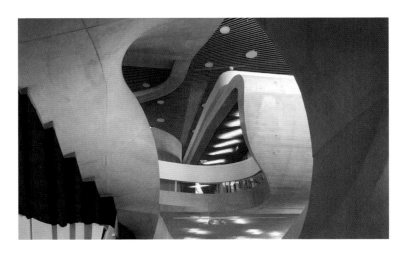

UN 스튜디오, 무무스, 그라츠, 오스트리아

다. 로비와 계단은 사용할 수 없을 듯한 형태이다. 말로만 듣던 구불거리는 바닥과 계단과 천장이 정말 하나로 되어 있다. 혁신적인 현대 건축 어휘인데 막상 경험해보니 당황스럽다. 역시 UN 스튜디오의 디자인은 예상을 벗어나는 즐거움을 준다. 청량음료를 마신 듯한 느낌, 현대 건축을 보면서 이런 느낌이 온다면 현대 건축의 낯설게 하기나 새롭게 하기 전략은 어느 정도 성공한 것이다.

　빈의 훈데르트바서 하우스Hundertwasser House는 쿤스트하우스 그라츠나 무무스와는 다른 면을 가진 유기적 형태의 건축 작품이다. 낡고 오래된 서민 아파트를 고친 주거 시설이다. 1986년 완공된 훈데르트바서 하우스는 주택과 상업 시설, 놀이터, 윈터가든 등으로 구성된다. 시가 운영하는 임대주택이지만 인간과 자연의 조화로운 공존을 주장해온 프리덴슈라이히 훈데르트바서Friedensreich Hundertwasser의 예술 철학이 담겨 있다. 바닥과 벽, 창문, 계단 등이 다양한 형태이고 집 주변과 옥상, 창가 등의 공간마다 화초들이 자라서 건물은 온통 초록빛으로 뒤덮여 있다. 어쩐지 백설공주와 일곱 난쟁이들과 어울릴 것 같다. 현대 건축을 하는 나는 사람들이 컴퓨터를 이용한 파라메트릭 현대 건축보다 이곳을 더 즐거워하는 것을 보고서 여러 가지 생각이 들었다. 직선보다 곡선이 자연스럽고 부담스럽지도 않아 사람들은 직선 건축보다 곡선으로 이루어진 현대 건축을 선호한다. 그러나 유기적이고 부정형인 형태 자체도 중요하지만 컴퓨터로 만든 곡선보다 손으로 그린 곡선이 더 친근해서 사람들이 더 좋아하는 것 같다는 생각이 든다. 이것은 바르셀로나

의 가우디 작품들이나 인사동 쌈지길을 좋아하는 것과 비슷한 맥락이 아닐까 싶다.

프리덴슈라이히 훈데르트바서 + 조셉 크라비나, 훈데르트바서 하우스, 빈, 오스트리아

서양과 동양 디자인의 집합소

싱가포르의 랜드마크 하면 머리는 사자이고 몸은 물고기인 머라이언 타워와 모쉐 사프디Moshe Safdie가 설계한 마리나 베이 샌즈 싱가포르가 떠오른다. 호텔 옥상에 있는 인피니트 풀로 유명하지만 밤이 되면 호텔 뒤쪽 윌킨슨 에어 아키텍츠Wilkinson Eyre Architects의 가든즈 바이 더 베이Gardens by the Bay 슈퍼 트리 쇼Super Tree Show와 함께 환상적인 야경을 만든다. 마리나 베이 쪽에서 레이져 쇼를 보고 호텔을 가로질러 뒤쪽으로 이동하면 슈퍼 트리 쇼를 감상할 수 있다. 사람이 만들어낸 것 중 빛나는 밤만큼 아름다운 것도 많지 않다.

산과 산을 연결하는 보행자용 파도인 핸더슨 웨이브Henderson Waves는 싱가포르 남부 해안 고속도로인 헨더슨 도로 36미터 위에 위치하여 텔록 블랑가 힐 파크Telok Blangah Hill Park와 마운트 페이버 파크Mount Faber Park를 연결하는 274미터 길이의 보도교이다. 전체적인 형상은 삼각 함수의 조합으로 이루어진 기하학적 형상 함수라는 크고

모쉐 사프디, 마리나 베이 샌즈 싱가포르, 싱가포르

작은 아치 일곱 개가 물결 모양을 이루고 있다. 안전하면서도 자연 친화적이고 아름다운 다리를 연출하기 위해 강재와 목재가 외피로 사용됐으며, 그 결과 나무 데크 위에 앉아서 쉬거나 주변을 조망할 수 있도록 교량 위쪽은 열려 있고 숲속을 걷는 듯 자연이 가득하다. 하버 프론트 MRT 역에 내려서 걷기 시작해 마운트 페이버 파크를 지나는 30여 분의 트레킹은 핸더슨 웨이브로 이어진다. 도착해서 숨을 돌리며 핸더슨 웨이브를 감상하고 본격적으로 도시 트레킹을 시작할 수 있다. 이 루트는 영국 군대 캠프였던 곳을 예술 아지트로 바꾼 길먼 배럭스Gillman Barracks 내 포스트 갤러리FOST Gallery 등 외부 공간과 전시 공간을 다니면서 즐길 수 있다. 트레킹과 문화가 결합한 독특한 곳이다. 미술과 문화로 여유 시간을 가졌다면 다시 트레킹에 나선다. 이후 조금 더 가면 도시의 전망을 볼 수 있는 서든 리지Southern Ridges와 보행자 다리인 알렉산드라 아치Alexandra Arch에 도착하게 된다. 이곳은 트레킹하는 사람들도 많지 않아 호젓한 분위기를 즐길 수 있다. 알렉산드라 아치에서 지그재그로 쌓아 올린 인터레이스Interlace 공동주택도 볼 수 있다. 렘 콜하스가 설계한 가장 혁신적인 공동주택으로 평가받는 인터레이스는 아파트 동이 명확히 분리된 한국의 아파트와는 매우 다르다. 각각의 동이 블록처럼 쌓여 서로 연결되어 있다. 아쉽게도 들어가서 볼 수는 없다. 주변의 경계도 심해 잘 살펴볼 수도 없어 아쉽다. 아쉬움을 뒤로하고 북쪽으로 걸으면 알렉산드라 아치와 이케아IKEA를 거쳐 자동차 쇼룸을 보면서 퀸즈타운 MRT 역에서 코스를 마무리하게 된다. 도시 안에

서 자연과 현대 건축물을 즐기며 트레킹을 하는 한나절은 싱가포르 여행에서 가장 좋은 시간이다.

RSP 아키텍츠 플래너 앤드 엔지니어, 핸더슨 웨이브, 싱가포르

유리와 철이 만드는 낭만과 혁신

전성기가 지나갔다는 영국에서도 건축 분야는 아직도 명불허전이다. 리처드 로저스Richard George Rogers, 노먼 포스터Norman Robert Foster, 토머스 헤더윅Thomas Heatherwick 등 현존하는 걸출한 건축가를 거론하지 않더라도, 런던을 다니다보면 도시 구석구석에 감탄이 나올 만한 건축물들이 많다. 눈에 띄는 대형 건축물이 아니더라도 작은 프로젝트 하나에도 정성을 쏟는 그들이 있어 영국의 해는 아직 중천에 떠 있는 듯하다. 건축에 있어서 영국은 아직 해가 지지 않았다. 그에 비해 낭만의 도시 파리는 생각과 다르다. 심지어 파리 증후군Paris syndrome이 생긴 것 보면 낭만은 확실히 개인적 사고와 상상의 결과물인 듯하다. 또 하나 의외인 것은 파리는 낭만과는 거리가 먼, 철과 유리 등의 산업 건축 재료로 만들어진 건축물이 많다는 것이다. 중요한 것은 디자인이지 현실적으로 구현된 물리적 결과물이 아닌 듯싶다. 보이는 것에는 보이지 않는 것이 있다. 가려진 이면을 볼 수 있는 곳, 그곳이 파리다. 현대 건축의 후발 주자인 동유럽도 철과 유리와 파라메트릭 디자인으로 도시를 새롭게 단장하는 데 동참하기 시작했다.

유리로 표현한 도시의 역사

템스강 양쪽의 구도심은 유리와 철 그리고 고층 건물로 변해가고 있다. 보수적인 런더너들이 하드락을 좋아하다든가 훌리건들과

히피들이 있다는 것이 의외처럼 느껴지듯이 런던은 과감한 현대 건축을 허용한다. 그러나 주변의 맥락과 크게 다른 형태 때문에 구설수에 오른 30 세인트 메리 액스30 St. Mary Axe나 주변과 무관한 초고층 빌딩인 더 샤드The Shard를 허용하기는 쉽지 않다. 논란과 토론으로 진화해나가는 런던도 현대 건축과 관련한 논란은 쉽게 수그러들지 못할 듯하다. 건물은 한번 지어지면 최소 수십 년이기 때문이다. 카나리 워프Canary Wharf는 런던 중심에서 동쪽으로 떨어진 아일 오브 독스Isle of Dogs에 새롭게 개발한 제2의 비지니스 구역으로 주거, 상업, 카페 등이 모여 있는 금융 중심 지역이다. 금융 산업의 중심인 런던은 이제 제조업이나 서비스업이 아닌 돈이 돈을 버는 금융업이 주업종이며 세련되고 고급스러운 분위기를 연출한다. 도시의 역사가 긴 런던은 석재와 벽돌을 중심으로 한 건축에서 유리와 금속 패널로 이루어진 현대 건축으로 탈바꿈했다. 카나리 워프는 그 전환의 상징 같은 도시 공간이다. 다양한 현대 건축물로 가득 차 있는 이곳은 더블 슈트를 입은 킹스맨 같은 기품이 느껴진다. 카나리 워프의 캐나다 플레이스Canada Place의 입면을 자세히 보자. 일단 입면에 있는 유리 루버는 태양 차단을 위해 건물 입면에 덧댄 것으로 브리즈 솔레이유brise-soleil라고 부른다. 이 건축 요소가 현대 건축의 디자인 요소로 사용되면서 다양하게 변형되었다. 보통 금속이나 나무를 이용하는데 유리는 깨지기 쉽고 무게도 상당해서 잘 사용하지 않았다. 그러나 구조적 해결과 강화 유리로 인해 최근 다시 사용하기 시작했다. 유리 루버를 사용하면 루버의 특징인 반복되는

겹침으로 인해 독특한 분위기를 연출할 수 있고 유리의 투명하고 도 반투명한 성질로 인해 효과가 배가된다. 특히 루버의 크기를 조정해서 직선의 유리로 마치 파도 같은 곡선을 연출하는 효과는 상상 이상이다. 놀라운 상상력을 지닌 현대 건축의 성공적 사례이다.

노먼 포스터가 이끄는 포스터 앤드 파트너스Foster+Partners의 리모델링으로 새로 태어난 대영박물관The British Museum은 수많은 유물 위주로 전시하는 다른 박물관과는 사뭇 다른 공간이다. 철골 구조와 유리 재료를 이용하여 현대 건축의 새로운 형태와 공간을 만들어 내는 데 탁월한 건축가는 다시 한번 세상에 놀라운 공간을 보여준다. 기존 공간에 유리 천장을 덧대고 중심 원형 공간을 도서관으로 만들었다. 박물관 안에 도서관이 있었던 적이 있나 할 정도로 눈이

포스터 앤드 파트너스, 대영박물관, 런던, 영국

가지 않았던 공간이었다. 그러나 이곳은 움직임을 이용한 교육 공간인 박물관에 시간을 거슬러 올라가는 도서관을 접목했다. 그 결과 고요하게 부유하는 머무름의 새로운 공간이 탄생했다. 런던에 있는 박물관의 또 한 가지 장점은 입장료가 없다는 것이다. 유럽의 다른 나라들은 모든 박물관과 미술관에 상당한 비용을 지불해야 들어갈 수 있다. 문화가 경제와 개인의 소득과 연동된다는 뜻이다. 그러나 영국은 그렇지 않다. 기본적인 문화의 공공성이 교육과 시민들에게 있어 얼마나 중요한지 그리고 방문하는 외국인에게 얼마나 커다란 환대인지 아는 것이다. 관용과 환대가 체화된 프랑스도 정작 루브르 박물관 입장료는 한 끼를 넘어 하루 밥값만큼 한다. 런던만큼 마음 편하게 문화 시설을 가볼 수 있는 곳은 없다.

철과 유리가 도시의 랜드마크로

파리는 산이 없는 평지라서 이 도시에서는 수직성이 눈에 띈다. 가장 대표적인 랜드마크가 에펠탑이다. 처음 가봤을 때 그 스케일에 깜짝 놀랐다. 평소 사진으로 보던 이미지에 비해 열 배는 더 컸다. 게다가 한국에서는 보기 드문 철탑이라니. 1889년에 세워진 에펠탑이 파리의 상징이 된 것은 역사적으로 보면 그리 오래된 것은 아니다. 현대사회에서 각 도시의 상징성과 상징물을 만든 지도 100년 남짓밖에 되지 않았다. 우리가 아는 많은 것들은 생각보다 오래되지 않았지만 마치 예전부터 그래왔던 진실처럼 여기는 경우가 많다. 에펠탑은 전망대까지 높이 올라가는 것도 좋지만 개인적으로

는 트로카데로Trocadéro 전철역에서 내려 트로카데로 에스플러네이드Esplanade du Trocadero에서 에펠탑을 보고 길 건너가는 것을 추천한다. 에펠탑이 싫어서 매일 에펠탑 아래에 갔다는 모파상의 에피소드처럼 탑 아래로 가서 에펠탑을 보지 않으면서 전망대로 올라간다. 밤에 똑같은 루트로 다시 걸으면 파리의 낭만은 몇 배가 되고 그 기억은 오랫동안 잊지 못할 것이다.

파리의 낭만은 가난한 예술가들의 옥탑방과 밤의 환락에서 나온 것이 아닌가 싶다. 특히 자유로운 영혼들을 받아주는 공간은 의외로 노출되지 않는 법이다. 파리와 미국인의 관계는 〈파리의 미국인 An American in Paris〉 같은 영화와 그 음악으로 알려져 있다. 자유로운 곡선으로 공간을 펼쳐내는 미국 서부의 건축 디자인이 파리의 낭만과 잘 어울리는 듯한데 건축 분야에서는 파리의 보수적인 성향으로 인해 조금 이질감이 있는 듯하다. 프랭크 게리가 설계한 파라메트릭 디자인의 대표 건축물인 아메리칸 센터 파리American Center Paris는 아는 사람도 방문하는 사람도 별로 없다. 루브르 박물관이나 오르세 미술관처럼 문전성시를 바라는 것은 아니지만 방문객 차이가 너무 난다. 최근 프랭크 게리는 루이 뷔통 재단Foundation Louis Vuitton으로 다시 한번 파리에 자유로운 낭만을 안겨주었다.

마이클 새Michele Saee의 퍼블리시스 드럭스토어Publicis Drugstore는 전통과 보수를 고수하는 샹젤리제Champs-Elysees 거리 끝 개선문Arc de Triomphe 근처에서 볼 수 있다. 자유로운 퍼포먼스를 하는 듯 조각난 파편들이 건물의 입면을 이루는 디자인은 이제는 더 이상 파격적

스테펑 소베스트르 + 모리스 쾨클랑 + 에밀 누기에, 에펠탑, 파리, 프랑스

도시는 공간을 실험한다　　　185

마이클 새, 퍼블리시스 드럭스토어, 파리, 프랑스

으로 보이지 않지만 젊은 미국 건축가의 작품이 파리를 대표하는
거리에 있다는 의미는 꽤 크다. 비록 입면 일부에 그치기는 했지만
유리와 철골로 디자인한 코너 부분과 내부 공간은 디자인에 대한
프랑스인의 관용을 보여주는 듯하다. 그는 사이악에서 건축 수업
을 했었다. 실험적인 건축설계로 유명한 미국 건축학교와 파리 중
심가에 설계된 건축물이라는 그의 경력은 편견 없이 새로움을 받
아들이는 프랑스 사람들로 인해 가능한 것이리라.

　프랑스는 관용tolerance의 나라이다. 볼테르의 관용론까지 언급하
지 않더라도 파리에 가보면 다양한 사람들이 각자의 일상을 산다.
그래서 거리가 지저분한 것일 수도 있겠다 싶다. 외국에서 받아주
지 않는 많은 사람이 파리로 몰려드니 말이다. 그래서 관용의 역설
이 생기기도 한다. 장 누벨의 아랍세계연구소Arab World Institute는 그런

장 누벨, 아랍세계연구소, 파리, 프랑스

프랑스인의 관용을 보여주는 듯하다. 유럽과 아랍은 디자인 차이가 명확하다. 성당과 모스크만 봐도 그렇다. 그런 파리 시내에 프랑스를 대표하는 건축가가 아랍을 대표하는 패턴을 이용하여 카메라 렌즈 형태로 햇빛을 조절하는 장치를 써서 현상학적 공간을 설계했다. 유럽 문화와 아랍 문화가 현대 건축 어휘를 이용하여 절묘한 조합을 이룬 것이다.

최근 동유럽도 유리와 철을 이용한 최첨단 현대 건축으로 탈바꿈하는 중이다. 바르샤바 시내 어디에서나 보이는 건축물인 문화과학궁전은 공산주의 시대의 산물이다. 규모가 거대한 데다가 역

존 저드, 즈워티 테라시, 바르샤바, 폴란드

사적 의미나 사회주의적 건축 경향으로 인해 시민들도 좋아하지 않는다고 한다. 서울의 옛 총독부 같은 신세다. 존 저드Jon Jerde가 설계한 건너편 쇼핑몰 즈워티 테라시Złote Tarasy는 바르샤바를 대표하는 현대 상업 시설이다. 건축가는 로스앤젤레스 산타 모니카Santa Monica를 중심으로 활동하는 쇼핑몰 설계의 대가로 한국에서도 신도림 디큐브시티, 합정동 메세나폴리스 등을 설계했다. 즈워티 테라시는 파라메트릭 디자인의 유기적인 곡선 형태로 지붕은 유리와 철골로 뒤덮여 있다. 이런 디자인은 설계와 시공에 비용이 많이 들어 국가의 경제적 상황을 보는 척도로 인식되기도 한다. 그 때문에 바르샤바에서 이런 상업 시설을 볼 것이라고는 생각하지 못했다. 동유럽은 건축 프로젝트가 많지 않지만 한국이나 아시아보다 하나의 프로젝트에 심혈을 기울이고 고민을 더 많이 하는 것는 것이 느

껴진다. 많은 사람이 사용하고 타인에게 많은 영향을 끼치는 공공 건축이나 상업 시설은 늘 한 번 더 고민해봐야 한다.

도시는
자연에서 배운다

4

바이오미미크리Biomimicry

구조주의와 현상학적 공간을 구현하고자 했던 현대 건축은 2000년 대 이후로 새로운 복잡계 이론이나 초끈 이론 등 자연현상 이론들을 바탕으로 기존 세대의 한계를 극복하려고 노력 중이다. 사회적 현상을 개념화하는 프랑스 현대 철학의 구조주의에 커다란 영향을 받았던 현대 건축은 그 한계를 극복하고자 물리적 자연현상을 이론화하는 현대물리학과 생물학에서 가능성을 찾게 된다. 복잡계 건축은 물리학의 복잡계 이론을 수용하여 프랙털fractal이나 블랍blob 등에 응용한다. 이는 현대 건축에서 응용했던 양자역학, 불확정성 원리, 초기조건 등에서 한 발 더 나아가 카오스 이론, 복잡계, 나비효과 등까지 수용하게 된다. 복잡계의 가장 중요한 점은 겉으로는 복잡해 보여도 그 안에 숨겨진 질서hidden order가 있다는 점이다.

생물학을 통한 디자인 방법론은 생체의 형태와 기능 등을 모방하여 건축을 만들어내는 새로운 방법이다. 재닌 베뉴스Janine Benyus는 자연에 대해 배우기보다는 자연으로부터 배워야 한다고 강조하면서 바이오미미크리라는 개념을 처음 도입했다. 지금까지 인간에게 정복 대상에 불과했던 자연은 이제 스승이 된다. 아낌없이 주는 나무를 베어 집을 짓는 인간에게 나무는 자연의 지혜를 나누어주고 있다. 동물의 골격과 뼈를 모방해서 건축 형태를 설계한 산티아고 칼라트라바의 터닝 토르소나 새의 날개처럼 보이는 밀워키 미술관Milwaukee Art Museum, 다양한 형태

의 거미집을 응용해서 만든 프라이 오토Frei Otto의 몬트리올 박람회 독일 파빌리온, 새 둥지처럼 철골이 서로 엮여 공간과 구조를 만드는 헤르조 그 앤드 드 뮤론의 베이징 내셔널 스타디움Beijing National Stadium같이 다양 하게 나타난다.

 최신의 다양한 경향을 만들어내는 현대 건축 중 특히 관심을 끄는 것 이 일본 현대 건축이다. 1960년대 일본 건축은 메타볼리즘metabolism으로 대표되는데 생물의 신진대사를 변화와 성장을 계속하는 건축과 사회라 는 의미로 차용했다. 건축의 관점에서 보면 정적인 건축이 아니라 변화 에 대응하는 동적인 활동을 통해 부분을 새롭게 만들어나간다는 것이 다. 이런 이론을 동력 삼아 일본의 기성세대는 당시 일본의 경제 성장을 바탕으로 서양 근대 건축을 받아들였고 일본성에 대한 정의를 고민하 며 자신들의 건축을 세계로 확장해나갔다. 기성세대 건축가 단게 겐조 Tange Kenzo와 안도 다다오 이후 젊은 일본 건축가들은 일본 사회의 저성 장에 따른 영향과 이전 세대 건축가들의 그늘을 벗어나기 위해 지난 건 축의 문제점에 대해 진지하게 고민하고 개선하고자 노력했다. 그 결과 일본의 도시는 새로운 건축물로 가득 채워졌다. 메타볼리즘과 연동되는 복잡계 이론의 현상학적 표현은 기성세대의 전유물인 콘크리트를 버리 고 목재와 유리를 취했다. 단위 유닛이 모여 전체를 이루는 리좀rhizome, 경계boundary를 이용한 공간의 확장성, 투명성 조정을 통한 가벼움lightness 조성, 건축 요소의 상호의존성 변화, 그리고 지역과 관련된 건축 재료 등 기존의 공간과 건축에 대하여 복잡계 건축으로 새롭게 접근했다.

유닛, 조합, 반복, 연속성

현대 건축은 기존의 건축에서 볼 수 없었던 강력한 기하학적 형태를 하고 있고 그로 인해 시각적인 지각을 하여 형태에 따라 움직이게 되는 체험 공간이다. 한번 경험한 사람들에게는 잊을 수 없는 곳이다. 그러나 그 속에 숨어 있는 진실인 강제로 움직여야 하는 강제동선, 거대한 장벽 같은 벽체, 콘크리트 같은 인공 재료 등 문제들이 산적해 있었다. 새 시대의 건축가들은 이러한 문제점들을 섬세하게 파악하여 각자의 디자인 방법을 동원해 극복하고자 노력하고 있다. 이 과정은 현재진행형이라 더욱 관심이 간다.

단위 유닛이 무한히 조합되면

쿠마 켄고Kuma Kengo의 작은 건축, 약한 건축, 자연스러운 건축, 연결하는 건축은 나무, 돌, 흙을 이용하여 작은 유닛unit을 만들어 쌓고 그것을 연결하여 원하는 공간을 만드는 방식이다. 디지털의 픽셀이 모여 전체 이미지를 만드는 포토샵과 같다고 할까. 전체 형태는 초기에는 알 수 없이 모호하지만 점차 명확해지면서 완성된다. 완성된 최종 형태도 사용된 단위 유닛으로 인해 명확한 형태가 나타나지 않는다. 형태 중심에서 관계 중심으로 변화한 현대 건축의 업그레이드 버전이라 할 수 있다. 써니 힐즈Sunny Hills는 2X4 목재 같은 단위로 새 둥지를 만들어 새로운 건축을 만들어냈다. 후쿠오카 다자이후의 스타벅스 실내와 유사한 가구식 목재의 조합은 비록

일부 공간에 한정된 아쉬움이 있지만 현대과학 이론을 일본 전통 방식으로 접합한 새로운 사고방식임은 분명하다. 일본 전통 건축의 다양한 목재 조합 방식을 전면부에 부각시켜 기존의 조합에서 디자인 방식으로의 전환을 꾀했다.

도쿄 대학교 내 다이와 유비쿼터스 컴퓨팅 연구소The Daiwa Ubiquitous Computing Research Building는 쿠마 켄고의 또 다른 작품이다. 장난하듯 디자인한 나무판들의 반복된 건물 입면이 대단하다. 건물 입구의 카페도 경쾌하고 좋은 공간이지만 건물 옆면의 무한히 반복되는 나무판은 어이가 없을 지경이다. 작고 보잘것없어 보이는 일상의 단위 유닛이 모이면 커다란 힘이 된다는 역사적 진실을 보는 듯하다. 다만 이런 방법이 입면에만 국한되어 있어 아쉽다. 하나의 개념이 결정되면 극단적으로 사용 가능한지 실험해보고 모든 스케일과 공

쿠마 켄고, 써니 힐즈, 도쿄, 일본

간에 적용해서 통합하는 것이 필요하다. 마치 외피와 형태 중심의 프랑크 게리 디자인의 동양판 같은 느낌이다. 이런 약점에도 불구하고 한국 같으면 유지 보수 안 된다고 절대 못 하게 할 텐데 디자인되고 시공되다니 놀라울 뿐이다. 건축의 설계 개념과 가치를 인정하는 건축주도 시공자도 건축가만큼 중요하다.

쿠마 켄고의 아사쿠사 여행자 정보 센터Asakusa Culture Tourist Information Center는 루버의 변주곡이다. 이렇게까지 루버를 다양하게 잘 사용할 수 있을까 싶을 정도로 루버를 극대화했다. 원래 일본은 많은 곳에서 루버가 다양하게 사용된다. 단독주택이 많아 안전을 위해 창문에 덧대는 것이 전부인 한국과는 완전히 다르다. 가리면서도 보이는 루버의 독특함은 일본의 노조기(엿보기) 문화와 교묘하게 닮았다. 직접 대놓고 보지 않고 눈을 살짝 내리깔면서 슬쩍 보기, 안

쿠마 켄고, 다이와 유비쿼터스 컴퓨팅 연구소, 도쿄, 일본

본 척하면서 보기, 보이는데 안 보이는 것처럼 무시하기 등 다양한 시각적 상황을 루버라는 장치로 해결하는 것으로 느껴진다. 사거리 코너에 있는 건축물은 한눈에 봐도 훌륭하다. 건너편에 센소지라는 사찰이 있는데 이렇게 높은 건물이 가능할까 약간 의아하지만 루버로 인해 덩치보다 크게 눈에 띄진 않는다. 오히려 사거리

쿠마 켄고, 아사쿠사 여행자 정보 센터, 도쿄, 일본

건널목의 흰색 선이 건물의 루버로까지 연장되는 것처럼 보여 마치 건축물이 반대쪽에서부터 시작되어 땅으로부터 솟아오른 듯한 느낌이다. 내부도 좋고 덤으로 전망대에서 무료로 도쿄 시내도 감상할 수 있다.

루버의 변주곡

기쇼 쿠로카와Kisho Kurokawa가 설계한 국립신미술관The National Art Center 은 유리 루버를 이용하여 투명하다 못해 푸른 청자를 만들어낸 듯하다. 한국에서는 고려청자의 비법이 없어져서 이제는 만들지 못하는데 이 건축물은 유리를 이용하여 마치 거대한 고려청자를 빚은 듯 만들었다. 유리의 푸르스름한 색감은 반복되어야 나타나는 유리만의 독특한 표현법이다. 또한 유리로는 휘어진 곡선 형태를

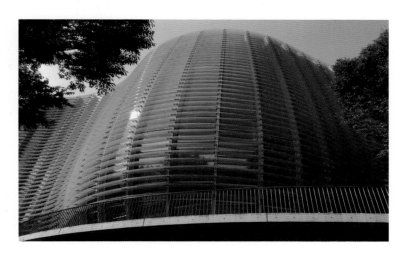

기쇼 쿠로카와, 국립신미술관, 도쿄, 일본

만들기가 쉽지 않다. 그러나 잘게 나눈 유리 루버를 이용하여 두 가지 약점을 장점으로 탈바꿈시켰고 그 결과 현대판 반투명 청자를 빚었다. 이런 나의 관점은 지극히 한국인으로서 건축을 바라보는 관점일 수 있다. 그가 청자를 염두에 두었는지 아닌지는 모른다. 지극히 일상적으로 나타나는 투명성과 녹색의 발현이라는 유리의 특성을 이용하여 만든 결과가 내 눈에 청자로 보였을지도 모른다. 재료의 반복을 통해 새로운 현상을 찾아 숨겨진 시각적 효과를 끌어냈고 나는 그 속에서 청자라는 한국적 공명을 발견했다.

도쿄 역 옆에 있는 도쿄 국제 포럼Tokyo International Forum은 라파엘 비놀리Rafael Viñoly가 거대한 유리와 철을 재료로 하여 설계한 국제 회의 센터이다. 외부에서 보면 단순한 유리 박스이지만 수직으로 뚫린 로비foyer는 사이사이로 빛을 받아들여 다양한 빛의 공간을 펼쳐낸다. 아래에서 보면 천정의 거대한 철골조 사이로 하늘이 보이고 위로 올라가면 비워낸 공간 사이를 연결하는 다리에서 또 다른 철과 유리로 만든 현상학적 공간을 체험할 수 있다. 유리와 철을 이용한 거대한 공간은 철로 만든 거대한 탑 같은 랜드마크로부터 기능적 공간을 만드는 단계로 진화한 듯하다. 유리는 약해 보이고 판처럼 연속된 물질이지만 나눌 수 있으며, 투명해서 없는 것처럼 보이지만 실재한다. 이러한 성질로 인해 유리는 현대 건축의 대표적 재료로 부각되었다. 유리와 철을 사용한다고 다 건축설계가 완성되는 것은 아닐 것이다. 같은 건축가가 설계한 한국의 종로 타워는 왜 그렇게 설계했을까 묻고 싶다.

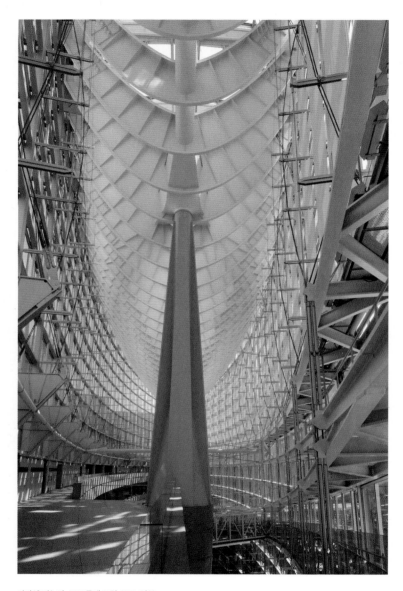

라파엘 비뉼리, 도쿄 국제 포럼, 도쿄, 일본

명품 쇼핑 거리로 유명한 도쿄의 오모테산도Omotesando와 아오야마Aoyama에는 명품 못지않게 현대 건축물이 즐비하다. 이곳의 건축은 토즈Tod's처럼 새로운 개념의 현대 건축도 있지만 많은 경우 고급스럽고 세련된 브랜드의 본질을 보여주기 위한 목적을 가진 현상학적 건축물이다. 헤르조그 앤드 드 뮤론이 설계한 미우미우 아오야마MIU MIU Aoyama는 살짝 들려진 면에 구리 타공패널embossed metal과 조명을 이용하여 환상적인 분위기를 만들어내는 데 성공했다. 건너편 프라다 도쿄Prada Tokyo의 입체 유리 다이아몬드형 패턴과 옆의 스텔라 매카트니Stella McCartney의 Y자 패턴과 함께 사람들을 유혹한다.

일본 현대 건축의 대표적인 기호처럼 작용하는 루버는 일본을 여행하면서 보니 일반 주택에 많이 사용하는 것을 알 수 있다. 일상의 건축 요소를 디자인으로 적극적으로 사용한 것이다. 최근 그 공

헤르조그 앤드 드 뮤론, 미우미우 아오야마, 도쿄, 일본

간적·재료적 특성이 알려지면서 전 세계적인 주목을 받고 있다. 코펜하겐 시내를 다니다가 눈에 번쩍 띄는 곳을 발견했다. 루버로 만든 갈대숲이라고 해야 할 정도의 공간을 발견한 것이다. 사실 이곳을 알지 못한 상태로 시내를 걷다가 우연히 보게 된 C. F. 몰러 아키텍츠C. F. Møller Architects가 설계한 코펜하겐 대학교The University of Copenhagen 보건의과학부Faculty of Health and Medical Sciences의 더 머스크 타워The Maersk Tower는 학교 건물로는 꽤 고층 건물이며 루버를 이용하여 적절하게 설계된 듯했다. 그런데 뒤쪽의 조경을 보는 순간 탄성이 나왔다. 수직 루버를 사용하여 조경 사이의 보행로 핸드레일을 진입로 입구에서부터 끝까지 연결했다. 루버가 모여서 명료한 경계를 피하면서도 반투명한 곡선을 보여주고 있었다. 루버의 재발견이다.

제로니모 준케라Jerónimo Junquera가 설계한 태양을 조절하는 루버인 지그재깅 퍼걸러 피어 원Zigzagging Pergola Pier One은 '놀라운 팜 글로브El Palmeral de las Sorpresas'라는 애칭처럼 스페인 남부 말라가Malaga 해변 햇살 아래 눈부시게 펼쳐진다. 해변이 좋은 건 누구나 안다. 하지만 햇빛은 부담스럽다. 파란 바다와 푸른 하늘 아래 흰색 야자수 이미지를 빌려온 파고라는 기능적으로나 미학적으로나 모든 이에게 기쁨을 준다. 거대하고 육중한 건축물이 아니라 없는 듯 있으면서 자기 할 일 다 하는 우렁각시 같다.

연속성과 접힘

FOAForeign Office Architects가 설계한 요코하마 페리 터미널Yokohama Ferry

몰러 아키텍츠, 더 머스크 타워, 코펜하겐, 덴마크

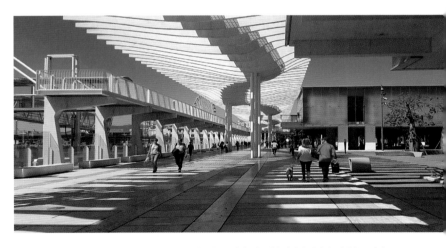

제로니모 준케라, 지그재깅 퍼걸러 피어 원, 말라가, 스페인

도시는 자연에서 배운다　　203

Terminal은 현대 건축의 전설이다. 요코하마는 이 건축물을 보유하고 있는 것만으로도 이미 훌륭하다. 아마 전 세계의 건축가들이 한 번쯤은 방문했을 것이다. 현대 건축의 대표적인 개념인 대지건축과 네트워크가 명확하게 표현되어 있다. 요코하마 역에 도착해서 밖으로 나가면 도요 이토의 바람의 탑 Tower of Winds이 반긴다. 낮보다 밤에 보는 것이 제격이라 돌아가는 길에 보기로 하고 지나간다. 길을 따라 계속 걸으면 요코하마 항구 쪽 개발 지역에 도착하게 된다. 그곳에서도 다양한 현대 건축물들이 눈에 띈다. 약간 거슬리는 호텔도 보이고 건물들 사이에 좋은 공공 공간들도 있다. 어느덧 페리 터미널에 도착했다. 마치 인공 대지와 인공 언덕과도 같다. 나무 데크와 잔디 덕에 더 그렇게 느껴지는 듯하다. 첫 번째 인상은 연속성이다. 데크가 길의 이동 방향을 따라 연속적으로 설치되어 있어 이용자

의 동선을 안내하는 듯하다. 이 길은 끊어짐이 없어 보인다. 가다보면 길이 입체적으로 바뀌어 일부는 아래로 일부는 위로 변한다. 이것이 두 번째 인상인데 접힘 또는 폴딩이라는 건축 개념이다. 주름과도 같은 접기는 터미널의 인공 대지와 만나 필요에 따라 종이를 구겨 주름을 만들듯이 어느 곳에나 적용할 수 있다. 점차 주름이 많아지고 공간은 복잡해지고 다양화된다. 이런 주름들 사이에 공간이 만들어지고 그 공간을 하나의 실 또는 프로그램으로 사용하게 된다.

FOA, 요코하마 페리 터미널, 요코하마, 일본

각 프로그램은 필요에 따라 적절하게 배치되고 동선으로 연결되는 네트워크 건축이 된다. 이제 새로운 건축이 완성되었다. 종이 같은 인공 대지는 완전히 잘라내지 않고 약간의 칼집을 내고 접어서 주름을 만들고 그 사이에 생긴 공간을 이용한다. 또 내외부가 자연스럽게 연결되어 외부는 인공 자연으로 사용된다. 한 가지를 위하여 명확하게 재단해서 새로운 형상을 만들었던 종이 오리기의 대가가

근대 건축이었다면, 가위의 도움 없이 종이를 접어 형태를 만드는 종이접기, 일본어로 오리가미origami가 현대 건축이다. 이런 작품이 인천항에 있으면 하는 부러움에 인천항이 떠오르고 FOA의 명동성당 현상공모 제안안이 그리고 렘 콜하스(OMA)가 최전성기일 때 제안한 프로젝트인 인천공항 신도시 계획안이 떠올랐다. 왜 우리는 그 좋은 계획안들을 다 놓쳤을까? 아쉬운 생각이 든다.

건축 요소의 상호의존성에 대하여

타이완은 북쪽의 타이베이가 중심 도시지만 중부와 남부 도시들에 지어지는 현대 건축물은 어느 도시보다도 최첨단의 건축설계 디자인을 보여준다. 작은 도시라고 해서 디자인도 작은 건 아니다. 오히려 더 적극적이고 과감하다. 타이베이에는 도요 이토의 쿠첸 푸 기념도서관Koo Chen-Fu Memorial Library과 렘 콜하스의 대만표연예술중심臺北表演藝術中心 , Taipei Performing Arts Center이 있다. 중부인 타이중에는 도요 이토의 국립 타이중 극장National Taichung Theater이 있고 남쪽 타이난에는 시게루 반Shigeru Ban이 설계한 타이난시 미술관 2관Tainan Art Museum Building 2을 볼 수 있다. 최남단 도시 가오슝에는 메카누 건축사무소의 타이완 국립 가오슝 아트센터National Kaohsiung Center for the Arts와 도요 이토의 가오슝 국립경기장Kaohsiung National Stadium이 있다. 이 모든 현대 건축물이 건축 분야에서 큰 획을 그을 만한 작품들이라는 데 큰 의미가 있다. 유명 건축가의 작품은 일정 부분 작품의 질을 보증하지만 그중에서도 건축가의 대표작이나 건축 분야에서 중요한 위치를 차지하는 작품들이 있다. 타이완의 공공 건축은 건축가의 신념과 진보를 잘 받아들여 현실적으로 구현하는 데 일조했다. 그 결과 최고의 현대 건축 작품들을 보유하게 되었다. 선견지명인가, 통찰력인가. 타이완 공무원의 심미안에 존경을 표한다.

한국에서 비행기로 2시간 30분이면 타이베이에 도착한다. 타이베이에서 고속열차를 타고 타이중, 타이난을 거쳐 가오슝으로 가

면서 각 도시에서 중요한 현대 건축물을 본다면 행복한 여행이 될 것이다. 그리고 가오슝에서 다시 타이베이로 돌아와도 되고 바로 한국으로 돌아와도 된다. 타이완은 현대 건축 말고도 볼거리, 먹을 거리가 많다. 물가도 저렴하다. 안전해서 혼자서도 충분히 여행할 만하다. 한 가지 단점은 무덥다는 것이다. 그러니 여름보다는 한국의 겨울에 떠나면 최고의 시간을 보낼 수 있을 것이다. 가볍게 떠나서 묵직한 현대 건축 지식을 가지고 올 수 있는 최고의 여행이 될 것이다.

호주는 도시 간 거리가 너무 멀다. 여행자 처지에서는 교통수단으로 비행기 말고는 선택의 여지가 없다. 한 곳에서 다른 곳으로 이동하는 방법은 걷기에서부터 비행기까지 다양하지만 그 의미는 매우 다르다. 땅에서 떨어지지 않고 한 걸음씩 디디며 나가는 보행은 속도도, 멈추어 서서 머무르는 시간도 각자가 정할 수 있다. 물론 피노키오처럼 목적 보행을 여가 보행으로 완전히 바꿔버리면 곤란하겠지만. 걷기와 정반대인 비행기는 거리와 공간과 시간을 압축해서 목적지로 직진한다. 점핑이나 웜홀까지는 아니더라도 중간 과정이 생략되기 쉽다. 빠르고 간단한 해결책이지만 문제는 실제 비행기로 이동하는 압축 과정보다 비행기 탑승 전후의 절차와 과정이다. 시간이 어느 정도 허락한다면 그리고 너무 멀지만 않다면 기차 여행은 양쪽의 장점을 이용하여 충분히 여행을 즐기기에 좋은 방법이다. 다만 최근 초고속열차의 등장으로 비행기와 큰 차이가 없어져서 아쉽다. 호주의 대표적인 여행지이자 핵심 도시인

동쪽 시드니, 북쪽 케언즈나 다윈Darwin, 서쪽 퍼스Perth, 중앙의 울룰루Uluru, 그리고 남쪽 멜버른은 마치 호주 대륙의 지리적 방향에 따라 의도적으로 만든 도시 같다. 도시 간 거리가 멀기도 하지만 도시도 크지 않아 한 도시만 보러 가기도 뭔가 아쉽다. 그러나 멜버른은 다르다. 크지 않은 자연 속의 도시인데 볼거리도 많고 도시 내부도 잘 연결되어 있다. 구도심을 연결하는 공짜 트램을 타고 도시를 한 바퀴 돌아보자.

거대한 두꺼비집을 짓다

근대 건축에서 돔-이노 구조의 특징인 바닥 슬래브와 기둥의 존재가 절대적이었다면 현대 건축은 그마저 사라지게 하고 싶어 한다. 바닥과 기둥 그리고 천장의 상호의존성이 있어야 하는 건축구조와 공간을 더 자유롭게 하고 싶은 것이다. 도요 이토는 바닥과 기둥과 천장을 하나로 연결하여 우리가 어릴 적 모래 놀이했던 두꺼비집처럼 만들어 해결했고, 이 놀라운 개념을 타이베이 쿠첸 푸 기념도서관과 국립 타이중 극장에서 실현했다. 타이완의 중부 도시 타이중은 이 국립 오페라 극장만으로도 가볼 가치가 있다. 직육면체 군데군데 부정형의 공간들이 틈새를 채우고 있는 것이 마치 크루아상 속 같다. 내외부 구조는 기둥과 내력벽이 바닥에서 지붕까지 하나로 이어져 부정형의 공간을 만들어내고 있다. 각 건축구조체의 상호의존성이 사라지고 기둥과 바닥과 천장 슬래브는 하나가 되었다.

타이완 남부 도시 가오슝은 타이중보다 더 적극적으로 앞서나간다. 메카누 건축사무소는 네덜란드 델프트에 있다. 델프트 공과대학교에 있을 때 시내에 가면 매번 건축사무소를 지나면서 얼마나 들어가보고 싶었던지…. 그럴 기회를 얻지 못해 아쉬웠지만 그들처럼 건축하고 싶은 열정을 키울 수 있었던 좋은 기회였다. 그들이 타이완 최남단 도시에 타이완 국립 가오슝 아트센터를 설계했다는 소식을 듣고 배낭을 챙겼다. 나에게 이 도시는 그저 바다와 자연이 좋은 타이완 남부의 작은 도시였는데 국립 가오슝 아트센터로 인해 최고의 도시로 각인되었다. 그들이 설명하는 건축설계 개념에서 반얀트리가 만들어내는 빈 사이 공간을 형상화했다는 내용보다는 기존의 전형적인 건축구조에서 탈피하여 새로운 공간을 만들어냈다는 부분에 더 주목해야 한다. 또 거대한 와플 판을 만들어낼 수

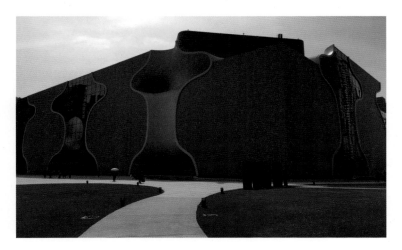

도요 이토, 국립 타이중 극장, 타이중, 타이완

있었던 이유는 구조가 디자인에 중요한 역할을 했기 때문임을 알아야 한다. 국립 가오슝 아트센터의 외부에서 보는 엄청난 캔틸레버(cantilever, 외팔보)는 철골과 철근 콘크리트 작품으로, 바닥에서부터 솟구쳐 나와 벽체 역할을 하면서 지붕까지 연장되고 캔틸레버로 마무리하게 된다. 이곳에서 실제 시공된 캔틸레버는 이론이나 도면에서 보이는 것보다 더 거대하고 비현실적으로 보여서 숭고미마저 느껴진다. 그런 구조체 사이사이의 공간은 다양한 용도로 사용할 수 있다. 나머지 외부 공간은 자유로운 동선이 되어 가오슝의 무더위를 피해 각 공연장을 다닐 수 있다. 외부에서 보는 아트센터는 마치 종이 두 장을 겹치고 그 사이에 접착제를 넣어 위아래로 당기면 서로 적당히 연결되면서도 접착제도 적당히 떨어져 공간도 생기고 구조도 연결되는 것과 비슷한 느낌이다. 아니면 밀가루 반죽을

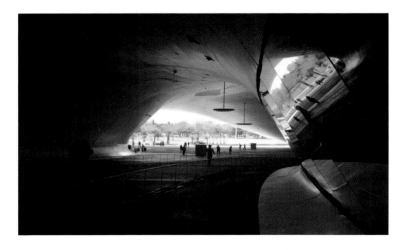

메카누, 국립 가오슝 아트센터, 가오슝, 타이완

해서 빵을 빚어 오븐에 넣고 빵이 부풀면서 결이 생기고 사이에 공간이 생기는 것과도 비슷하다. 인공으로 만든 터널 같은 공간들, 그 속을 다니면서 문화를 흠뻑 즐기는 것은 그 어떤 곳에서도 느낄 수 없는 경험이 된다. 지하철역에서 나와서 바라보았던 첫인상은 놀라움이었다. 거대한 두꺼비집이 내 눈앞에 펼쳐졌다. 길게 뻗어나간 캔틸레버가 중간에 구부러지다 펴져 무한대로 확장되는 듯한 수평성은 그저 넋을 놓고 바라볼 수 밖에 없었다. 가오슝에 머무는 동안 매일 밤낮으로 가서 이 놀라운 건축을 온몸으로 느끼고 배웠다.

국립 가오슝 아트센터에서 멀지 않은 곳에 시에 플러스 마유 아키텍츠Cie+MAYU architects가 설계한 대동 아트센터Dadong Art Center가 있다. 이곳은 네 곳의 극장, 전시 공간, 도서관, 교육 센터를 연결하는 외부 공간을 가벼운 막 구조membrane를 이용하여 조성했다. 이 막이 무더운 날씨를 조정하면서도 막 구조의 중심은 뚫어놓아 비를 막아주면서도 환기도 잘 되게끔 했다. 1년 내내 더운 날씨라든지 잦은 태풍이나 장마로 인한 자연현상을 이용하기 위해 적절한 건축 디자인을 구사한 것이다. 노출 콘크리트의 무거움은 외부 공간의 막 구조로 인하여 해소되었다. 무거움과 가벼움의 대비는 자연스러운 대기의 흐름을 유도하여 마치 눈에 보이듯 공기가 피부로 체감된다. 또한 노출 콘크리트의 단단함과 육중함은 반투명하고 가벼운 막 구조와 조화를 이루며 햇빛의 강렬함을 단계별로 조정해준다. 단순한 두 가지 건축 재료로 다양한 빛의 그라데이션을 선사한다. 대동 아트센터는 일정한 크기의 그리드 시스템으로 설계되어 있다.

일부는 단단한 노출 콘크리트로, 일부는 가벼운 막 구조의 유닛으로 설계되었다. 그리고 건물 사이를 비우고 관통시켜 동선으로 이용하게 했다. 건물들 사이에서 만든 관통 그리고 다른 방향으로 공간을 비워낸 관통을 사용했는데 그 사이로 송산불교연사Fengshan Buddha Lotus Society가 보인다. 현대 문화의 장소에서 현대 건축의 설계 어휘를 통해 보이는 전통 종교의 형상은 오래된 시간의 흐름을 이 공간으로 난 관통을 통해 시각적으로 연결해주고 있다. 건물 바닥을 마감한 나뭇결 방향의 원근법으로 인해 관통된 복도 공간이 압축되어 복도 중간에 놓인 나무 의자에 앉아 있는 시민을 생각하는 사람 조각상으로 변화시키기도 한다. 관통된 복도를 따라 깊숙이 들어가 보니 남국의 나무들과 꽃들로 만든 정원이 나온다. 정원을 거치면 동네 하천까지 연장되고 평온한 마을의 풍경이 펼쳐진다.

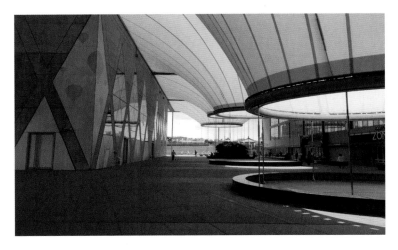

시에 플러스 마유 아키텍츠, 대동 아트센터, 가오슝, 타이완

거북의 등껍질을 닮은 건물

나를 멜버른으로 가게 만든 이안 포터 센터The Ian Potter Centre는 페더레이션 광장Federation Square에 있다. 멜버른의 크기에 비해 상당히 큰 규모로 도심 한가운데에 위치해 있고 건축 디자인도 남다르다. 멜버른에 머무는 동안 매일 이곳에 내려서 하루를 시작했다. 꼭 일이 있어야 가는 곳이 아니라 그냥 가고 싶어지는 건축 공간이다. 갈 때마다 30분 정도 주변을 돌아다니며 건축을 눈과 몸에 담았다. 기둥과 슬래브를 건축구조로 이용하는 기존의 방식과 달리, 이곳은 마치 거북이 등껍질처럼 건물 외피를 건축구조로 이용한 것처럼 보인다. 이런 방식은 시애틀 공립도서관에서 사용했던 방식이다. 내부 공간에 기둥 구조를 없애고 외피가 그 역할을 대신하는 것이다. 직접 보니 외피가 구조의 역할을 많이 담당하는 것은 아니었지만 외피 디자인은 놀라울 따름이다. 매일 가서 보는데도 매번 새로운 것이 눈에 띈다. 아마도 너무 복잡한 입면과 디테일 때문일 것이다. 현대 건축에 나타난 새로운 장식인 걸까 고민한다. 고딕과 바로크 장식과 유려한 곡선이 구조의 범위와 건축의 의미까지도 바꾸게 되었을 때 순수한 공간과 최초의 건축적 의미로 회귀하여 합리적이며 단순한 근대 건축이 완성된다. 이후 그에 대한 반발로 나타난 현대 건축은 중세 시대 장인 정신에 의해 만들어진 석재 장식 대신, 컴퓨터를 이용한 파라메트릭 디자인으로 변형된 새로운 현대식 장식을 생산해낸 것은 아닌가 하는 생각이 든다. 복잡한 웹처럼 네트워크로 엮인 멜버른의 미술관 입면은 외부보다 내부에서

밖을 바라볼 때 더 극적으로 느껴진다. 관계의 직설적 표현일까? 미니멀리즘과 정반대의 또 다른 장식처럼 보이는 입면 디자인이 내 머릿속에 가득 차버렸다.

　한국에서는 드라마 〈미안하다 사랑한다〉로 유명한 호시어 레인 Hosier Lane은 페더레이션 광장에서 길만 건너면 갈 수 있는 곳으로 실제로는 작은 골목에 불과하다. 골목을 가득 채운 그래피티graffiti는 멜버른의 깨끗한 도시 이미지와는 정반대인데 그래서인지 더 탈출구처럼 느껴지기도 한다. 많은 사람이 벽을 배경으로 각자의 포즈를 취해본다. 그런 사람들 사이를 지나가다 뒤를 돌아보니 골목 사이로 건너편 이안 포터 센터가 보인다. 골목의 복잡한 색과 그림들 사이로 복잡한 현대 건축의 디자인이 보인다. 서로 다른 복잡함이 동시에 보인다. 고딕에서부터 시작한 장식과 디테일의 고민은 현대 건축에서 멈추지 않고 길 건너 그래피티 골목까지 포함하여 더욱 복잡하게 내 머릿속을 돌아다닌다. 이론과 원칙을 정립하는 데 있어 어떤 사례를 인정하고 포함시키며 어떤 경우를 배제하는가? 포함이냐 배제냐 그것이 문제다. 평생 고민하는 햄릿과도 같다.

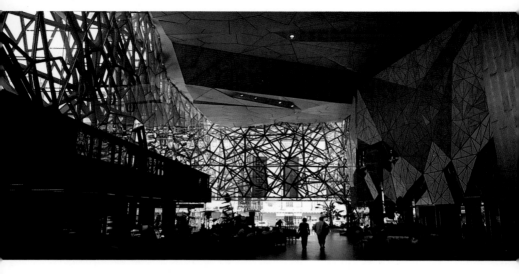

베이츠 스마트 플러스 랩 아키텍처 스튜디오, 이안 포터 센터, 멜버른, 호주

호시어 레인, 멜버른, 호주

디테일이 세계를 만든다

스페인은 안토니 가우디로부터 EMBT 건축사무소EMBT Arquitectes Associats의 엔릭 미라에스, 라파엘 모네오Rafael Moneo, 산티아고 칼라트라바, 알베르토 캄포 바에자Alberto Campo Baeza, RCR 건축 등 당대 최고의 건축가들을 배출한 건축 디자인 강국이다. 전 세계 그 어떤 나라에도 스페인처럼 다양하고 창의적인 건축가들은 없다. 그들은 미니멀리즘에서 유기적인 디자인까지 디자인 개념과 만들어내는 디테일은 다 다르지만 놀라운 건축을 한다는 것은 공통적이다. 이러한 결과는 현대 건축 이전의 스페인 건축에서도 마찬가지다. 지리적 특성에 따른 다양한 민족과 특성의 발현, 그리고 지중해 건너 아랍과 아프리카의 영향으로 스페인의 각 지방은 자신들의 건축 문화를 창조해냈다. 특히 '카탈루냐 디자인'이라고 불리는 자연과 유사한 유기적 디자인의 자유로운 형태에서부터 아랍과 스페인이 섞인 새로운 혼합 양식까지 우리로서는 상상하기 어려운 디자인들이 즐비하다. 수공예적 장인 정신을 말한다면 이들의 디테일을 빼놓을 수 없다. 몇 번을 가도 다시 가고 싶은 곳이자 오렌지 꽃향기의 낭만이 흘러넘치는 곳, 그곳이 스페인이다. 스페인의 전통 디테일과 버금가는 것이 현대 건축의 파라메트릭 디자인이다. 특히 프랙털 구조를 이용한 디자인은 작은 유닛이 지속적으로 반복되면서 스케일이 커지고 그 자체가 구조와 공간이 된다. 지난 역사의 장식을 배제하는 것만이 현대 건축의 길이 아니다. 현대 건축가들은 장식을

위한 장식이 아니라 장식과 동시에 구조와 공간이 되는 디자인을 만들어낸다.

가우디의 나라, 청출어람의 나라

바르셀로나를 대표하는 건축가 가우디. 그의 건축 작품 중 구엘 공원Park Güell은 자연과의 유기적 관계와 형태를 표현한 가장 뛰어난 공간이다. 아침 일찍 공원에 가면 사람도 적고 공기도 좋고 입장료 도 없다. 시원한 바람을 맞으면서 가우디의 공간을 체험하는 것은 무더운 바르셀로나에서 단비와도 같은 시간이 된다. 꽃과 나무를 보 면서 공원을 거닐다보면 어느새 건축을 보고 내부에 들어와 있고 옥상에서 도시의 전망을 보게 된다. 자연과 인공을 그리고 외부와 내부의 연결을 유기적인 디자인으로 자연스럽게 만들어냈다.

엔릭 미라예스가 설계한 바르셀로나의 산타 카테리나 시장Santa Caterina City Market은 거대한 색색의 벌집 모양 타일 지붕으로 어디에서

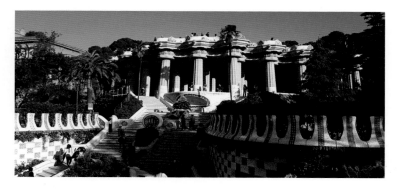

안토니 가우디, 구엘 공원, 바르셀로나, 스페인

나 눈에 띈다. 람블라스 거리의 보케리아 시장La Boqueria Market에 인파
는 더 많이 몰리지만 건축으로 보자면 비교가 안 된다. 재래시장을
건축을 이용해서 예술화시킨 좋은 사례이다. 가우디의 후손이 가우
디보다 더 세련되게 현대적으로 풀어놓는 유기적 디자인은 그 어
떤 건축가와도 비교 불가하다. 개인적으로 미국 건축학교에서 공부
하면서 이런 디자인을 할 수 있을 것이라 생각하고 꿈을 꾸던 시절
이 있었다. 그런 꿈만으로도 행복했던 시절. 혼자 배낭 메고 바르셀
로나로 가서 가슴 뛰면서 건축 작품을 보았다. 아직도 버리지 못하
는 미련이지만 언젠가 기회가 되면 이런 진보적인 디자인을 구현
해보리라. 기하학적인 형태의 미, 미니멀한 공간, 현상학적인 분위
기까지 다 의미 있고 좋은 건축물이다. 개인적으로는 엔릭 미라예스
의 설계를 한동안 선호했었다. 누군가 바르셀로나를 여행한다고 하
면 무엇을 볼 것인가에 따라 문화적·예술적 취향을 파악하곤 한다.
대부분의 사람들은 가우디의 작품을 언급한다. 물론 좋은 작품들이

엔릭 미라예스, 산타 카테리나 시장, 바르셀로나, 스페인

도시는 자연에서 배운다　　**219**

다. 그러나 나는 엔릭 미라에스나 RCR 건축의 작품을 권한다. 청출
어람은 가우디의 뒤를 잇는 이들을 두고 한 말이다.

　카를로스 페라터Carlos Ferrater와 후안 트리아스 데 베스Joan Trias de Bes
가 설계한 만다린 오리엔탈 바르셀로나Mandarin Oriental Barcelona는 바르
셀로나 시내의 최고급 호텔 중 하나로 공간구성과 건축의 측면에
서 머물 가치가 충분하다. 그 어떤 도시에서도 볼 수 없는 디자인
이다. 입구에 들어가면 내부에 다리가 있어 입구와 건너편 호텔 로
비를 연결한다. 다리 아래는 중정인데 중정 주변으로 명품숍들이
지하에 위치한다. 다리를 건너다보면 하늘을 향해 뚫려 있는 아트
리움 건너편으로 객실과 복도가 보인다. 그런데 직접 보이게 되어
있는 것이 아니라 한 겹의 벽이 더 있고 벽의 오프닝과 실제 객실
들의 창문 등 오프닝의 크기가 다르게 되어 있어 두 겹으로 프라이
버시를 조정하는 듯하다. 단순한 흰 벽 마감 아래 벽체 사이로 비치
는 노란 불빛은 단순한 공간에 입체감을 주면서 공간을 살아나게

카를로스 페라터 + 후안 트리아스 데 베스, 만다린 오리엔탈 바르셀로나, 바르셀로나, 스페인

하고, 천창에서 내리쬐는 햇빛은 내부 공간을 더욱 부유하고 풍부하게 한다. 예상하지 못한 내부 공간 디자인은 좁은 공간을 효율적으로 사용하면서 그런 제약을 건축설계로 풀어내는 탁월한 실력을 보여주는 사례이다.

스페인 서남부는 아랍의 침략 역사로 인해 그 지방만의 양식이 만들어졌다. 무어Moore 양식은 스페인 전통에 아랍식 기하학적 패턴이 절묘하게 엮여 있다. 중동 지방이나 터키에 옛 그리스-로마 유적이 많은 것도 놀랍지만 반대로 스페인의 중동 문화도 독특하다. 그 대표적인 장소가 그라나다의 알함브라 궁전Alhambra Palace이다. 붉은 사암, 흰 대리석 위에 펼쳐진 아라베스크는 그 어느 종교 공간이나 왕궁과도 비교할 수 없을 정도의 섬세하고 화려해서 눈이 부실 정도이다. 붉은 사암으로 인해 아랍어로 붉은 성이라는 의미인 알함브라라는 이름이 붙여졌다고 한다. 주변의 노란 장미는 더욱더 분위기를 고조시킨다. 알함브라 궁전으로 들어가면 고개를 천장과 하늘로 향해야 한다. 천장에 다양한 패턴을 조각하는 것은 아랍 쪽의 특성인 듯하다. 돔도 그렇고 첨탑도 그렇다. 모두 다 하늘을 향해 높은 곳에 있어서 자기 자리를 잡고 화려한 패턴을 펼쳐 보인다. 입체적으로 구성된 기하학 패턴은 마치 벌집과도 같다. 특히 천장 네 귀퉁이에서 시작하여 아치 중심까지 연결되는 디테일은 한 군데만 잘못 시공하면 폐기해야 할 정도의 커다란 하나의 덩어리로 장인 정신의 극치를 보여준다. 그라나다의 알함브라 궁전과 그 주변에는 화려한 조경과 자연으로 가득 차 있다. 사이프러스cypress가

알함브라 궁전, 그라나다, 스페인

알함브라 궁전 천장, 그라나다, 스페인

하늘을 향해 뻗어 올라가 신비롭기도 하고 아름답기도 하다. 궁전 내부 헤네랄리페Generalife 정원에서나 사이프러스 터널에서는 다양한 사이프러스를 감상할 수 있다. 스페인의 인상은 이 나무로 대변할 수 있다. 영혼을 연결하는 나무라고 할 정도로 하늘 높이 올라가는 나무는 가로수처럼 연속적일 때 더 극대화된다. 고흐의 그림에 많이 등장하는 것을 보면 고흐도 사이프러스의 상징을 믿었을지도 모른다.

그라나다 대성당Catedral de Granada 옆 로마니야 광장Plaza de la Romanilla에 있는 페데리코 가르시아 로르카 센터Centro Federico Garcia Lorca는 공간이 독특하다. 20세기 스페인 시인 중 가장 사랑받았다는 페데리코 가르시아 로르카Federico Garcia Lorca의 고향이 그라나다이다. 멕시코 슬로베니아 건축가 그룹 MX-SL이 현상을 통해서 건축설계를 맡았다. 광장에서 연결된 입구의 독특한 형태가 눈에 띈다. 내부로 들어가면 내부 아트리움이 형성되어 있고 전시실, 극장, 도서관, 아카이브, 오피스 등으로 구성되어 있다. 젊은 외국 건축가들의 패기 넘치는 건축설계는 오래된 역사의 그라나다 한복판에 빼어난 공공 공간을 만들어내는 데 성공했다. 특히 입구의 형태와 공간은 기하학적 형태와 외부 광장이 자연스럽게 연결되어 있다.

햇빛이 떨어뜨리는 별 그림자

타이완 중부의 타이중과 최남단 가오슝 사이에 타이난이 있다. 크지 않은 도시를 걷다보면 공자와 유비의 사당에서부터 현대 건

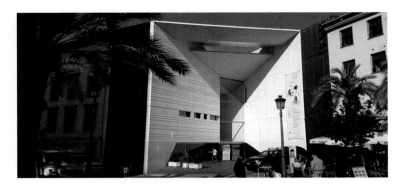

MX-SL, 페데리코 가르시아 로르카 센터, 그라나다, 스페인

축물까지 다양한 도시 풍경을 볼 수 있다. 타이난시 미술관 1관 Tainan Art Museum Building 1은 일본 점령 기간 이후 타이난시 경찰서로 사용되었다가 2018년에 옆 건물을 증축한 건물이다. 시게루 반이 설계한 타이난시 미술관 2관은 2019년 1관 근처에 신축했다. 하얀 박스들이 쌓여 있고 커다란 금속을 이용한 프랙털 구조 중 코흐 삼각형koch triangle을 이용한 지붕은 햇빛은 조정하여 내외부 아트리움에 삼각형 별 그림자가 떨어지게 만들었다. 스케일에 무관하게 자기완결성을 갖는 형태이자 연결되면 지속적으로 확장하고 커지는 구조인 프랙털 구조. 구조들 사이로 비치는 햇빛은 그림자를 이용하여 삼차원의 프랙털 구조를 더욱 드라마틱한 공간으로 체험할 수 있게 한다. 흰색의 텅 빈 아트리움에 단순한 프랙털 구조의 그림자가 복잡한 공간을 지각하게 하는 공간은 직접 느껴봐야 한다. 복잡계 이론의 대표적 기하학을 이용하여 최고의 현상학적 공간을 창

조한 것이다.

　홍콩은 야누스와 같다. 낮과 밤, 초고층의 현대 건축물과 이름 없는 폐허 같은 공동주택, 명품으로 치장한 세련된 사람들과 가난한 사람들. 그러나 홍콩은 적어도 가난함이 도시에서 자리를 잡아야 할 수밖에 없는 상황인 듯 그들 나름대로 각자의 공간을 형성한다. 숨막히는 듯한 작은 공간들이 모여 거대한 공동주택이 되고, 시간이 지나면서 삶이 겹쳐져 세월의 옷을 입고도 꿋꿋하게 자신을 드러낸다. 이층 버스, 트램, 스타 페리를 타고 거리를 다니다 만나는 익청맨션Yick Cheong Building. 이 건물을 보는 순간 느껴지는 것은 폐허미라고 해야 할까? 홍콩의 새 시장에서 본 새집이 연상되는 것은 왜일까? 홍콩은 평소 상상하지 못하는, 심지어 한 평짜리 주거 공간이 있는

곳이다. 그런 작은 단위의 생활공간이 모여 거대한 공동주택이 되고 규모가 커지면서 새로운 아우라가 만들어졌다. 처음 가는 길이라 기웃거리면서 들어가봤던 중정에는 의외로 젊은 친구들이 익청 맨션을 배경으로 포즈를 취하면서 사진을 찍고 있었다. 사람들과 건물 사이의 작은 나무가 밀림보다도 더 커 보인다. 조심스럽게 사진을 몇 장 담아보는데 생활하는 분들에게 방해될까 봐 후다닥 찍고 나왔다. 〈트랜스포머4〉를 다시 봐야겠다는 생각과 함께. 다녀온 후 어느 날 해외뉴스에서 익청 맨션 방문이 금지됐다는 소식을 들었다. 먼저 가봐서 다행이다 싶기도 하고 영화 배경으로 나온 탓에 나를 포함한 방문객들로 인해 생활하기 불편한 사람들의 심정이 이해되기도 했다. 그러나 사진으로는 절대 느낄 수 없는 그 특유의 공간과 분위기를 이제 느낄 수 없다는 사실은 많이 아쉽다.

가을 단풍으로 유명한 단풍국 캐나다와 그에 버금가는 교토의 단풍은 다 '애기단풍'이라 불리는 아기단풍나무의 역할이 크다. 단풍나무는 잎 모양에 따라 내장단풍나무, 털단풍나무, 아기단풍나무, 산단풍나무, 참단풍나무 등이 있는데 그중 애기단풍은 크고 작은 잎이 같이 있는 다른 단풍나무와는 다르게 잎 크기가 작고 귀엽고 색도 진하다. 한국에서 유명한 백양사의 애기단풍은 그 아기자기함으로 인해 황홀경에 빠질 정도이다. 애기단풍의 작지만 수많은 이파리가 하늘을 가리고 초록에서 붉은색까지 다양하게 물이 들면 모자이크나 점묘화 같아 보인다. 교토 료안지는 잘 정돈된 하얀 모래 위에 15개의 큰 돌이 놓여 있는 방장정원方丈庭園으로 유명하

지만 정원까지 가는 길에 있는 수많은 애기단풍은 가히 압도적이다. 작은 것의 힘. 라이프니츠Gottfried Wilhelm Leibniz의 모나드Monad를 언급하지 않더라도 세계를 이루는 이런 작은 것들의 소중함은 누구나 알 것이다. 모나드의 집합은 더욱더 그렇다. 작은 것이 소중하고 작은 것이 모여 큰 것을 만든다는 것을 알면서도 우리는 크고 대단한 진리를 좇는다. 대단한 현대 건축설계의 원리와 이론을 찾는 과정의 바탕에는 오늘 이 시간의 건축에 관한 관심과 공부가 중요함을 가을날 애기단풍의 작은 잎사귀를 보면서 다시 한번 깨닫는다.

료안지, 교토, 일본

도시와 건축과 사람은
하나다

스케일Scale

인류의 역사에서 도시의 출현은 근대사회에서 명확하게 나타난다. 산업화와 그에 따른 노동력의 수요로 인해 공장을 중심으로 인구가 밀집하게 되었고 그에 따라 도시가 형성되었다. 짧은 시간에 많은 사람이 모이는 도시는 상상할 수 없을 정도로 심각한 위생 문제와 환경 문제를 유발하게 되었고 그에 따라 눈에 보이지 않는 도시의 하부 구조가 형성되었다. 도시를 연상하면 좋은 이미지보다 나쁜 이미지가 더 많이 떠오른다. 자연과 시골의 깨끗하고 평화로운 이미지와 상반되는 것이 유럽과 미국의 도시 이미지라면, 한국에서 도시는 세련되고 풍요로운 공간으로 인식되기도 한다.

도시는 지극히 인공적이다. 그러므로 세계의 모든 도시는 인간의 작품이다. 그것도 혼자서 그려낸 것이 아니라 수많은 사람의 공동 작품이다. 그러므로 하나도 같은 곳이 없고 모든 곳이 자세히 들여다볼 가치가 있다. 교통수단의 발달로 이전에는 상상도 못했던 곳으로의 여행이 가능해졌다. 말로만 듣거나 사진으로만 보던 곳도 직접 가볼 수 있게 되었다. 미지의 도시를 가면 제일 먼저 그 도시를 대표하는 랜드마크 건축물을 보러 간다. 그만큼 건축물은 도시를 대표하는 상징이자 기호가 되었다. 도시를 대표하는 건축물이란 건축물의 스케일을 도시의 스케일로까지 확장하여 인식하게 되었다는 것을 의미한다. 인식의 확장은 스케일을 동반한다.

기존의 건축물은 단독주택이 대표했었다. 건축설계를 한다면 집을 설계하는 것이었고, 전 재산을 들여 자신이 원하는 집을 짓는다는 것은 개인이 할 수 있는 최고의 활동이었다. 그러나 한국에서 아파트로 대표되는 공동주택이 주거의 대세가 되면서 개인이 짓는 건축물은 사실상 소수의 활동으로 제한되었다. 이제 한국에서 주택의 소유는 개인의 선호도와 무관하게 건설사와 대형 건축사무소의 투자와 노동 활동의 결과에 대가를 지불하는 과정으로 변질되었다. 이와 더불어 현대사회의 공공 건축은 규모가 확대되어 건축보다는 도시의 하부 구조와 연결되는 대형 프로젝트가 되어 도시의 스케일과 더욱 긴밀해지게 되었다.

그러나 도시와 건축이 그렇게 쉽게 단시간에 변화하지는 않는다. 조금씩 지속적으로 변화하고 시간이 쌓여 흔적이 남는다. 여러 도시 중 개인적으로 좋아하는 곳은 이탈리아의 베네치아, 포르투갈의 포르투, 그리고 페루의 쿠스코이다. 이 도시들은 대도시처럼 크지 않고 주변 환경과 독특한 관계를 맺고 있으며 그들만의 이야깃거리가 있다. 또한 현대 건축을 배우기 위해 최첨단 건축이 즐비하게 서 있는 도시도 가볼 만하다. 이런 도시들을 가보는 것만으로도 보고 배울 것들이 다양하고 많다. 가장 낯선 곳으로 떠나보자.

역사를 증축하는 리모델링

리모델링에 관한 한 유럽을 빼놓을 수 없다. 도시 자체가 워낙 오래됐고 건축 자체를 중요한 역사의 단면이라고 생각하기에 함부로 헐고 새로 짓는 생각 자체를 하지 않는다. 그렇기에 세월의 흔적은 그대로 쌓이고 도시의 단면은 어느 곳에서든 볼 수 있다. 오래된 유럽과 달리 미국이나 호주의 경우는 역사가 너무 짧아 그나마 있는 역사를 보존하기 위한 다양한 노력을 하며 리모델링으로 기존의 장소성을 간직하고자 한다. 이런 상반된 상황에 리모델링이라는 건축방식을 이용하는 것은 같다. 무조건 새것이 좋은 것은 아니다. 세월의 가치는 건축에서 특히 소중하다.

건축의 단면은 장소의 고고학

유럽의 도시들에는 오래된 건축물들이 그대로 남아 있다. 그 위에 덧방 치듯 새로운 건축을 추가할 뿐 시간이 쌓이면서 그대로 나이가 들어간다. 마드리드에서 가까운 톨레도는 오래전 수도 그대로 남아 있다. 마치 중세 시대의 시간이 그대로 멈춘 듯하다. 톨레도 버스 터미널에 도착하는 순간부터 놀라움이 시작된다. 버스 터미널의 외장은 코르텐강Cor-ten Steel이다. 터미널 간판 사이니지signage도 코르텐강에 알파벳을 음각한 상태이다. 코르텐강의 갈색은 새로운 재료임에도 오래된 듯하며 시간이 지나 산화되면서 더욱 재료가 갖는 시간성이 나타난다. 그러나 관리가 불편하고 녹 때문에

한국에서는 선호하지 않는다. 그러나 톨레도에서는 화단의 경계나 공공 시설 구석구석에 코르텐강을 사용하여 오래된 도시를 해치지 않으면서 세련된 공간을 만들어낸다. 이것이 스페인 건축의 능력인 듯하다. 편견 없이 건축 재료와 디자인을 적재적소에 사용하는 능력은 개인의 노력과 더불어 사회적 합의가 이루어져야 하는 것으로 쉽게 얻어지는 것이 아니다. 엘 크레꼬 박물관Museo El Creco 근처에 삼각형 형태의 작은 외부 광장이 있다. 마을의 작은 자투리 공공 공간에 나무 데크를 이용하여 낮은 계단을 만들어놓은 것이 전부다. 그런데 그 경계와 재료로 인하여 주민들과 관광객들은 편하게 주저앉아 쉬거나 심지어 누워서 해바라기를 하기도 하고 친구들과 삼삼오오 모여 수다를 떨며 보낸다. 공공 디자인은 항상 결과가 명확히 나오고 티가 나야 실적으로 인정되는데 그런 부담 갖지 않고 진정 사람들이 원하는 작은 관심의 결과를 보여주는 것이 공공 디자인의 핵심이라는 생각이 든다. 나도 사람들 사이에 살짝 엉덩이를 대본다. 톨레도 대성당에서부터 엘 크레꼬 박물관까지 골목을 돌면 새로운 골목이 끝없이 물고 물리는 미로 같다. 그렇게 골목을 헤매고 길을 잃으면서 보이는 수많은 것 중에 눈에 띄는 것은 유명한 건축물보다는 집들의 단면이다. 맞벽 구조로 시간에 따라 연결하고 확장하고 철거하면서 생긴 단면들. 장소는 이렇게 만들어진다. 건축의 단면은 장소의 고고학적 지층이다. 진짜 여행은 길을 잃으면서 시작된다는 말을 실감한다. 행복한 길 잃기의 시작은 톨레도이다.

이러한 도시의 시간과 공간의 적층이 보이는 곳이 이탈리아 피렌체의 베키오 다리Ponte Vecchio이다. 꽃의 도시 피렌체에서 아르노Arno강을 연결하는 베키오 다리는 다리라고 하기보다는 차라리 강 위에 있는 건물이라고 하는 편이 낫다. 이름을 오래된 다리라고 명명한 것으로 볼 때 초기에는 다리로 시작했지만 가게가 들어오고 사람들이 모이자 수공업 공간으로 점차 확대되면서 독특한 형태와 분위기가 형성된 듯하다. 예전에는 금은 세공품을 파는 곳이기도 하면서 직접 세공을 하는 공방도 같이 있었다고 한다. 다리 위에서 모든 가내 수공업이 이루어진 것이다. 이러한 사람들의 행위와 지나온 세월의 흔적이 다리 입면에 고스란히 남아 있어 그 역사를 명확하게 보여준다. 지난날 증식되고 확장되어온 삶의 공간이 다양한 형태와 색으로 장소화된다.

런던에 있는 테이트 모던Tate Modern은 아마도 전 세계에서 가장 유명한 리모델링 미술관일 것이다. 헤르조그 앤드 드 뮤론의 작품 중 가장 호평받는 작품이다. 프랑크 게리가 구겐하임 빌바오 박물관Guggenheim Bilbao Museum으로 빌바오 효과Bilbao Effect를 통한 도시재생의 지평을 열었다면, 테이트 모던은 새로운 건축물이 아닌 기존의 산업유산을 이용하여 지난 역사를 수용하면서 도시의 활력을 가져다주는 또 다른 차원의 도시재생을 보여주는 아이콘이 되었다. 뱅크 사이드 옆 발전소를 해결하기 위한 고민과 산업 유산을 보존하면서도 새로운 공간을 만들기 위한 고민은 만만한 것이 아니다. 전시 공간이나 문화 공간이 수많은 도시재생의 정답인 듯 늘어나는 도시재생은 그

만큼 성공 가능성이 작다. 테이트 모던은 산업 유산을 전시 공간으로 전환해서 성공한 것이라기보다는 기존의 산업 유산을 어떻게 일상화할 것인가의 고민에 대한 적절한 답을 제시했기 때문에 성공했다. 전철역에서 내려 걸어가는 동안 보여준 길거리의 테이트 모던 방향의 표지판만으로도 성공작이다. 건축 디자인은 대규모의 매스도

중요하지만 그것을 받쳐주는 섬세한 디테일이 살아나야 성공한다.

리모델링을 통한 도시재생이 건축의 일부 공간을 새롭게 형성하기도 하지만 기존의 건축을 보존하여 장소성을 유지하면서 도심의 기능을 강화하기도 한다. 기쇼 쿠로카와가 설계한 멜버른 중앙역 쇼핑몰Melbourne Central Shopping Centre의 구성은 다른 도시와는 달리 독특하다. 물론 모든 사람이 좋아하는 브랜드들과 더불어 슈퍼마켓, 사무실, 지하철, 그리고 길 건너에는 도서관에 이르기까지 다양한 프로그램들이 섞여 있다. 심지어 쇼핑몰 중앙의 아트리움은 오래된 건물인 더 내셔널 트러스트 빌딩The National Trust Building 일부를 복원·보존하고 유리로 된 원형 돔을 씌워 장소성과 역사성을 보여주고 있다. 이윤의 극대화를 위해 시각적으로 공간을 이용하는 자본주의는 미술관 큐레이터처럼 치밀하게 계산하고 시나리오를 작성하여 동선을 만들어왔다. 수익성이 높은 물품 위주였던 것이 기존의 방식이었다면 이제는 직설적인 방법보다 은밀하고 간접적이며 미시적인 방법으로 소비자의 관심을 끌며 다양한 문화적 공간과 머무름의 공간을 제공하면서 그 안에서 소비하게 만든다. 스톡홀름 시내에 있는 대형 마켓에 간 적이 있는데 처음에는 식당인 줄 알았을 정도로 장을 보기보다는 앉아서 먹고 얘기하는 사람이 더 많았다. 가만히 보니 마켓에서 사람들을 만나 밥 먹고 수다 떨고 난 후에 장을 봐서 집에 간다. 새로운 개념의 시장이다. 우리의 전통시장도 같은 활동이 일어나고 있는데 활성화가 안 되는 이유를 세심하게 찾아야 할 것이다.

헤르조그 앤드 드 뮤론, 테이트 모던, 런던, 영국

기쇼 쿠로카와, 멜버른 중앙역 쇼핑몰, 멜버른, 호주

세상에서 제일 우아한 리모델링

싱가포르는 전 세계에서 가장 고밀도로 개발되고 경제적 논리로 움직이는 도시 중 하나이지만 의외의 현대 건축물이 많은 곳이다.

또한 기존의 마을과 건축에 현대 건축을 덧대는 리모델링을 통해서 장소성도 확보하고 세련된 공간도 만들어낸다. 현실에 밝은 중국인과 말레이인이 만나 실용적이면서도 과감하고 아시아 특유의 분위기도 담긴 독특한 건축물들이 탄생했다. 서양의 현대 건축에 익숙한 눈에는 중국의 불교, 유교 문화와 중동의 이슬람이 섞여서 조금 낯설고 독특한 비판적 지역주의의 한 부류로 보일 수도 있다. 현대 건축이라는 개념도 서양 중심의 사고이니 이곳의 건축은 다른 어휘가 필요한 것일까?

싱가포르는 1년 내내 무더운 날씨로 인해 낮보다는 밤에 움직이는 것이 수월하다. 그러나 밤과 인공의 도시라고 해도 밤과 환락의 도시로 유명한 라스베이거스나 마카오에 비해 싱가포르는 가족 위주의 휴양 개념이 더 강하고 좀 더 건전하다. 싱가포르는 광활한 사막의 서부 도시인 라스베이거스와는 매우 다르다. 사막에 인공의 도시를 세운다는 생각이 어찌 보면 황당하지만 도시 형성 시기에는 워낙 경제의 황금기였으니 걱정이 없었을 터였다. 로스엔젤레스에서 차로 라스베이거스에 간다면 점심을 먹고 느긋하게 떠나 조금 여유를 갖고서 도시 사이의 사막과 자연을 즐기는 것이 좋다. 사막의 모래와 먼지 그리고 굴러다니는 회전초tumbleweed도 보고 끝도 없는 직선 도로를 질주할 수 있는 색다른 경험이 기다린다. 라스베이거스 도착 직전 해가 뉘엿뉘엿 지는 언덕을 내려가는 동안 저 멀리 네온사인이 보일 때의 희열은 그 어떤 도시를 발견할 때와도 비교가 안 된다. 자연의 낮은 지고 인공의 도시가 깨어나는 때에 맞춰

도시에 입성하는 것이다. 시내의 중심 도로인 스트립을 지나가면서 환영 인사를 받는 착각도 해보고 자신의 정체성을 정성 들여 보여 주는 호텔 외부 공간들을 구경하기도 한다. 인간이 만든 향락의 도시에는 자연이 해줄 수 없는 것들이 있다. 밤을 기준으로 계획된 도시이니 밤이 짧을 정도로 돌아다녀야 한다. 라스베이거스의 호텔들은 컨벤션과 가족들의 휴양 도시로 전환하면서 아시아에도 진출했는데 대표적인 곳이 싱가포르다. 이곳은 바다와 조경이라는 콘셉트로 밤에 잠을 자는 것이 아까울 정도로 볼거리, 놀거리, 먹거리가 즐비하다. 그러나 놀고 쉬는 틈틈이, 현대 건축을 이용하여 오래된 자신의 문화와 역사를 유지한 채 꽃단장을 한 싱가포르 건축의 매력에 빠져보기를 권한다.

싱가포르 시내의 백색 성당, 세인트 앤드류 성당St. Andrew's Cathedral을 돌아 싱가포르 강가 쪽으로 가다보면 1929년 영국 식민지 시절에 지어진 역사적인 건물들이 있다. 건물들 사이로 난 콜맨가Coleman St.에 구름 같은 햇빛 차양판 폴리가 지나가는 사람들을 환영하듯 서 있다. 폴리를 지나면 시청과 대법원을 리모델링한 싱가포르 국립미술관Singapore National Gallery으로 들어갈 수 있다. 이곳은 기존의 두 건물을 잇고, 사이 공간을 아트리움으로 만들고, 나뭇가지 형태의 구조체를 이용하여 지지하고, 우아한 금색 곡선 지붕을 이용하여 주출입구를 새로 만들었다. 내부의 거대한 로비 공간을 걸어 내려가서 건물을 가로지르면 옆 건물로 자연스럽게 연결된 또 다른 공간이 나온다. 리모델링한 내부 공간을 보면 감탄이 저절로 나온다. 양쪽

출입구로 나오는데 황금 패턴의 발이 살짝 들려 있는 듯한 출입구는 기존의 건물을 해치지 않으면서 새로운 공간임을 알리고 있다. 황금색을 우아하고 세련되게 표현된 건축으로는 이곳을 따라올 곳이 없다. 리모델링을 하려면 이 정도는 해야지 하는 자신감이 구석구석 나타난다. 기존의 시청과 대법원 두 건물을 잇는 공중 보행로, 지붕 일부를 감싼 우아한 곡선의 황금색 패턴의 어닝awning 같은 외피의 형태, 빛이라는 자연 요소를 이용한 섬세한 디자인의 결과는 싱가포르 특성이 나타나면서도 세상에서 가장 아름다운 공간을 창조했다.

말레이반도로 이주해온 중국인 남성과 말레이인 여성 사이에서 태어난 이들을 페라나칸Peranakan이라고 하며 이들은 싱가포르 문화의 뿌리이다. 그 외에 주변국인 인도, 인도네시아, 태국, 그리고 영국, 포르투갈, 네덜란드의 문화가 가미되었다. 페라나칸 플레이스Peranakan Place는 그들만의 독특한 문화와 건축 양식을 볼 수 있는 곳

스튜디오 밀로, 싱가포르 국립미술관 리모델링, 싱가포르

이다. 한국에서는 보기 힘든 맞벽 구조의 주택들이 연속적으로 연결된 것은 마치 네덜란드 건축의 아시아판 같다. 싱가포르 시내 한복판에 전통 가옥이 공존하여 다양한 공간을 형성한다. 주변 상업시설 안에 있는 조용한 공간인 오차드 도서관Library@Orchard도 색다른 공간이다. 오차드 거리 맨 끝에는 RSP 아키텍츠 플래너 앤드 엔지니어 위드 베노이RSP Architects Planners & Engineers Ltd. with Benoy가 설계한 아이온 오차드ION Orchard가 있다. 쇼핑 거리의 화룡점정이라 불릴 정도로 다양한 명품들이 즐비하다. 명품을 사려는 것은 아니고 나는 이 건물의 전망대인 아이온 스카이ION Sky를 가려고 왔다. 55층까지 단숨에 올라가는 엘리베이터 안에서 무료로 싱가포르 시내 전체를 볼 생각으로 즐겁다. 그러나 이날은 날씨가 도와주지 않아 많은 구름과 비 때문에 시내가 거의 보이지 않았다. 덕분에 전망대에 오래 머무르게 되었고 전망대에서 비가 쏟아지는 신기한 장면을 보게 되었다. 하늘에서 맞는 비는 땅에서 우산을 쓴 채 맞는 비와는 매우

RSP 아키텍츠 플래너 앤드 엔지니어 위드 베노이, 아이온 스카이, 싱가포르

다르다. 도시를 하늘에서 보는 즐거움에 날씨는 큰 방해가 되지 않는다. 화창한 날이 더 좋다는 것은 편견일 수 있다. 날씨가 좋으면 좋은 대로, 비가 오면 비가 오는 대로, 도시는 그날의 자신을 보여 줄 것이다. 나의 하루는 다른 날과도 다르고 다른 사람의 오늘과도 다르다. 그렇게 오늘은 나의 잠재성의 평면에 비 오는 싱가포르 전망대라는 사건의 줄이 그어지게 된다.

싱가포르 도시재생과 리모델링의 대표 장소는 싱가포르 식물원 Singapore Botanic Gardens 건너편에 있는, 자연 속에 숨겨진 고급 식당가로 유명한 뎀시 힐Demsey Hill 마을이다. 두 차례의 세계대전 동안 영국과 일본 그리고 다시 영국의 지배를 받으면서 1980년대까지 군부대 막사로 쓰이던 곳을 리모델링한 곳이다. 걷다보니 기존 막사에 최소한으로 손을 대서 양철 지붕이 그대로 남아 있는 매력적인 곳이 눈에 띈다. 양철 지붕이 햇빛에 달궈져 쨍하고 소리라도 날 듯하다. 내가 좋아하는 양철 지붕에 쏟아지는 빗소리를 생각하며 가까이

뎀시 힐, 싱가포르

다가가는데 그곳이 바로 아이스크림 가게인 벤 앤드 제리Ben & Jerry
이다. 내가 제일 좋아하는 인생템을 이곳에서 우연히 발견해서 나
의 행복감은 최고조에 달한다. 이 맛에 여행한다. 아쉽게도 최근 문
을 닫았다는 소식이 들려왔다. 이제는 추억의 장소가 되었다.

현대 건축이 과거와 대화하는 방법

한국도 최근 도시재생이 한창이다. 한 도시와 국가가 발전하는 과정에서는 기존의 건축을 새로운 건축으로 대체하는 것이 효율적이며 경제적이다. 그런 과정을 통해 기존의 맥락은 많이 파괴될 수밖에 없다. 어느 정도 사회가 발전하고 도시와 건축이 안정화되면 역사를 가진 기존의 전통을 일부 남기거나 흔적을 유지하면서 새로운 건축을 연결하는 리모델링이나 재생을 고려하게 된다. 또한 수입된 서양 건축을 그대로 모방하는 것에 그치지 않고 정체성을 고민하면서 서양 건축과 전통 건축을 접목시키고자 한다. 서양과 많이 다른 동양의 경우 이를 성공시키기 쉽지 않다. 일본은 1960년대부터 이런 문제를 풀기 위해 노력했고 중국은 오히려 현대 건축 기술로 기존의 전통 건축물과 옛 마을을 다시 짓고 있다. 유럽은 오래된 역사만큼이나 건축 문화 유산이 많다. 보존을 중요하게 생각하는 보수적인 사고가 지배적이다. 특히 이탈리아는 건축물과 도시 유적이 많아 현대 건축물보다는 보존을 중심으로 한 전통 건축물이 압도적으로 많다. 이곳은 현대 건축 프로젝트가 워낙 귀해서 육십 대에야 젊은 건축가가 된다는 농담이 있을 정도이다. 일반인도 보존과 전통 건축에 대한 해박한 지식을 자랑하며, 알도 로시 Aldo Rossi 같은 뛰어난 이론가들 또한 많다. 이에 비해 동유럽은 기존의 맥락에 현대 건축물을 도시 곳곳에 과감하게 심어서 도시의 활력을 살려낸다. 전통과 현대가 대화하는 법을 살펴보고 배워보자.

현대 건축이 스며드는 과거의 자리

밀라노 대성당 옆에는 보행자 거리로 유명한 비토리오 에마누엘레 2세 갤러리아Galleria Vittorio Emanuele II의 아케이드가 있다. 명품으로도 유명하고 건축으로도 유명하다. 프랑스 파리의 아케이드와 보행이라는 근대적 개념이 거북이를 끌고 다닐 정도의 극단적 행위로까지 확대된 사건을 이해하기는 어렵지만, 천장을 막은 외부라는 아케이드 개념을 명확하게 체험할 수 있는 공간이다. 유럽의 아케이드는 좁고 낮고 혼잡한 데 비해 이곳은 규모가 상당하다. 아케이드를 기웃거리면서 주변을 다니다보니 건물 사이의 작은 틈새로 경쾌한 현대식 디자인의 폴리가 보인다. 골목 안 식당에서 테이블과 의자를 놓고 식사를 할 수 있게 하는 간이 공간을 만든 듯하다. 간단한 건축 장치이지만 위에서 비치는 햇빛을 적절히 가리면서 주변과 차별화도 되면서 분위기를 만들어내는 이탈리아인들의 디자인 감각이 놀랍다.

이탈리아에서 가장 독특하며 물 위의 도시라는 한계로 도시의 공간과 조직을 쉽게 바꾸기 어려워 미로 같은 소위 '리좀'의 도시가 베네치아이다. 리좀이란 나무 같은 구조가 아니라 감자밭같이 무작위적으로 배치되고 분포된 것이 특징으로 중세 시대 골목으로 연결된 미로의 마을과 같다. 베네치아의 수많은 다리 중에서 제일 유명한 다리가 리알토 다리Ponte di Rialto이다. 하지만 관광객들과 현지인이 뒤섞여 다리 아래에서의 키스는 실제로는 엄두도 못 내는 전설이 되어버린 지 오래다. 보수적인 이탈리아에서 산티아고 칼

비토리오 에마누엘레 2세 갤러리아 근처 폴리, 밀라노, 이탈리아

라트라바의 폰테 델라 콘스티튜지오네Ponte della Costituzione는 신선하다. 건축에서 하중을 받는 구조체를 디자인화하여 건축적 형태를 만들어내는 그는 다리와 같이 명확한 구조적 해석과 해결이 필요한 설계에서 빛을 발한다. 그러나 산타루치아 역 근처의 우아한 곡선을 가진 보행교는 호불호가 갈린다고 한다. 오래된 유럽의 도시들은 주로 석재를 이용한 묵직한 건축물이 많아서 그런지 리모델링이나 증축의 경우 현대 건축 재료인 유리나 철을 이용하여 가뿐하게 만들거나 곡선을 이용하여 기존의 건축물과 차별화를 두면서도 서로 조화를 이루려는 노력을 한다.

 멜버른의 신시가지인 도크랜즈 공원Docklands Park South과 사우스 워프 프롬나드South Wharf Promenade를 연결하는 야라Yarra강의 보행교인 웹 브리지Webb Bridge를 걷는다. 덴톤 코커 마샬Denton Corker Marshall이 설계한 이 보행교는 걸어서 강을 건너는 것도 중요하지만 사람들이 그 과정에서 어떤 경험을 하느냐를 중요하게 고려했다. 걸어서 강을

산티아고 칼라트라바, 폰테 델라 콘스티튜지오네, 베네치아, 이탈리아

건너는 것은 자동차로 강을 건너는 것과 완전히 다르다. UN 스튜디오가 설계한 로테르담의 에라스무스 브리지Erasmus Bridge는 다리가 가져야 할 구조적 미학을 시각화해서 바라보는 것만으로도 멋지다. 빌바오의 구겐하임 빌바오 미술관 앞 보행교인 칼라트라바 다리Puente de Calatrava는 건축가 칼라트라바의 구조적 설계로 인해 흰색의 유려하고 빼어난 조형 감각을 뿜낸다. 이 다리들이 구조체의 역할을 이용하여 기능과 미학을 모두 보이도록 디자인되었다면 멜버른의 웹 브리지는 이와는 조금 다르다. 이동 과정에서 어떤 경험을 하고 서로 다른 연결점들과 어떤 관계를 맺게 하는가에 초점을 둔다. 웹이라는 의미가 형태로 그리고 과정으로 표현되어, 처음에는 일반적인 평평한 다리에서 시작하여 점차 연결되는 상태가 증가하고 나중에는 길 자체가 구부러지는 극단적인 웹의 과정을 강을 건너는 공중에서 경험하면서 관계망에 대해 다시 돌아보게 한다.

덴톤 코커 마샬, 웹 브리지, 멜버른, 호주

전통과 현대의 조화

　동유럽은 문화와 여행의 중심지인 체코 프라하를 시작으로 헝가리 부다페스트를 거쳐 남쪽 크로아티아 두브로브니크와 불가리아 소피아 그리고 동쪽 폴란드 바르샤바를 거쳐 북쪽 에스토니아 탈린까지 광범위한 지리적 위치를 점유하고 있다. 실제로는 많은 국가가 독일과 오스트리아와 접하고 있어 명확한 지리적 경계로 분류하기는 어렵지만 대부분 냉전 시기의 사회주의와 공산국가 등 동구권으로 지칭된다. 정치적 격변의 풍랑에 따라 다양한 민족과 문화의 이합집산을 겪어온 탓에 공식적인 국가의 의미가 실질적인 개인의 삶과 괴리가 있을 수밖에 없고 이 사실은 동유럽 도시를 다녀보면 피부로 와닿을 듯이 이해가 간다. 서유럽 국가나 도시가 명확한 정체성을 가지고서 독자적인 문화가 강조되면서 발달한 것에 비해 동유럽 도시는 커다란 차이가 없고 유사하게 보인다. 물론 나의 무지도 한몫한다. 냉전의 시대에 경제적·사회적 손실과 피해가 가장 컸던 땅인 만큼 복구도 더디고 오래 걸린다. 그러나 평화의 시대에 동참하면서 도시마다 새로운 정체성을 만들어가며 현대 건축물이 들어서기 시작했다. 비용 문제로 인해 개발이 늦어지면 오히려 전통이 남게 된다는 개발의 역설이 이곳에서도 어느 정도 적용된 듯하다. 오래된 구도심과 새로 개발된 신도심의 적절한 조화를 이룬 동유럽은 많은 다른 국가에서의 실패를 타산지석 삼아 그 어느 곳보다 아름답게 현대화하는 중이다.

　폴란드는 수도 바르샤바보다 크라쿠프Kraków, 브로츠와프Wrocław,

우츠Lódź, 포즈난Poznań, 그단스크Gdańsk 같은 도시들이 더 멋지다. 그
래도 수도인 바르샤바를 가보고 싶었던 것은 쇼팽 때문이었다. 쇼
팽 이외에도 시내 곳곳에 우리에게 익숙한 퀴리 부인과 코페르니
쿠스 등 유명 인물의 흔적을 찾을 수 있다. 동유럽과 사회주의 국
가를 가보면 유독 인물의 이름을 이용한 지명과 명칭이 많다. 이것
도 서양의 개인과 동양의 집단중심주의의 발현인가 보다. 쇼팽 박
물관을 가본다. 바르샤바가 쇼팽의 도시인 것은 쇼팽이 그만큼 애
국주의자였기 때문이다. 쇼팽이 만든 피아노 곡의 유려함은 시대
의 상황과 무관해 보일 정도로 빼어나다. 헝가리 작곡가 벨라 바르
톡Bela Bartok처럼 자신의 공간적 한계를 이용하여 지역 특유의 음악
을 만들기도 하지만 많은 클래식 음악은 지역적 특색보다 음악 양
식에 집중한다. 그래서 쇼팽의 음악이 전 세계적으로 사랑받는 것
이 아닐까 생각한다. 한국 피아니스트 덕에 더욱 관심이 가는 바르
샤바의 쇼팽에 관한 장소들을 자세히 살펴보고 연주회도 즐겨본
다. 쇼팽의 공간에서 멀지 않은 바르샤바 구도심의 비어 스트리트
Beer Street에 있는 성 마틴 교회St. Martin's Church는 처음에는 눈에 들어오
지 않았다. 바르샤바의 구도심도 동유럽의 다른 도시와 유사한 분
위기여서 큰 기대 없이 돌아다녔다. 그러다 교회를 지나서 다른 블
록으로 가려고 몸을 돌리는 순간 눈에 들어온 교회 첨탑과 옆 건물
의 가로등 그리고 건물 사이로 들어오는 햇빛에 의해 건물의 노란
색과 붉은색이 마치 스푸마토Sfumato 기법처럼 퍼진 골목 분위기
가 내 마음속까지 번져 들어온다. 동유럽의 도시를 많이 다니다

보니 마치 내가 사는 일상의 도시처럼 시큰둥해졌을 무렵 바르샤바의 구도심은 나에게 최고의 장면을 안겨주었다.

바르샤바 구도심의 감동을 안고 천천히 다니다보니 바르샤바 대학교까지 가게 되었다. 대학교에는 도서관과 정원 등 현대 건축물이 가득 차 있다. 현대 건축물이 많아서 오히려 오래된 동유럽 도시라는 선입견이 쑥스러울 정도이다. 정문부터 대학 본부 그리고 수많은 건물의 집합체로 만들어진 우리나라 대학교와는 사뭇 다르다. 어디부터 학교이고 어디가 도시 건물인지 구별이 잘 안 된다. 건물마다 작게 쓰여 있는 학교명으로 간신히 파악할 수 있다. 기존의 도시 맥락을 존중하고 사회와 대학 교육의 괴리감이 없는 것이 장점이라면 교육에 필요한 안전과 적절한 공간적 조정이 어려운 점도 있을 것이다. 바르샤바의 도시와 대학을 돌아다녀보니 전쟁으로

성 마틴 교회, 바르샤바, 폴란드

파괴된 도시일수록 현대 건축물이 많지만 그 장소에 자리를 잡는데는 어느 정도 시간이 필요한 듯하다. 그러나 이곳의 건축물 하나하나는 현대 건축의 특징들이 잘 나타나 있고 디자인도 훌륭하다. 특히 콜레지움 이우리디쿰 4세Collegium Iuridicum IV는 하부의 돌과 상부의 유리를 접목해서 전통과 현대의 조합을 연상시킨다. 너무 직설적인 디자인처럼 느껴지기도 하지만.

그럼 전통의 현대적 해석은 어떤 것일까? 일본은 1960년대에 서양의 근대 건축 양식을 들여와 일본의 전통과 조합하려고 노력했지만 그 어색한 조합의 결과에 형태적 조합을 버리고 세계화로 돌아섰다. 이후 형태적으로 전통 건축 양식을 직접적으로 차용하기보다는 일본성이라 부르는 정신적·문화적 요소들을 이용하여 그들만의 미니멀리즘과 메타볼리즘을 만들었다. 오사카 시내 밤거

콜레지움 이우리디쿰 4세, 바르샤바, 폴란드

리는 도톤보리 초입에 위치한 에비스바시의 글리코Glico 상, 움직이는 꽃게 다리 간판과 돈키호테의 노란 관람차, 오코노미야끼와 타코야끼로 불야성이다. 사람도 많고 물건도 많고 호객 행위도 심하다. 끊임없이 움직이는 인파 사이를 비집고 간신히 한적한 밤거리를 걷다가 놀라운 장면에 발걸음을 멈추었다. 난바에 새로 지어진 호텔인 오사카 로열 클래식 호텔Hotel Royal Classic Osaka의 입면은 하부는 오사카 성을 모티브로 한 듯 반복된 곡선의 일본 전통 박공지붕으로 되어 있고, 상부는 루버를 이용한 현대 건축으로, 최상층은 수평 루버로 지붕을 만들었다. 일본 현상학적 건축 표현의 대가 쿠마 켄고의 작품이다. 그는 서로 다른 디자인의 세 부분을 하나의 건물로 통합하여 세련된 미니멀리즘 호텔을 완성했다. 전통 건축의 모티브와 현대 건축의 루버와 흰색과 조명으로 만들어낸 분위기는 한밤에도 한눈에 들어온다. 고개를 끄덕이며 목이 빠지도록 쳐다보았다. 건축은 디테일이 전부라고 할 정도로 작품의 완성도는 미세한 것에 의해 결정된다. 명품이 명품인 것은 디자인도 중요하지만 그 디자인을 구현하는 품질이 보증될 때 가치가 완성된다. 장인 정신으로 완성되는 것은 작은 소품보다도 스케일이 큰 건축에서 더 티가 난다. 놀라운 디자인일수록 시공이 뒷받침되어야 함을 절실히 느낀다.

쿠마 켄고, 로열 클래식 호텔, 오사카, 일본

중국 대륙에서는 상상이 현실이 된다

웬만해서는 비교급의 형용사가 통하지 않는 곳. 중국이라는 대륙은 스케일만 큰 것이 아니다. 언어, 환경, 우리와 다른 생활양식 등 약간의 불편함을 받아들이면 그들의 역사만큼 쌓인 건축 도시 공간에 관한 재미있고 특이한 경험을 할 수 있다. 북쪽의 수도 베이징과 주변의 다퉁 윈강 석굴, 북쪽으로 가면 다롄과 선양을 거쳐 동토의 하얼빈까지, 남쪽으로 가면 난징과 상하이를 거쳐 구이린, 광저우, 선전, 홍콩과 마카오까지, 서쪽으로는 시안, 실크로드의 우루무치를 거쳐 중앙아시아까지. 지방 도시 중심인 유럽 대륙이 플라톤의 이데아와 하나의 변함없는 진리를 찾아온 것과 달리 중앙의 통제를 위해 지속적인 종횡합벽縱橫闔闢을 해온 중국 대륙에서 다양성과 중용의 철학이 만들어진 것은 우연이 아니다. 현재 개방된 사회주의인 중국은 다른 자본주의 국가보다 더 효율적인 사회체제로 전환하고 있어 앞으로 경제 대국이 될 수는 있지만 그 과정에서 놓치고 있는 동양의 철학적 사고는 서양으로 흘러가는 듯하다. 오래된 역사가 쌓여 있는 수많은 도시와 그 속에서 일상을 살아가는 사람들로 채워진, 상상 그 이상의 일들이 벌어지는 곳을 찾아가보자.

건축도 물건도 사람도 들끓는

최근 베이징에서 가장 핫한 스팟은 산리툰Sanlitun이다. 일본 건축가 쿠마 켄고의 산리툰은 스트리트몰의 최신판이다. 처음 가본 산

리툰은 베이징에 대한 편견을 말끔히 씻어줄 정도로 홍콩이나 도쿄 같은 분위기였다. 최근 베이징은 하루가 멀다 하고 베이징 파크뷰 그린Beijing Parkview Green이나 더 플레이스The Place 같은 새로운 현대 건축물이 들어서서 산리툰도 이제는 예전과 같지 않다. 그러나 산리툰 주변의 대사관 거리와 건너편 산리툰 소호Sanlitun SOHO의 저녁 분위기는 베이징에서 최고다. 최신 젊은 세대 취향의 음식과 문화를 즐길 수 있다. 산리툰 소호에서 가볍게 식사를 하고 나서 주변을 둘러보는데 군데군데 마련된 아트리움에서 뿜어내는 아케이드 조명이 외부 공간과 만나 멋진 풍경을 만들어낸다. 베이징 현대 건축의 명장면이다.

　　베이징 왕징 코리아타운 한복판에 마치 산봉우리 같은 현대 건축물이 들어섰다. 자하 하디드의 왕징 소호Wangjing SOHO이다. 베이징은 내가 아는 공간의 스케일과 매우 다르다. 도시의 블록 하나가 건물 하나일 정도로 규모가 큰 메가 스트럭처이다. 시내에서 지하

자하 하디드, 산리툰 소호, 베이징, 중국

철을 잘못 내려 한 정거장 걸으면서 후회했다. 또 비가 거의 오지 않아 건물들에 황사와 먼지가 쌓여 빛바랜 것처럼 보인다. 완공된 지 얼마 안 된 왕징 소호도 오래된 건물처럼 보인다. 소호 사거리에서 건물까지 걸어가려면 공유 자전거의 파도를 넘어야 한다. 주황, 파랑, 노랑, 빨강 등 서로 다른 자전거의 색으로 회사를 구분하는 공유 회사의 자전거다. 영화 〈북경 자전거〉의 주인공 구웨이와 지안의 흑묘백묘黑猫白猫는 이제 컬러가 되었다. 그런데 타고 다니는 자전거보다 거리에 방치됐다 싶을 정도로 거치된 것이 더 많아 보인다. 끝없이 펼쳐진 자전거를 보면서 지구를 살릴 수 없겠다는 생각이 든다. 이곳은 이제 건축물도 물건도 사람도 너무 많아 탈이다.

유럽의 축소판 같은 도시 다롄은 규모 면에서 보면 다른 중국 도시와는 다르게 작은 편에 속한다. 웬만한 도시는 1000만이 넘고 많

자하 하디드, 왕징 소호, 베이징, 중국

게는 3000만이 모이는 도시는 돼야 도시라 불릴 만큼 중국의 대
도시화는 규모가 어마어마하다. 그러나 다롄은 크지 않은 도시임
에도 중국의 다른 도시보다 깨끗하고 정돈이 잘돼 있어 보인다. 유
선형의 세련된 다롄 역의 인상도 좋다. 19세기 러시아와 20세기 일
본에 의해 만들어진 중산광장Zhongshan Square을 거쳐 힐튼 호텔 옆 다
롄 컨벤션 센터Dalian Jinshi International Convention Center를 간다. 이곳은 부
산 영화의 전당을 설계한 오스트리아 건축가 쿱 힘멜브라우Coop
Himmelb(l)au의 작품이다. 풍뎅이 같기도 하고 쥐며느리 같기도 한 현
대 건축의 걸작이다. 항구의 환상적인 전경이 눈앞에 펼쳐진다.

역사의 극적인 표현

　베르나르도 베르톨루치Bernardo Bertolucci 감독의 영화 〈마지막 황제〉
에서 어린 푸이가 하늘을 뒤덮은 노란 천을 향해 뛰어가던 장면을
잊을 수 없다. 또 사방이 붉은 담으로 끝없이 막힌 자금성의 공간
도 잊히지 않는다. 이제 귀뚜라미가 울던 베이징의 자금성은 박물
관이 되었다. 가보면 규모에 놀라고 몰려온 관람객에 놀란다. 그러
나 또 하나의 왕궁인 심양의 궁은 베이징의 자금성과 같은 명청 시
대 궁이지만 방문객은 거의 없을 정도로 적다. 느긋하게 왕궁 내부
를 보는 것도 좋지만 왕궁 주변의 붉은 담만으로도 어떤 곳인지 충
분히 느껴진다. 혹시 겨울날 매서운 추위 속에 가로수 나뭇잎은 모
두 떨어지고 앙상한 나뭇가지 그림자만 붉은 담에 비칠 때 방문한
다면 영화 속 황제의 참담함을 조금이라도 공유할 수 있으리라. 모

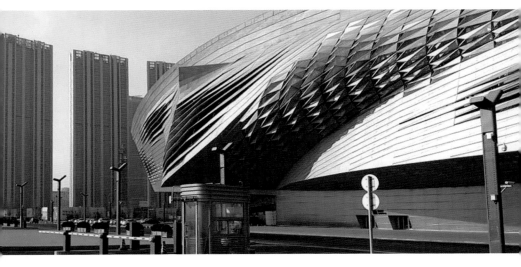

쿱 힘멜브라우, 다롄 컨벤션 센터, 다롄, 중국

심양 고궁, 심양, 중국

도시와 건축과 사람은 하나다　　261

든 것에는 높아졌다 낮아졌다 하는 순환의 사이클이 있다. 명청 시
대 황궁의 붉은 담은 비극의 종말을 보는 듯하다.

다통 윈강 석굴과 현공사를 보기 위해 베이징에서 기차를 탔다.
5시간여 걸려 도착한 다통 역에서 서양인 두 명과 같이 택시를 빌
려 이동했다. 중국의 3대 석굴 중 하나인 윈강 석굴과 가파른 절벽
위에 아슬아슬하게 지어놓은 현공사는 특이하다 못해 비현실적인
풍경이다. 보존 상태가 양호한 석굴의 수많은 조각상과 조용히 미
소 짓는 대불을 바라보면 비록 불교 신자가 아니더라도 종교적 숭
고미에 감탄사가 저절로 나온다. 석굴에서 시내 반대쪽으로 한참
을 가니 세상에서 가장 위험한 건축물로 알려진 현공사가 보인다.
정면에서 보는 것만으로도 겁이 날 정도인데 마치 제비가 되어 절
벽에 지어진 제비집으로 들어가는 기분이다. 현공사는 중국의 불교,
도교, 유교 문화가 하나가 된 독특한 사찰이다. 절벽과 사찰의 공간
을 한 줄로 서서 걸어가는 강제동선을 따라가며 내가 그렇게 건축설

현공사, 다통, 중국

계에 넣고 싶어 했던 선택동선을 만들어주어도 강제동선을 택하겠다 싶을 만큼 아찔했다. 어디선가 삼장법사와 손오공이 튀어나올 듯하다.

겨울의 중국은 여행이 쉽지 않다. 여름에 남쪽의 3대 화로라는 우한, 충칭, 난징을 가는 것도 쉬운 일이 아니라 겨울에 도전해보았지만 비가 오고 습해서 힘들었다. 겨울에 북쪽은 기본 영하 30도를 오가니 잘못하다가는 호텔 방에서 나오지도 못한다. 기회가 되어 하얼빈 빙등축제Harbin International Ice and Snow Sculpture Festival를 갈 기회가 생겼다. 중국을 잘 아는 지인과 동행하니 수월한 정도가 아니라 한국처럼 편안하다. 한국인에게 하얼빈은 특별하다. 제일 먼저 안중근기념관과 안중근 의사가 이토 히로부미를 사살한 하얼빈 역을 가보았다. 베이징에서 기차를 타고 하얼빈 역에 도착하면 내리자마자 볼 수 있다. 하얼빈에 가기 전 서울 남산에 있는 안중근기념관을 먼저 가보았다. 반투명하게 부유하는 듯한 외관을 한

하얼빈 빙등축제, 하얼빈, 중국

기념관이 인상적이다. 그에 비해 하얼빈의 기념관은 초라할 정도지만 역사적 현장에 있다는 사실이 더 극적으로 느껴져 기념관의 초라함은 느껴지지도 않는다. 이것이 현장의 힘과 아우라인가 보다. 러시아 분위기가 나는 시내 소피아 광장과 성 소피아 교회Saint Sophia's Church를 둘러보고 보행자 거리를 거쳐 홍수방지기념탑Harbin People Flood Control Success Memorial Tower까지 걷는다. 해가 져서야 강 건너 빙등제가 열리는 얼음의 나라로 간다. 빙등제는 규모가 생각보다 크고 매년 새로운 주제로 사람들을 모으지만 직접 가보니 아쉬운 점도 있다. 생전 이렇게 옷을 많이 껴입었던 적이 없다. 새로운 경험이다. 그런데도 춥다. 추워서 즐기기가 어렵다. 그것 때문에 빙등제를 오는 것이지만. 극적인 경험을 한번 하면 그 자극으로 인한 쾌감 때문에 계속하듯이 이제는 추운 빙등제보다 잘 못 먹는 마라샹궈 같은 매운 음식에 도전해보려고 한다.

상하이에 가면 임시정부청사에 가보고 싶듯 난징을 가면 난징대학살기념관Nanjing Massacre Memorial Hall을 제일 먼저 가게 된다. 강렬한 기하학적 형태의 단순한 현대 건축물이지만 내외부에 다양한 추모 공간들이 마련되어 있다. 관람자의 동선에 따라 입구에서부터 놓여 있는 직설적인 형태의 조각들은 그 당시 고통을 그대로 느끼며

난징대학살기념관, 난징, 중국

소리를 지르는 듯하다. 난징의 추모 공간은 이 공간을 중심으로 도시 전체로 퍼져나가는 듯하다. 추모가 공간과 시간에 한정될 수 없을 만큼 역사의 크기는 사람들의 가슴에 그리고 도시 전체에 담겨 있다. 비가 오고 낮게 가라앉은 하늘로 인해 더욱 가슴 깊이 새겨진다.

유럽에서 아시아까지 관통하는 거대한 스케일

한여름의 북유럽은 볼거리와 놀거리도 많지만, 날도 밤새도록 밝아 늦게까지 도시를 활보할 수 있다. 극지방의 야간 버스에서 백야를 만나는 기회는 특별하다. 야간 버스와 기차를 타고 이동하면서 보는 푸르스름하고 흐릿한 풍경은 졸려도 자꾸 실눈을 뜨게 만든다. 덴마크의 코펜하겐에서 출발해서 노르웨이 오슬로, 스웨덴 스톡홀름, 핀란드 헬싱키, 그리고 러시아 상트페테르부르크에서 모스크바와 이르쿠츠크를 거쳐 블라디보스토크까지 유럽에서 아시아까지 관통하는 그 어마어마한 스케일의 공간을 들춰내보고 싶다.

백야의 나라들을 만나다

덴마크 코펜하겐에서 저녁에 탄 야간 버스는 네 시간 정도 달려 스웨덴 예테보리Gothenburg에 도착한다. 졸린 눈을 뜨고 버스에서 나와 허리를 펴는데 아직도 어둑한 느낌이다. 한밤중인데도 완전히 깜깜하지 않다. 백야를 경험해보니 밝은데도 무척 졸립다. 점심 후의 낮잠 시간과 비슷한 걸까? 닐스 토프Nils Torp의 닐스 에릭슨 터미널Nils Ericson Terminal은 눈에 띄는 특별한 건축 공간이 없어 보인다. 버스 터미널이라는 공간 자체가 건축 디자인보다는 기능적인 공간으로 구성되는 경우가 일반적이라 큰 기대는 없다. 그런데 백야의 터미널은 조금 달라 보인다. 애매모호하게 밝은 하늘과 땅 사이에 비어 있는 예테보리 터미널 뒤쪽으로 뿌옇게 비치는 어둑한 빛과 터

미널을 밝히는 형광등 사이로 밤이 끼어 있다. 짧은 휴식 후 백야를 등 뒤로 하고 다시 버스에 올라 여덟 시간 동안 몸을 접고 노르웨이로 향한다.

오슬로의 새벽은 여름에도 겨울 같다. 백야는 밤도 낮 같아서 만든 단어인 줄 알았는데 낮이라기보다 겨울처럼 하얗다는 뜻같이 느껴진다. 이렇게 스산하고 선선한 여름은 차라리 따뜻한 겨울이라고 하는 것이 낫다. 물론 겨울 점퍼 차림이 필요하다. 중앙역에서 시내를 걸어 가로지르면 왕궁을 지나서 비겔란 조각공원The Vigeland Park까지 연결된다. 오슬로는 큰 나라 작은 도시라는 북유럽의 전형이다. 시내를 관통하면서 한 시간 정도 걸으니 도시가 어느 정도 파악된다. 비겔란 조각공원은 오슬로에서 가장 인기 있는 곳이고 실물과 같은 인체 조각들을 모은 곳이라 관심이 갔는데 막상 가

닐스 토프, 닐스 에릭슨 터미널, 예테보리, 스웨덴

보니 나에게는 사회주의적이며 권위주의적인 강한 위계가 보여 금방 싫증이 났다. 동남아시아의 고대 왕궁 유적과도 같은 공간 구성은 사회의 권력과 통치의 시각적 표현과 유사해 보인다. 이곳에서 시간을 보내다보니 어느덧 해가 진다. 시계를 보니 내 체감 시간과 큰 차이가 난다. 벌써 8시가 넘었다. 시내로 돌아올 때는 트램을 타니 15분이면 역에 도착한다. 다음 날에는 선선한 여름 분위기인 북유럽의 외부를 돌아보는 것도 좋지만 이럴 때 미술관에 가면 분위기가 훨씬 좋다. 시원한 곳에서 약간 따뜻한 커피를 마시는 느낌이라고나 할까. 오슬로의 첫 번째 관광 명소인 뭉크 미술관Munch Museet에 간다. 물론 많은 사람이 뭉크의 외침 앞에 모여 있다. 심지어 바닥에 앉아서 시간을 보내는 사람도 있다. 사람들의 인기에 원본의 아우라를 느끼는 것은 포기하고 다른 작품들을 돌아본다. 미술 작품 감상도 좋지만 미술관 내부를 돌아다니는 행위 그 자체가 좋을 때가 있다. 여유 있게 다니다보니 생각하는 사람과 고흐의 자화상이 겹쳐 보이는 전시 공간이 나타났다. 오브제를 그리는 데서 벗어나 눈에 보이지 않는 감정을 그려내는 예술가들의 노력이 눈에 선하다. 파리의 오르세 미술관이나 런던의 유명 미술관보다 작품 수는 적지만 작품의 수준은 화가들의 대표작들이다. 서양 미술사의 요약본과 같다.

오슬로에서 스톡홀름까지의 고단한 여행은 스톡홀름 시내의 편하고 좋은 숙소에서 보상을 받았다. 숙소는 내부 중정을 중심으로 언제나 쉴 수 있는 로비와 친절한 사람들 그리고 어디나 걸어갈 수

있는 시내 중심의 입지로 진가를 발휘한다. 시내에 사람들이 없길
래 물어보니 하필 연휴란다. 오히려 사람들이 없어서 잘됐다고 생
각하며 제일 먼저 간 곳은 호텔 가까이에 있는 스톡홀름 공공도서
관Stockholm Public Library이다. 건축가 군나르 아스플룬드Gunnar Asplund가
설계한 이곳은 고전주의 건축, 특히 프랑스의 건축가 불레Etienne-louis
Boullelée와 그의 제자 르두Claude Nicolas Ledoux의 건축에 기원을 두고 있
다. 엄정한 기하학과 대칭의 상자 안에 들어 있는 원통 형태 도서관
은 거의 100년 전인 1928년에 제작되었는데 지금 가보아도 지은
지 얼마 안 된 듯한 산뜻한 느낌이다. 도로에서 입구로 연결되는 길
의 낮은 계단과 벽에는 건축가의 이름이 큼직하게 쓰여 있다. 건물
어디에도, 심지어 공공 건물 홈페이지에도 건축설계한 건축가의

이름이 없고 개관식에 건축가를 초대하기는커녕 언급조차 안 하는 나라와는 비교가 안 되는 놀라운 사건이다. 아니 내 눈에만 그럴지도 모른다. 스웨덴과 한국은 건축가를 대하는 각자의 태도가 당연하다고 생각하는 것인지 모른다.

한번 편해진 몸은 스톡홀름에서 헬싱키 가는 방법에서도 계속된다. 공항이 도시에서 그리 멀지 않아 시간과 체력을 아낄 수 있다는 자기합리화의 승리다. 핀란드의 여름은 다른 북유럽 나라와 비슷하다. 하지만 조금 더 창백해 보인다. 백색과 녹색의 헬싱키 대성당Helsinki Cathedral은 도시의 창백함에 한술 더 보탠다. 왠지 러시아에 가까이 갈수록 겨울 왕국인 동토의 땅으로, 얼음의 대륙으로 들어가는 느낌이다. 헬싱키에서 상트페테르부르크까지는 그리 멀지 않다. 최근에 한국인은 무비자로 러시아를 방문할 수 있지만 예전

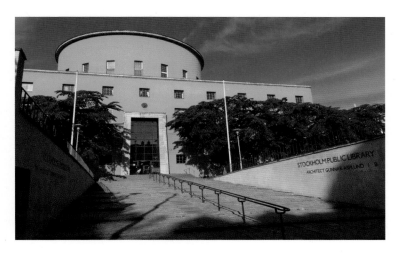

군나르 아스플룬드, 스톡홀름 공공도서관, 스톡홀름, 스웨덴

에는 상상도 못했던 일이었다. 그만큼 심적으로는 너무나 먼 나라인데 헬싱키에 오니 국경을 마주 대하는 마음만 먹으면 갈 수 있는 곳이 된다. 경계란 얼마나 인위적인가. 세상의 모든 경계는 없어져야 할 것이다.

러시아 바이칼 호수, 그들만의 두 도시 이야기

러시아 하면 다들 모스크바를 떠올리고 상트페테르부르크를 아는 사람도 많지 않다. 바이칼 호수Lake Baikal의 관문 도시 이르쿠츠크는 도시 이름이 생소하고 발음하기도 어렵다. 사람들은 바이칼 호수를 기억하지 이 아름다운 도시의 이름은 기억하지 못한다. 서울에서 비행기로 네 시간 정도면 도착하니 생각보다 가깝다. 바이칼 호수와 주변의 두 도시 이르쿠츠크와 울란우데. 유럽과 아시아에

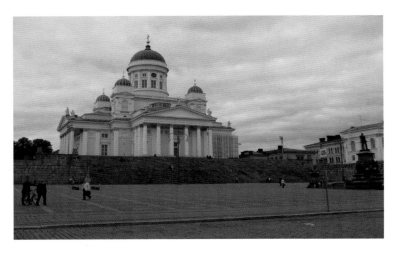

헬싱키 대성당, 헬싱키, 핀란드

걸쳐 있는 러시아지만 바이칼 호수 쪽은 몽골과 가까워 슬라브족과 몽골족이 섞여서 산다. 자연과 도시가 서로 스며들어 있고 사회주의와 러시아정교회의 건축도 독특하다. 한여름에도 무덥지 않은 자연과 서로 다른 사람들이 공존하는 곳에서 머물러본다. 크지 않은 시내는 그들만의 러시아 건축 양식으로 덮여 있다. 대표적인 건축물인 이르쿠츠크의 대성당 주현절 교회Sobor Bogoyavlensky와 동상들은 이르쿠츠크 특유의 분위기를 만들어낸다. 모스크바 성 바실리 대성당St. Basil's Cathedral이 아니더라도 테트리스 게임이 생각나는 것을 보면 나도 제법 나이가 들었다. 도시를 걷다보면 130 크바탈 거리130 Kvartal, 성 사비오르 교회St. Saviour's Church, 레닌 동상Lenin Monument 등 러시아 특유의 도시 풍경이 펼쳐진다. 그중 흰색, 코발트 블루, 금색으로 단장한 성삼위 교회Church of Holy Trinity가 눈에 띈다. 한국에서 거의 사용하지 않는 색의 조화는 상상을 초월한다. 그런데 나쁘지 않다. 그 나름대로 세련된 자태를 뽐낸다. 새로운 도시를 가면 항상 찾아다니던 현대 건축물이 없고 누가 언제 설계했는지도 알지 못하는 수많은 건축물이 있는 이 도시가 마음에 드는 것을 보면 도시는 여러 겹의 수많은 요소가 섞여서 만들어진다는 것이 확실하다. 이르쿠츠크는 현대 건축물이 없더라도 좋을 수 있다며 오래된 친구처럼 다가와 나의 편견을 깨주었다.

이제 본격적으로 바이칼 호수를 가본다. 바이칼 호수 여행은 알혼섬Olkhon island이 제격이다. 그러나 이번에는 섬과 반대 방향인 이르쿠츠크에서 울란우데로 가는 기차 여행을 택했다. 기차 여행은

바이칼 호수의 남쪽을 따라가며 아름다운 호수와 자연 그리고 그 안에 있는 작은 마을을 보여준다. 한국을 떠나 블라디보스토크에서 모스크바까지 일주일간 9288킬로미터를 가는 시베리아 횡단열차는 아니더라도 바이칼의 아름다움을 보여주는 반나절 기차 여행은 행복한 시간이다. 값싸게 한여름을 피하는 사치 아닌 사치와 마음의 여유를 가져본다. 유럽 분위기의 이르쿠츠크에서 기차를 타고 동쪽으로 가면 아시아 도시 울란우데가 나온다. 울란우데 시내에는 몽골족의 지계支系에 속하는 브랴트인이 많은데 그들 사이에 파란 눈의 슬라브족이 눈에 띈다. 중동에서는 신체적 구분이 많지 않은 민족 간 갈등이 극심한데 여기는 시각적·신체적 차이가 명확한데도 같은 나라, 한 도시에 어울려 산다. 울란우데 시내에서 가장 눈에 띄는 것은 레닌 얼굴 동상이다. 도시 분위기는 아시아인

성삼위 교회, 이르쿠츠크, 러시아

레닌 얼굴 동상, 울란우데, 러시아

데 레닌 동상이라니…. 경계를 짓고 구분하는 것은 소용없고 경계를
구분할수록 문제가 커진다는 생각이 든다. 그래서 현대 건축에서
도 경계 흐리기가 주된 개념이 된 걸까? 뭐든 현대 건축과 연관시
키는 나의 버릇은 어디서나 계속된다.

도시는 항상 상상 그 이상이다

한국에서 남미는 멀다. 그냥 먼 게 아니라 많이 멀다. 비행기로 최소 24시간은 걸린다. 일본, 미국 또는 멕시코를 거쳐 가야 한다. 이코노미 증후군이 무섭다면 상당한 비행기 값도 부담해야 한다. 그래도 값싼 물가, 개발되지 않은 자연, 우리와는 다른 생활환경, 스페니시 콜로니얼Spanish Colonial 양식의 도시와 건축물, 잉카문명과 문화유산 등 가봐야 할 이유는 5조 5억 개다. 페루는 남미 여행의 첫 번째 목적지로 가는 경우가 많다. 그나마 남미에서는 여행의 관문 역할을 하기도 하고, 브라질이나 아르헨티나보다는 가깝고, 볼거리가 많고, 다른 나라보다 안전하다. 그렇지만 막상 가보면 한국과 달라도 너무 달라서 당혹스럽기도 하다. 지구의 반대편이니 그렇게 다른 것일까? 다시 한번 시간과 공간의 상관관계를 생각해본다.

노란색 도시와 파블로 네루다 벽화

리마 구시가지의 아르마스 광장Plaza De Armas De Lima 옆 노란 건물 사이로 보이는 도시 풍경은 남미라는 느낌이 들지 않는다. 이 노란 건물은 시의회궁전Municipal Palace of Lima와 행정본부Government Palace of Peru 이다. 광장 주변에는 리마 대성당Cathedral of Lima이, 또 다른 쪽에는 대통령궁이 있다. 남미의 가장 대표적인 도시 리마는 유럽보다 더 유럽 같다. 남미 민족은 자신의 도시나 언어의 정체성을 다 잃어버리고 완전히 스페인 식민지가 되었다. 유럽의 식민지였으니 그럴 수

밖에 없었겠지만 이방인인 나의 눈에는 자꾸만 안쓰러워 보인다. 그래서인지 대표적인 남미 작가 가브리엘 가르시아 마르케스Gabriel Garcia Márquez의 《백년의 고독》같은 신화를 이용한 철학적 소설은 놀랍고 경이롭기까지 하다. 노란색 벽에 흰색 장식, 철과 유리, 건물마다 반복되는 회랑은 개발이 정지되고 시간이 멈춘 유럽의 도시를 떼다놓은 듯하다. 비용이 해결 안 되어 개발이 안 되고 그렇다고 보존도 안 되는 상태이다. 총체적 난국을 노란색 페인트로 곧잘 커버했다. 이 광장을 걸으면 삼총사가 튀어나와 칼싸움을 걸 듯하다. 아니면 마콘도 마을의 호세 아르카디오 부엔디아가 죽을 때 내리는 노란 비가 도시에 뿌려진 것만 같다.

리마의 길을 걷다보니 칠레의 유명한 시인 파블로 네루다Pablo Neruda의 대표작인 〈마추픽추의 언덕The Heights of Macchu Picchu〉과 그에

아르마스 광장, 리마, 페루

파블로 네루다의 '마추픽추의 언덕' 벽화, 리마, 페루

대한 벽화가 눈에 띈다. 다른 벽화와 조금 달라서 무언가 하고 자세히 보았다. 벽화 테두리에 적혀 있는 시의 마지막 부분을 읽어본다. 스페인어를 번역하면 이렇다.

나에게 침묵, 물, 희망을 주오 Give me silence, water, hope

나에게 노력, 철, 화산을 주오 Give me struggle, iron, volcanoes

네 몸을 자석처럼 내게 붙이오 Attach your bodies to me like magnets

내 혈관과 입 가까이 오오 Come to my veins and my mouth

내 말과 내 피로 말하오 Speak through my words and my blood

시공간을 뛰어넘어 낯선 곳으로

리마를 거쳐 쿠스코의 알레한드로 벨라스코 아스테테 국제공항 Alejandro Velasco Astete Airport에 도착한다. 쿠스코의 공항은 일단 지금껏 봐왔던 공항이 아니다. 공항은 언제부터인지 한 나라를 대표하는 관문이 되고 상징이 되었다. 그래서인지 최근 공항은 규모도 커지고 현대 건축의 구조적 아름다움을 보여주면서 세련되고 편한 공간을 추구한다. 인천국제공항은 세계적으로 제일 좋은 공항 중 하나이다. 그곳을 떠나 만 하루 만에 도착한 쿠스코 공항은 시골 버스 터미널 같다. 하지만 멀리 보이는 산맥과 그 아래 있는 마을은 인천에서는 볼 수 없는 풍경이다. 드디어 왔다. 쿠스코는 고산지대라 도착하면서부터 머리가 아파온다. 코카잎으로 만든 코카차의 힘을 빌리면 괜찮다는 말을 순진하게 믿고 비상약을 가져오지 않은 대가를 치르면서 머물러야만 한다. 시골일수록 밤은 길고 할 일은 적다. 작은 도시 쿠스코는 중앙이 낮고 주변이 높은 분지라서 저녁이 빨리 찾아온다. 이른 저녁을 먹고 동네 마실 가듯 어두워진 골목을 나서서 쿠스코 성당 Cusco Cathedral까지 걷다보면 마을의 밤을 지키는 칸델라 불빛으로 시내는 온통 오렌지빛이다. 한국에서 볼 수 없는 밤의 색이다. 서울의 밤을 밝히는 형광등의 창백한 백색은 이곳에서는 볼 수 없다. 한국 기준으로 보면 50년은 후퇴한 분위기로 도시가 어두워 조금 답답한 느낌도 있다. 그렇다고 달라진 건 없다. 쿠스코에 있는 나는 현재의 나이고 과거에 내가 겪은 옛길과 옛 정서에 대한 기억과 칸델라 불빛을 연동시키는 현재도 나의 거대한

과거에 바로 합류될 테니까.

돌로 만든 시간과 공간의 연속성을 보여주는 잉카문명의 대표적인 장소 마추픽추는 기차로 계곡을 지나 산 정상까지 한참을 간다. 문화 유적은 워낙 많이 알려져 있기 때문에 직접 간다는 의미만 갖고 있을 뿐 크게 기대하지는 않았다. 물론 다른 문화유적을 방문할 때와 유사한 경험치라 생각했다. 그리고 그 기대감은 예상과 비슷했다. 하지만 이곳에서 놀라운 건 돌이라는 재료였다. 길바닥에서부터 건물 벽까지 모든 곳이 다 돌이다. 사용할 수 있는 몇 가지 안 되는 재료이자 중요한 재료가 석재이기에 토목에도 건축에도 다 사용해왔던 것이리라. 이곳은 돌이 보여주는 연속성으로 나를 놀라게 했다. 발레리오 올지아티Valerio Olgiati의 비참조적인 건축 사례인

남미의 사원을 실제로 본다는 것 자체가 감동이었다.

마추픽추와 그리 멀지 않은 곳에 있는 티티카카 호수Lake Titicaca는
마추픽추와는 정반대로 다가온다. 가벼워야 사는 곳. 돌과 육중함
이 마추픽추의 특징이었다면 이곳은 그와는 정반대인 물과 갈대의
가벼움으로 세상을 가득 채웠다. 고산지대에 이런 호수라니 그 사
실만으로도 놀라운데 이곳에 사는 사람들의 생활은 더욱더 놀랍
다. 물속 갈대밭을 밟는 순간 뭔가에 빠져서 다시는 못 돌아갈 것
같은 느낌이 들었다. 푹 빠지는 듯한 느낌. 광주리에서 계속 살아야
한다면 과연 살 수 있을까? 이방인인 나는 여전히 나의 세계와 관
점에서 살고 있었다.

쿠스코에서 대머리 독수리를 볼 수 있는 곳인 콜카캐니언Colca

마추픽추, 페루

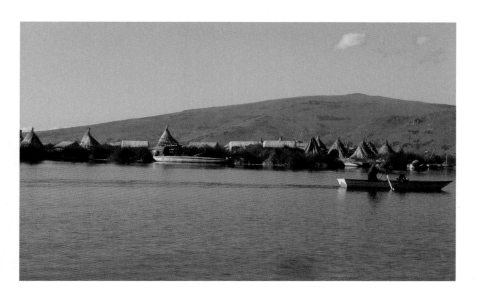

Canyon의 콘도르 전망대Mirador Cruz del Cóndor. 이곳에서 콘도르는 영혼을 지킨다고 한다. 독수리를 볼 기회가 많지 않아 용기를 냈다. 고산지대 하늘은 더 고요하다. 고요한 하늘은 약간의 흔들림에도 땅보다 더 민감하게 느껴진다. 한참을 기다리니 독수리 한두 마리가 날아다닌다. 독수리라는 존재 자체만으로도 겁이 나는데 고산지대라는 현기증 나는 공간에서 내 주변에 꽉 차 있는 고요하게 흐르는 공기가 나에게로 다가오는 것 같아 더 어지럽다. 그나마 다행이라고 해야 할지 콘도르는 멀리서 날아다닌다. 잠시 멈추어 서서 날아다니는 콘도르를 바라보니 영혼들이 떠도는 것 같은 착각이 든다. 내 영혼은 무엇이 지켜주려나.

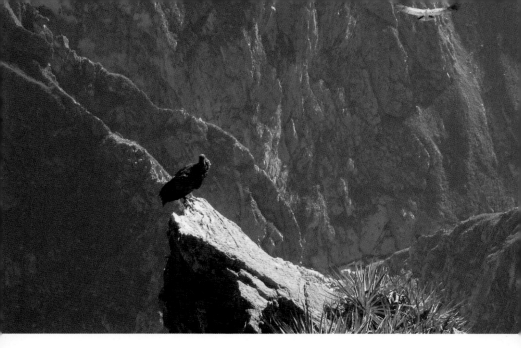

콘도르 전망대, 콜카캐니언, 페루

에필로그
나만의 건축과 도시 공부법

낯선 도시에 도착해서 본격적인 도시 탐험 여정의 첫걸음을 떼는 기차역 플랫폼에 서본다. 여행의 시작과 끝은 보통 기차역인 경우가 많다. 기차역은 근대화를 상징하는 도시의 관문이었다. 그래서인지 당시의 건축 양식을 이용하여 도시에서 제일 큰 규모의 랜드마크가 되는 것이 보통이다. 기차 플랫폼과 승객의 이동 공간이 주를 이루는 기차역은 교통수단이 다양해지면서 사회적 교류의 중심 공간으로 변화했다. 이제 기차역은 증기도 없고 거대한 유리 박스도 없어져서 근대의 낭만은 사라졌지만 그 역할을 공항에 내어주고서 현대사회의 일상으로 들어왔다.

도시의 분위기는 길바닥에서 나온다

멜버른의 서든 크로스 역Southern Cross Station은 기차와 버스를 기다리는 동안 그리고 역에 도착해서 다음 목적지로 가기 전까지 휴식하고 준비 시간을 가질 수 있는 공간들을 마련했다. 여행지에서 미처 사지 못했던 간단한 선물도 사고, 급하게 나오느라 못 먹었던 간단한 스낵도 먹고, 마중이나 배웅 나온 사람들과 단란한 시간을

보내기도 하는 등 다양한 활동 공간이 있다. 공간의 독점으로 인한 높은 물건 가격도 이제는 일상 공간의 가격 정도로 내려왔다. 여행 공간에 일상이 들어와 새롭고 특별한 분위기가 생긴 곳이 서든 크로스 역이다. 기차가 좋은 것은 땅에 붙어 있는 레일 위를 달린다는 것이다. 불변이라고 믿는 땅에 고정되어서 움직이니 안정감이 느껴진다. 게다가 기차는 연속성을 가지고서 지속적으로 움직이니 이 또한 안정감의 한 요소로 작동한다. 비행기는 위치를 알 수 없는 삼차원의 공간을 다니고 버스는 땅을 다닌다 해도 순간순간 변화가 심한 이동인 것에 비하면 기차는 확실히 지구의 대지와 밀접한 관계를 맺고 있다. 하이 리스크, 하이 리턴High Risk, High Return의 법칙은 투자에서는 맞을 수 있지만 여행에서는 틀린 듯하다. 로우 리스크, 하이 리턴Low Risk, High Return이다. 이제 기차역을 빠져나와서 오늘 밤 머물 숙소를 찾아야 한다. 보통은 여행을 시작하는 첫 도시의 숙소는 여행 떠나기 전에 예약한다. 그것도 쉽게 찾을 수 있는 곳으

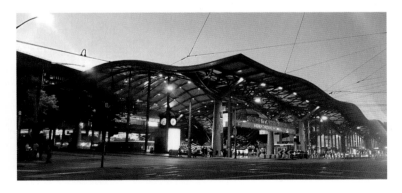

그림쇼 아키텍츠 + 잭슨 아키텍처, 서든 크로스 역, 멜버른, 호주

로. 비행기 연착으로 새벽 2시에 도착해서 말도 통하지 않은 낯선 도시에서 현지인도 잘 모르는 숙소를 찾아 헤매던 여행 경험에서 나온 노하우 아닌 노하우이다. 처음 도착해서 도시에 익숙하지 않은 상태로 짐을 들고 숙소를 찾아 헤매는 것은 무리다. 아무리 싸고 좋은 숙소라 해도 찾기 힘들면 첫 숙소로는 좋지 않다. 체크인하고 짐을 놓고서 씻고 숨을 좀 돌리고 나면 가벼운 옷차림으로 산책을 나선다. 본격적인 도시 탐방 전에 분위기를 살피는 것이다. 아무래도 외국에 가면 생각보다 편한 생활을 하지 못한다. 새로운 도시의 일상에 익숙해지기 위해 숙소를 중심으로 며칠 살게 될 도시를 파악해본다. 나는 본래 뚜벅이다. 길을 유심히 보면서 다니는 것을 좋아한다. 한국과 비슷한 아스콘과 보도블록이 있는 경우는 거부감이 덜하다. 그러나 유럽이나 오래된 도시의 보도는 돌이라서 걷기가 힘들다. 발도 자꾸 꺾인다. 돌이 오랜 시간 동안 닳아서 반질반질하고 밤이면 불빛에 반짝인다. 도시의 낭만은 회색의 길바닥에서 나온다.

도시 안으로 들어가면 자연을 보기 어렵다. 원래 도시 주변의 자연은 언제나 도시를 압도한다. 그러나 도시가 커지면 자연 속의 도시가 된다는 것이 쉽지 않다. 웬만한 도시는 이제 도시 안에 자연을 일부러 넣어야 하는 상황이 되었다. 대도시일수록 건물이 차지하는 공간이 더 커질 수밖에 없다. 그래서 도시마다 대형 중앙 공원에서부터 작은 포켓 공원까지 자연을 넣는다. 이제 인류는 자연 속의 도시, 도시 속의 자연을 심각하게 생각해봐야 할 때다. 도심 가운데

있는 오래된 나무 한 그루가 소중한 시대가 되었다. 생태건축이나 지속가능성이라는 개념도 도시가 커졌기 때문에 나온 해결책이다. 멜버른 시내에서 프린세스 브리지Princess Bridge를 건너면 퀸 빅토리아 가든Queen Victoria Gardens이다. 거대한 도심 정원 그 자체도 좋지만 정원에서 바라보는 멜버른 시내는 자연 속의 도시라는 말이 실감 난다. 이 도시의 모든 바닥은 마치 잔디가 깔린 녹색으로 느껴진다. 길바닥의 돌과 함께 풀 하나하나가 도시의 분위기를 만들어낸다.

유럽의 분위기는 트램에서 나온다

유럽의 도시들은 대부분 비슷한 분위기가 느껴진다. 역사적으로 정치경제적으로 유사하기 때문인지 동유럽은 더욱 그렇다. 불가리아 소피아에서 맛있는 빵을 값싸게 사서 따뜻한 커피와 먹으면서 시내를 돌아보았다. 소피아에는 사회주의 도시와 건축, 정교회 성당, 오래된 건축물, 낙후된 도시 분위기 등 다른 동유럽 도시들과 비슷

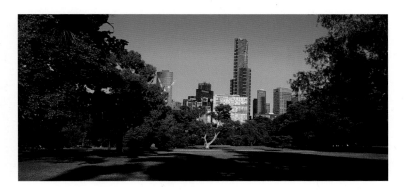

퀸 빅토리아 가든, 멜버른, 호주

한 도시 풍경이 펼쳐진다. 그중에서도 도시를 가로지르는 트램은 레일을 타고 땅을 지나가면서 하늘에 전차선 네트워크로 공간이 연결되는 것을 시각화해서 보여준다. 이제는 노면전차가 없어진 서울, 그곳에서 온 나에게 트램은 사회적·경제적 의미보다는 공간과 시간의 여유로움과 느슨함으로 느껴진다. 소피아의 트램은 각박한 도시의 삶에 특유의 위로를 주는 듯하다. 소피아는 여름에도 서늘하고 심지어 간혹 춥기도 하다. 춥고 배고프면 서글프다. 혼자서 여행할 때는 더욱 그렇다. 괜히 먹는 것에 시선이 가고 돈을 쓰게 된다. 위기의식의 발현인지도 모른다. 배부르고 따스한 것이 행복의 조건이 된 여행은 점차 단순한 삶이 되어간다. 복잡한 도시에서 살아온 보상으로 단순 작업과 생각에 집중할 기회를 얻게 된다. 도시를 배회하며 눈이 가는 대로 보고 마음이 가는 대로 걷는다. 심

트램, 소피아, 불가리아

지어 무료함을 느낄 정도면 이 도시를 떠나야 할 때다. 짧은 시간 머무르는 외지인이지만 며칠 열심히 다니다보니 원주민보다 더 잘 아는 곳이 생긴다. 시간과 마음의 여유가 있다보니 작은 곳 구석구석까지 살펴본다. 심심할 때 침대에 누워서 천장의 무늬를 꼼꼼히 보던 경험처럼. 소피아에서의 생활은 낙엽과 같이한다. 내 몸이 느끼는 계절감과 땅바닥에 뒹구는 낙엽 간의 괴리는 낭만이라는 감정으로 채워진다.

코펜하겐 구도심인 뉘하운Nyhavn은 오래된 형형색색의 건물과 음식, 요트 등으로 많은 사람들이 사랑하는 곳이다. 이곳을 살짝 벗어나서 걷다보니 어느덧 거리는 한적해지고 해는 뉘엿뉘엿 지는데 멀리 건너편에 코펜하겐 왕립 오페라 하우스Copenhagen Opera House가 보인다. 건너편으로 가려면 한참을 돌아가야 해서 건너편에서 보

헤닝 라센, 코펜하겐 오페라 하우스, 코펜하겐, 덴마크

는 것으로 만족해야 하나 고민하면서 걷는데 바다 제방 둑에 앉아 밀어를 속삭이는 연인이 눈에 띈다. 여름에도 겨울 파카를 입은 채 불어오는 바닷바람을 맞으며 서로의 체온을 나누는 연인들이 보기 좋다. 낭만과 연인은 추울수록 좋다. 연인들을 위한 서풍의 신 제피로스Zéphyrus인 듯한 기분 좋은 바람이 분다. 봄을 부르는 이탈리아의 서풍은 북쪽에서는 한여름에 연인들을 위해 불어온다. 나도 덩달아 상쾌해진다. 건너편 오페라 하우스에서 들려오는 연인의 이중창이 없어도 소리 없는 사랑의 이중창을 현실감 있게 체험해본다. 헤닝 라센Henning Larsen의 코펜하겐 오페라 하우스는 강 건너편 아말리에 정원Amalie Garden에서도 제대로 작동하는 듯하다. 한여름 북유럽만의 날카롭고 선선한 로맨스chilling romance이다.

폐허의 낭만, 시대의 낭만을 즐기다

마카오는 도박에서 컨벤션으로 전환하면서 도시의 이미지가 많

세인트 폴 대성당, 마카오, 중국

이 바뀌었다. 그래도 마카오에 간다고 하면 다들 의심의 눈초리로 쳐다본다. 마카오는 곁에서 보는 것보다 훨씬 낭만적이며 포르투갈의 영향으로 인해 아시아의 다른 어느 곳과도 비교할 수 없이 색다른 공간이 많다. 마카오 하면 떠오르는 랜드마크인 세인트 폴 대성당 St. Paul's Cathedral은 누구나 다 아는 곳이다. 사진 열심히 찍는 연인들과 관광객을 피해 느긋하게 계단 옆 그늘에 앉아 있으면 공간이 툭하고 나에게 말을 걸어온다. 남중국해 바다와 포르투갈 역사와 매케니즈 음식 Macanese Food이 뒤섞인 특유의 향이 날아와 내 코끝을 자극한다. 낭만의 향이 낭만의 공간에 퍼진다. 마카오의 낭만은 길과 연결된 계단에서 나온다. 바닷가 냄새가 낭만을 더욱더 부채질한다.

　마라도는 제주와는 또 다른 느낌의 장소이다. 제주도보다 훨씬 작은 곳이다. 스케일이 정말 중요하다. 하긴 제주도를 처음 가는 육지인들은 한라산 정상에서 공을 차면 바다로 굴러갈 거라고 생각하며 온다고, 기가 찬다는 제주 민박 어르신의 말에 가슴 한쪽이 뜨끔했다. 마라도는 어떤 방향으로 고개를 돌려

도 바다가 보인다. 어디서나 보이는 바다, 파노라마 조망, 바람, 낮게 깔린 자연, 군데군데 있는 작은 건축물들, 어디를 가도 내가 중심인 듯 모든 공간이 나를 중심으로 펼쳐진다. 이 느낌이 수평성의 극치가 아닐까? 눈높이에서 보이는 주변 환경이 수평을 형성하면서 360도 열려 있는 공간. 그 공간 사이로 난 길을 걸어가는 동료의 뒷모습과 그 주변의 성당과 등대. 눈에 보이는 하나하나가 얼마나 또렷한지. 제주에서는 누구나 수평을 걷는다. 바다 끝까지 펼쳐질 듯한 인생의 길을 상상해본다.

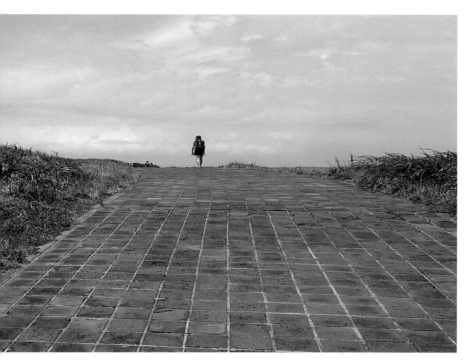

마라도 성당과 등대와 수평선, 제주, 한국

에필로그　　291

아디오스

낯선 도시에 며칠 머무는 여행자는 언제나 이방인이다. 도시의 첫 관문인 공항에서 입국하기 위해 줄을 서면서부터 왠지 주눅이 든다. 혼자서 모든 것을 다 해결해야 하는 경우는 더욱 그렇다. 항상 후회한다. 편하게 집에나 있을걸…. 여행 내내 수십 번은 더 후회한다. 그러나 마음 한편에는 새로운 미지의 세상과 가보고 싶은 도시의 다양한 건축물을 생각하면서 가슴이 뛴다. 이런 상반된 마음을 다잡으면서 여권에 출입국 도장을 받고 무사히 새로운 세계로 발을 들인다. 이제 내 세상이다. 내가 가고 싶은 곳을 마음대로 갈 수 있다는 즐거움과 해방감을 잠깐 만끽해본다. 공항에서 시내까지 가는 교통편을 찾아 타고 한 시간여 차창 밖을 보면서 한숨을 돌린다. 즐거움과 두려움이 교차하는 시간이다. 이럴 때면 누군가와 같이 오지 않은 것이 조금 후회된다. 여행은 동반하는 사람의 유무가 중요하다. 누군가와 같이 가면 알게 모르게 의지하게 된다. 같이 있는 것만으로도 든든하다. 여행하는 동안 24시간 붙어 다니니 친해질 수밖에 없다.

이제 본격적인 여행이자 건축 공부 시간이다. 이번 여행에서 꼭 가려고 마음먹고 공부한 건축물을 집중적으로 보러 간다. 한 번 가는 것으로는 직성이 안 풀린다. 도시에 머무는 동안 다른 시간대에 여러 번 가본다. 그러면서 남은 시간에는 별 계획 없이 도시를 돌아다닌다. 다니다 관심이 가거나 눈에 띄는 곳에 가서 보고 만지고 사진 찍고 앉아서 사람들도 본다. 이전에 알지 못했지만 내 맘에

드는 건축물이나 디자인을 발견하면 보물이라도 발견한 듯 왠지 뿌듯하고 기분이 좋다. 나만의 건축과 도시 공부법이다.

이제 집으로 돌아갈 시간이다. 그동안 머물렀던 도시와 건축물을 머리에 넣고 가슴에 담아서 짐과 같이 싼다. 지금까지 왔던 과정을 되돌려 거꾸로 간다. 도심에서 기차역으로, 기차역에서 공항으로, 다시 여권을 보여주고 출국장으로 그리고 비행기를 타고 돌아온다. 오랜 시간 갇혀서 이런저런 생각을 하고 몇 번의 기내식과 영화를 보고 나니 인천공항이다. 해 질 녘 구름 속으로 인천공항이 슬쩍 보인다. 시공간을 뛰어넘는 포탈에서 빠져나온 기분이다. 이제 건축 공부와 인생 공부를 마치고 현실로 돌아갈 시간이다. 살아 움직이는 공부 시간의 끝을 아쉬워하는 이 역설은 나에게만 해당되는 것은 아닐 것이다.

인천국제공항, 인천, 한국

도시의 깊이

© 정태종, 2021

초판 1쇄 인쇄 2021년 1월 7일
초판 2쇄 발행 2021년 5월 10일

지은이 정태종
펴낸이 이상훈
편집인 김수영
본부장 정진항
편집1팀 이윤주 김단희 김진주
마케팅 천용호 조재성 박신영 성은미 조은별
경영지원 정혜진 이송이

펴낸곳 ㈜한겨레엔 www.hanibook.co.kr
등록 2006년 1월 4일 제313-2006-00003호
주소 서울시 마포구 창전로 70 (신수동) 화수목빌딩 5층
전화 02) 6383-1602~1603 **팩스** 02) 6383-1610
대표메일 book@hanibook.co.kr

ISBN 979-11-6040-452-4 03600